U0134057

LEON BATTISTA ALBERTI ON PAINTING

A NEW TRANSLATION AND CRITICAL EDITION

论绘画

阿尔伯蒂绘画三书

［意］罗科·西尼斯加利（Rocco Sinisgalli） 编译

高远 译

北京大学出版社

PEKING UNIVERSITY PRESS

著作权合同登记号 图字：01-2016-1049

图书在版编目（CIP）数据

论绘画：阿尔伯蒂绘画三书 /（意）罗科·西尼斯加利编译；
高远译 . — 北京：北京大学出版社，2022.3
（培文·艺术史）
ISBN 978-7-301-31195-0

Ⅰ.①论… Ⅱ.①罗… ②高… Ⅲ.①绘画理论 – 理论研究 Ⅳ.① J20

中国版本图书馆 CIP 数据核字 (2020) 第 022760 号

书　　　名	论绘画：阿尔伯蒂绘画三书
	LUN HUIHUA: A'ERBODI HUIHUA SAN SHU
著作责任者	[意] 罗科·西尼斯加利（Rocco Sinisgalli）编译　高远 译
责 任 编 辑	黄敏劼
标 准 书 号	ISBN 978-7-301-31195-0
出 版 发 行	北京大学出版社
地　　　址	北京市海淀区成府路 205 号　　100871
网　　　址	http://www.pup.cn　新浪微博：@ 北京大学出版社　@ 阅读培文
电 子 邮 箱	编辑部 pkupw@pup.cn　总编室 zpup@pup.cn
电　　　话	邮购部 010-62752015　发行部 010-62750672　编辑部 010-62750883
印 刷 者	天津光之彩印刷有限公司
经 销 者	新华书店
	890 毫米 ×1240 毫米　A5　9.5 印张　196 千字
	2022 年 3 月第 1 版　2023 年 10 月第 2 次印刷
定　　　价	75.00 元

致拉菲拉（Raffaela）

目录

中译者导言

如今中国的美术学院教学对写实造型基本功的要求包括对素描和色彩的掌握，以及对于透视和解剖基本知识的了解。素描遵循的是上承意大利文艺复兴和法国学院派以及日后形成的苏俄"契斯恰科夫"教学体系；色彩包括的主要是印象派以来在19世纪光学理论基础上形成的现代色彩体系，而这套体系又可以追溯至文艺复兴威尼斯画派、17世纪尼德兰风景画、英国浪漫主义风景画、巴比松画派等；透视和解剖也是在文艺复兴基础上意大利学院派经由法国学院派再到苏俄的传统。这一切的传统所遵循的理论基础与前提，在我们读过阿尔伯蒂的《论绘画》之后，便会一目了然。

我们很难对一部具有巨大历史影响的15世纪的著作做出全面的评判，但是我们可以对其具体影响做出基本的描述。从关于点、线、面的基本逻辑的论述到绘画的基本组成部分，从几何学分析到光学和色彩的基本原理，其目的实际上都在于把绘画这一行为科学化，使其不亚于当时其他的人文学科，比如修辞学、诗学等学科。它的原作者莱昂·巴蒂斯塔·阿尔伯蒂（Leon Battista Alberti，1404—1472）是15世纪上半叶的一位典型的"文艺复兴"人，是一位人文主义学者，对建筑学、伦

理学、语言学、哲学、诗学、密码学，当然还有绘画和雕塑理论等领域均有贡献，是文艺复兴式"通才"的原型之一。他对于艺术及艺术史的贡献主要集中在他对科学透视法的理论总结，也是后来学院派绘画的理论源头。关于绘画的讨论从琴尼诺·琴尼尼（Cennino Cennini）总结的中世纪画师的技术要求和工作流程，发展到阿尔伯蒂概括的当时最新的绘画原理和法则，以及对画家的地位和修养的强调，这些当时的转变和新认识即是我们今天称之为文艺复兴的艺术理论的重要构成。写作于 1430 年代的《论绘画》对后世造型艺术乃至整个人文学科有着巨大影响，正因此后世诸多学者才会不断地做出各种诠释和翻译。

20 世纪的历史上，各领域的学者和专家都做了很多工作，如塞西尔·格雷森（Cecil Grayson，1920—1998）和约翰·理查德·斯潘塞（John Richard Spencer，1923—1994）在 20 世纪中后叶的译注本，[1] 这两个译本及其数次再版影响较大，也成为后来很多相关研究引用的重点。2011 年，剑桥大学出版社出版了意大利罗马第一大学教授罗科·西尼斯加利（Rocco Sinisgalli，1947—）多年研究成果的英文版本 *Leon Battista Alberti: On Painting: A New Translation and Critical Edition*，这部研究性的翻译评注本是作者的一项大型研究 [2]（原书约 700 页，以英文、现代意大利文、15 世纪托斯卡纳方言、拉丁语 4 种文字对照编排，于 2006 年印行）的缩略版。与之前译本的根本不同是，它采用了被之前的研究者所忽视的 1540 年拉丁语印刷版作为原稿，因为这个版本被研究者和译者西尼斯加利认为是"用清晰、

科学精准的语言完全成熟地表达了阿尔伯蒂的观点"[3]。

这部新翻译与评注本（下文简称"新译注本"）在全球学术界迅速产生了影响，并被稍后的诸多研究所引用。这个新译注本重新对一部经典文献做出了阐释，并对之前的译本做出了新的判断和重要的更正，需要注意的是，这部书并不单单是对于阿尔伯蒂著作的重新翻译，作者还对阿尔伯蒂引用但未说明的细节及具体文献来源进行了详细的注释和解读，并对古代文献中存在的疑点做出了分析。

西尼斯加利先生以其对拉丁语的精通（作为一位意大利人，他从小在古典学校系统学习过拉丁语，尤其是西塞罗式审慎的科学化言辞），以及对于几何学制图术的谙熟（他在罗马大学建筑学院任教 20 多年，教授建筑制图、透视学等课程，作为学者亦出版过 20 多部艺术史专著；特别值得一提的是，西尼斯加利先生还为阿尔伯蒂的著作特地手绘了 110 组插图，弥补了阿尔伯蒂原著插图缺失给历代读者造成的困惑），近乎完美地胜任了这项编译、注释、研究工作。简而言之，西尼斯加利先生不光是以文字注释了这部经典，同时也以"图注"的方式，使当代读者更清晰地理解阿尔伯蒂。实际上，阿尔伯蒂这部著作，尤其是第一部分论述几何基本原理和第二部分论述画家如何作画的内容，必须要结合图来进行理解。"图注"的方式是一种对文艺复兴著作更加直观的诠释，在文字所不能阐述充分之处，"立象以尽意"。如新译注本对阿尔伯蒂书中用文字描述的各种几何学原理以图示做出说明，还配有详细分步骤

图解，这为我们正确理解第一卷中描述的难以视觉化的抽象几何学提供了方向；尤其是阿尔伯蒂最著名的几何透视原理，也被新译注本完整直观地图解出来。通过这些插图和文字的结合，我们更能深入体会阿尔伯蒂构建空间观念的基础，这也构成了西方艺术的认识论基础。另外，新译注本还对阿尔伯蒂论及的一些画法与表现方式，以图示的方式做出了充分的说明。如对画家眼睛与画面之间的空间关系、距离和位置以几何图示做出了阐释，说明了画中事物精确位置关系的重要性，以及如何把实际物理空间转化到眼前绘画平面上。绘画再现正是由这些精确的空间位置关系决定的，也正是它们决定了绘画虚拟空间的基础，这也是理解西方绘画"再现"观念的前提之一。这些详尽的图注体现了一位意大利的研究者和译注者对自身文化的深入理解，可以帮助我们还原到文艺复兴的语境下更加清晰地理解阿尔伯蒂的论述。

西尼斯加利先生还将各种译本和原文逐词对照校订，并结合译文和评论进行了研究；不光是"巴塞尔印刷版"和方言版，还包括格雷森、J.L.舍费尔（J.L. Schefer，1992 年法语译本译者），奥斯卡·贝齐曼和克里斯托弗·肖布林（O.Bätschmann，C.Schäublin，2000 年德语译本译者），以及约翰·斯潘塞 1956年的译本。由于细节极其繁多，这里仅列举一例，来说明西尼斯加利先生的校订工作对于我们正确地理解阿尔伯蒂原意的作用。拉丁语原著第二卷第 14 段第 5 句"Demon Pictor, Hoplicitem in certamine expressit, illum sudare tum quidem……"[4]

其中 Demon Pictor 格雷森译为 the painter Demon，而在 1956 年和 1970 年斯潘塞的译本中，也是如此翻译。[5] 格雷森很可能借鉴了斯潘塞的译法，把普林尼提到的雅典画家 Demes 混作阿尔伯蒂描述的 Demon Pictor。而西尼斯加利先生将其英译为 the painter of demes，可以理解成"描绘阿提卡城邦的画家"。demes 实际上指古代希腊行政单位，也可泛指某一政体下的人们结成的社群。中文可音译为"德莫"，为雅典周边地区的小城邦或较大的城邦的毗邻地区，阿提卡地区共有一百多个这样的城镇。显而易见，现代英语中"民主"（democracy）一词的词根 demo（人民）即是由 demes 演变而来。可见，阿尔伯蒂的文中指的是一位描绘了雅典及其周边地区的画家，而并不是一位叫 Demon 的画家。

新译注本全书文字包括三部分，第一部分是导论，第二部分是正文，即阿尔伯蒂致布鲁内莱斯基（Brunelleschi）和弗朗切斯科（Francesco）侯爵的两封信，以及全书的主体——阿尔伯蒂原书中的三卷。其中第一卷论述绘画的基本原理，从几何学的基本概念切入，读起来可能会比较枯燥且难以理解；阿尔伯蒂论述了诸多当时的几何学术语和概念，将一种科学理性的观念赋予绘画艺术，从而使人们能够从一种科学的角度看待绘画。第二卷开始论述绘画本身，包括这门艺术的目的和基本功用，从古至今的发展历史，及绘画在各艺术门类中的地位；其中作画的步骤方法、辅助工具，构图、明暗、色彩、historia[6] 的基本原则，可以说是书中最重要的一部分。第三卷主要是针对

画家的论述，包括必要的知识储备、修养，应如何学习，画家的个人荣誉，等等。书最后为两篇附录，其一是对塞西尔·格雷森对《论绘画》研究的局限性的分析；其二是概述学术界对格雷森译本的主要质疑。

导论部分集中了本书的英译者、阿尔伯蒂的研究者西尼斯加利先生的主要观点和新的发现。主要是比对各个手抄本的异同和对历史上的讨论做出分析，探讨究竟哪个版本最接近阿尔伯蒂最终校订的内容。通常的观点（如格雷森和斯潘塞）认为阿尔伯蒂本人先用拉丁语写作了《论绘画》，之后为了便于不懂拉丁语的工匠和画家阅读，而将之翻译修订成了更为通俗易懂的托斯卡纳方言；而作为艺术史学者和拉丁语专家的西尼斯加利先生指出，阿尔伯蒂修订润色之后形成的最终稿应该是用的拉丁语。[7]《论绘画》在成书后的 15 世纪上半叶都是以手抄本的形式流传，现仅存 3 个托斯卡纳方言版的手抄本，和 20 个拉丁语手抄本。单从手抄本现存的数量对比来看，也不符合方言版是为了便于更多不懂拉丁语的画家阅读的说法。根据罗科·西尼斯加利的进一步研究和考据，阿尔伯蒂在 1466—1468 年又用拉丁语对原书内容进行了修订，而下文提及的谷登堡印刷术发展起来之后瑞士的巴塞尔印刷版最有可能来自阿尔伯蒂最终修订的拉丁语手抄本。西尼斯加利通过一系列文本证据和历史文献证明了 1540 年巴塞尔印刷版的权威性。他还追溯了巴塞尔印刷版出版的历史过程，阿尔伯蒂的挚友、数学家、天文学家雷格蒙塔努斯（Regiomontanus）获取了包括阿尔伯蒂

著作最终修订稿拉丁语手抄本在内的一批藏书，它们之后又被丢勒父母的一位好友收藏。根据丢勒最亲密的朋友皮尔克海默（Pirckheimer）对这批书目的记录，丢勒很可能在1512年以后阅读和研究过阿尔伯蒂的《论绘画》[8]。据此，一方面我们能获知巴塞尔印刷版的流传过程及其与阿尔伯蒂最终修订的关联，另一方面我们还可以了解到阿尔伯蒂和丢勒这两位伟大人物之间千丝万缕的联系。

接下来的两封信件揭示了《论绘画》的历史背景和很多关键信息。其中，致布鲁内莱斯基的信同时也是一篇献词，并被作为序言，包含了诸多有价值的历史细节；阿尔伯蒂的字里行间都渗透出"文艺复兴"的氛围，处处显示出对古代遗产的惋惜和对当时"新艺术"的推崇，以及对艺术家个人荣誉的赞美。在给布鲁内莱斯基的信中，阿尔伯蒂极尽谦卑的言辞一方面体现了当时布鲁内莱斯基的巨大影响和重要地位，另一方面也佐证了其献给布氏的托斯卡纳方言本是未经详细修订的"初稿"，并希望得到这位"大师"的建议再修改。"阿尔伯蒂明白布鲁内莱斯基拿到的这个版本还经不起推敲"，所以在献词中说"我愿意首先得到您的修改意见"。而阿尔伯蒂也有可能得到了布鲁内莱斯基的建议，从而把这些建议放到下一个版本，即拉丁语的最终稿之中。在献词中阿尔伯蒂语气极尽谦虚，正是暗示了他确实需要这位伟大建筑师前辈的提点和建议，以帮助他继续修订，以免受到"批评者的非难"。据此，我们可以合理地推断，献给布鲁内莱斯基的方言本并不是阿尔伯蒂的最终

稿，而更像是一个亟待改进的初稿。拉丁语在当时并不是一种已经"死亡"的语言，而是一种与俗语平等共存的语言，尤其在与天主教会相关的人之中，而阿尔伯蒂又在罗马担任教廷秘书（abbreviatore apostolico），专事以拉丁语起草教皇文书。拉丁语是更加正式而精确的语言，阿尔伯蒂极有可能把拉丁语本作为自己著作的最终修订本。诚如西尼斯加利先生所言："拉丁语至今还是构建包括科学和几何学在内的复杂概念的最精确的语言，而当时意大利本地的各种方言却缺乏恰当的词汇。"⁹他凭借自己对拉丁语和文艺复兴时期托斯卡纳方言的精熟，论证了以往的观念是一种偏见，即从16世纪到20世纪以来就出现的，认为拉丁语版在先，后被转译为方言的说法，是错误的。另一封致弗朗切斯科侯爵的信则说明了当时的大家族及领主对艺术赞助的重要推动作用。阿尔伯蒂作为建筑师和人文主义者，曾接受多个家族的赞助，除了信中的贡扎加（Gonzaga）家族外，晚年的阿尔伯蒂还曾受美第奇（Medici）家族委托，担任教廷秘书，研究罗马古迹，也曾带领来自故乡佛罗伦萨的"大使团"来了一场罗马古迹游，"大使团"中就包括年轻的洛伦佐·德·美第奇（Lorenzo de' Medici，即"伟大的洛伦佐"[Lorenzo il Magnifico]）。在新译注本中，西尼斯加利先生通过对拉丁语原文细节的重新阐释和翻译，得出阿尔伯蒂给弗朗切斯科侯爵的这封信函并不是一篇献词，也就是这部书并不是题献给侯爵的，而是将书的复本作为一个礼物赠予侯爵。他写道："Hos de pictura libros, princeps illustrissime, dono ad te deferri

iussi"，应该译为"我决定把这些论述绘画的书稿作为礼物献给您，至上英明的君主"。并不是像格雷森翻译的那样："我希望为您献上这些论述绘画的书稿，英明的君主。"[10] 这也恰恰证明了将方言本献给布鲁内莱斯基在先，接着将经过布氏审阅过的文字修订，再将其（复本）作为礼物送给地位显赫的侯爵的合理性。

开篇的献词和信件的种种细节即暗示了绘画从一种工匠的技艺提升至一门科学系统的人文学科的过程。早期的一些研究还认为，阿尔伯蒂这部著作是为了向当时的画家和一般手工艺者普及关于绘画的知识，虽然当时的艺术是建立在手工作坊的师徒模式上的，但是这部著作为摆脱一种作坊式的学徒式创作方式提供了可能。[11] 而另一些观点认为，阿尔伯蒂所预设的阅读对象不一定是当时的一般艺术从业者，而应该是受过良好人文主义教育的上层人士，尤其是对艺术项目有赞助潜力的封建领主家族资助或邀请的人文主义学者。巴克森德尔（Baxandall）即列举了阅读阿尔伯蒂《论绘画》的人所需要的三种必备技能，其一就是可以流利通读新古典拉丁语，也只有当时的人文主义者才能做到这一点；其二是要求必须对欧几里得《几何原本》有所了解；其三是要求读者具有素描和色彩的理论知识或基本技巧。[12] 巴克森德尔认为阿尔伯蒂的《论绘画》是为"见多识广的人文主义业余爱好者"在欣赏绘画时的参考而准备的。[13] 但是同时代画家的革命性实践却深深影响了阿尔伯蒂。阿尔伯蒂与其前辈布鲁内莱斯基不同，是位典型的人文学者，熟知西

塞罗、昆体良式的修辞技巧和说服人的手法，"阿尔伯蒂的论文，不是基于艺术的诗化语言写就的，而是在一种倾向于修辞的氛围下构思出来的"[14]。也正是由于阿尔伯蒂精彩而有说服力的阐述，透视法才广泛被人们所了解和认可。

在正文第一卷中，阿尔伯蒂以大量的笔墨用数学的方式描述了绘画的基本原理。这样做的目的一方面是把绘画当作一门科学来论述，使其地位和重要性与当时其他门类的科学接近；另一方面也为理解其下文通过文字描述的几何透视的基本原理提供了基础。阿尔伯蒂从几何学的点、线、面的基本原理谈到受光，进而论述到绘画的色彩问题。在论述了原色和混合色的基本原理之后，阿尔伯蒂引入了颜色混合与渐变色的精彩讨论，以及与"空气透视"有关的描述："在观察大气本身时也会发现同样的情况，虽大多数时候在靠近地平线的地方弥漫着发白的水汽，（大气）会渐渐回归自身原本的颜色。"[15]这里的"自身原本的颜色"即阿尔伯蒂文中所述的几种"原色"之一的天空的蔚蓝色。靠近地平线的地方应该渐变成发白的颜色。15世纪初的林堡（Limbourg）兄弟等画家就曾在作品中这样描绘天空，阿尔伯蒂的著作在15世纪30年代问世之后，皮耶罗·德拉·弗朗切斯卡（Piero della Francesca）与其他活跃于当时的画家也在创作中多次这样表现。[16]在新译注本中，西尼斯加利先生通过几幅图示和同时代的绘画说明了颜色渐变的实际应用情况，为我们的理解提供了必要的图像辅助。

在第二卷和第三卷中，阿尔伯蒂引用了诸多古希腊罗马

的先人的箴言和事迹，来说明绘画自古以来就是门高贵的艺术，以及绘画的神奇功用和崇高价值；同时对画家的品德和修为提出了要求，强调了画家的人格、几何学知识以及文学修养等在职业生涯中必备的品质和技能。他凸显了艺术家的神圣地位："……没有任何价格可以偿付一位艺术家，因为在创作一幅绘画或者雕像时，艺术家在芸芸众生之上，几乎是第二个造物主。"[17] 阿尔伯蒂认为绘画不仅仅是门高贵的艺术，同时也是一种闲适时修养身心的方式。值得注意的是，阿尔伯蒂在论述作画的步骤时，提到了描绘事物轮廓的"最佳方式"，即作画的辅助工具——纱屏（拉丁语 velum）。"它是由极细的线稀疏地交织成的一层纱网，可以染成任何颜色，再由粗一些的线横竖平行细分，分成任意数量的方格，并用一个框将其撑住。"[18] 根据阿尔伯蒂本人的描述及后人版画的还原（丢勒就有著名的版画描绘了画家透过纱屏描绘对象），我们了解到所谓"纱屏"是由一个矩形木框撑起来的"取景器"，画家透过这个矩形框架中的网线来确定画幅及对象每个部分的位置，就像坐标一样，对象的每个位置都呈现在纱屏的某一个网格中。因为阿尔伯蒂原文中的语言较为简略，故在新译注本中，西尼斯加利先生对"纱屏"这一绘画辅助工具进行了详细的图示说明，阐明纱屏的构成原则和使用方法，以及后世画家运用的实例。这样可以使读者对纱屏的理解更加清晰而直观，并且能够更清晰地了解阿尔伯蒂构建的几何透视的基本原理。纱屏可以迅速地将眼前的三维世界转化到二维平面上，画家描绘在纱屏中观察到

的事物就等于将"视锥体"的截面转移到画板上。由于纱屏确定了作画的边界，画家可以更精确地临摹所见对象。另外，纱屏还可以固定对象的面向，使视点和对象之间的位置固定，从而更精准地在画板或墙壁上描绘对象。确定了绘画的边界之后，阿尔伯蒂又继续论述绘画构图，并适时地引入了《论绘画》中的核心概念之一：historia。historia 有"历史""叙事"之意，可以简要理解为具有重要叙事主题的绘画，后世"历史画"的基本原则即可追溯至此。值得注意的是，阿尔伯蒂所谓 historia 的基本原则都是建立在他阐释的线性透视法基础之上的。

新译注本最后的两篇附录，其一"塞西尔·格雷森对《论绘画》研究的局限性"，再次质疑格雷森译本的问题。从格雷森对于拉丁语细节处理的疏漏到版本判断的失误，作者指出格雷森虽然对拉丁语手抄本进行了批注，并描述了 20 多个手抄本的内容，但是并未做出真正的比对。也就是说，格雷森并未发现阿尔伯蒂最终的修订究竟出自哪个版本。其二"最初的质疑"实际上回顾了学术史上对格雷森译本的质疑，主要针对 20 世纪 70 年代艺术史和科学史及语言学领域的学者对托斯卡纳方言版本的《论绘画》提出的质疑，这些学者都从一些文本细节入手，发现疑点，并在不同程度上启发了西尼斯加利对于版本的判断。

新译注本试图还原阿尔伯蒂最终对《论绘画》做出的校订和润色，其把握文字与段落细节的分寸和逻辑推断的过程令人难忘。但是我们不得不再次强调阿尔伯蒂在这部书中被提及最

多、影响最大的贡献——确定了绘画线性透视的基本准则。这些原则就是基于当时画家和建筑师的具体实践。根据安东尼奥·马内蒂（Antonio Manetti）写于 1480 年的布鲁内莱斯基传记中的描述，我们知道在 1425 年左右，布鲁内莱斯基在佛罗伦萨进行了两个著名的"画板实验"，其中之一是在大教堂和洗礼堂之间做的：他一手持一幅描绘从大教堂正门看出去的洗礼堂并在中间钻有小孔的画板（画面背向并贴合观者眼睛，使眼睛正好从小孔望出去，天空用光亮的银质材料代替，以反射真实的天空和云彩）；另一手持一面面向观者的镜子，置于眼前，两者相距一臂距离，用来反射画板上的画面。另一幅画板是用双焦点透视法描绘的佛罗伦萨领主广场的领主宫。得到的结果都是画板图像与建筑实物景观的完全重合。值得注意的是，阿尔伯蒂在书中描述了一种与他的前辈布鲁内莱斯基运用镜面反射不同的透视方法，即透过"窗户"的观看。确定透视的基础在于先确定了绘画的取景范围，即"窗口"，有了取景的范围，画幅才能确定，所谓"透过去看"的透视才能实现。阿尔伯蒂从绘画的取景开始讨论透视的原理："首先，在要作画的平面上，我勾画出一个任意尺寸的四边形，四角为直角；我把它当作一扇打开的窗户，通过它我可以观想 historia。"[19] 这是全书被后世引用最多的一句话，出自原书第一卷第 19 段。新译注本中的插图详细地阐明了从"窗户"到"透视"的每一个步骤，将"视锥体""截面""中心点""臂长"等相关联的概念首次以多幅图示的方式全面表现出来。阿尔伯蒂所构建的透视体

系即以这些概念为基石。其中，视锥体的截面——阿尔伯蒂理解成窗户或者纱屏，实际上就是某种意义上的"界面"，这个"界面"是阿尔伯蒂之后 500 余年间"绘画再现"的决定性前提。界面的最佳类比便是窗户，一个区分室内与室外，观者与绘画空间的界限。潘诺夫斯基（Panofsky）对阿尔伯蒂"窗户"的分析值得我们仔细品味：

> perspectiva 是一个拉丁词，意味着"透过去看"（seeing through）……我们说一个绘画空间完全符合"透视法"，不仅仅是因为房子或家具等个别对象以"短缩法"（foreshortening）再现，而是整个画面被转换成——引用另外一位文艺复兴理论家（阿尔伯蒂）的话——"窗户"，并且我们相信自己是透过这扇窗户看到绘画空间。绘画的物质表面（在这之上可以勾画、着色或雕刻单独的图像或者对象）因此被忽略，取而代之的仅仅是"绘画平面"（picture plane）。包含着所有不同的个别对象的一个空间统一体（spatial continuum）被投射在这一绘画平面之上，并且正是透过它被看到。[20]

阿尔伯蒂正是将绘画的可视面转化成了一种现实生活中常见的建筑元素，使绘画变成了一种空间的范畴。他通过"视锥体"的概念描述了视觉发生的原理，画面被解释成视锥体的截面，眼睛则是视锥体的顶点。有了这个前提，透视法这种在二

维平面上表现三维空间的技术和深度错觉的观念才逐渐普及开来，并迅速在艺术家的圈子中传播。新译注本的插图直观地展示出阿尔伯蒂构建的透视法可以作为一个虚拟的框架，需要依靠人类理性推理和演绎，而并不是视觉直观的结果。视锥体截面是投射的结果，观者的空间位置决定了投射的范围，而所谓的"窗户"只是观者运用几何推理做出的想象，观者（画家）可以根据自己的需要合理地框定想要描绘的范围。文艺复兴时期的很多画家，常常将窗户的意象再现在画面中。一方面，窗是光的通道，在特定的基督教题材中，窗都具有特殊的象征含义，它有时象征圣母的身体，有时象征上帝，还有时象征天堂之门；另一方面，阿尔伯蒂借助窗的修辞，将原本无插图的文字描绘得栩栩如生，也使当时的艺术家有了更多想象的空间。15世纪中叶是一个重要的转折时代，由于阿尔伯蒂在其《论绘画》中归纳总结的线性透视法的理论和实践的逐渐普及，更多的画家逐渐接受并将之运用到自己的创作中。新译注本中的插图已经充分揭示了"窗"在绘画取景中的实际作用与相关几何分析，使我们更直观地了解到观者与对象的分离，以及西方经典"再现"模式的图像表现，并最终使"窗"成为一种视觉修辞。从此，"艺术家与其说是追求真理，不如说是追求真理的再现"[21]。

阿尔伯蒂以人类理性整合视觉，让绘画空间变得可测可度的努力在今天看来，可以作为一项新型的跨学科研究而呈现，而在阿尔伯蒂的时代，却是当时人文主义者比较常见的讨论问

题的方式。基于人文主义修辞学的 historia，在想象出来的"窗户"中以数理比例精确地呈现出来，窗户的存在方式又很容易结合当时对光学的讨论，并与当时的基督教神学完美结合。新译注本《论绘画》为这种想象提供了更明确而清晰的图像和话语，使阿尔伯蒂原本的空间构想更加明晰。阿尔伯蒂所想象的"窗"实际上是一个空间框架，区隔了绘画虚拟空间和现实空间。在打开的窗户之外，是一个依靠人的视点和理性构想出来的虚拟空间，当时的人文主义者和画家利用了这种难得的想象空间，为艺术的创造提供了更多的可能。

行文至此，在我们即将进入正文的时候，笔者突然觉得可以行使译者的权利，简短啰唆两句翻译感言。这部译著是从 2011 年剑桥大学出版社英文版转译过来的，但笔者大量参考了英文版的底本，即巴塞尔拉丁语印刷版；在比对斯潘塞译本时，笔者也确实发现了诸多增补与修订，以及段首与段末的衔接语及过渡句。这是英译者西尼斯加利先生的功劳。西尼斯加利先生是意大利人，罗马第一大学荣休教授，其译文侧重于"精准"地还原拉丁语的文风和对应关系，往往在现代英文用词习惯方面做出了牺牲，同时也给中文翻译带来了困难。对照拉丁语版本，就可以发现，译者在选词和语序方面几乎与拉丁语相对应，有些英文词汇甚至就是拉丁语直译。笔者在把握英译者精准用词的基础上，还要兼顾中文的连贯性和习惯。本书的翻译过程断断续续历时将近 6 年，感谢我的博士导师、中央

美术学院李军教授的推荐和指导,感谢北京大学丁宁教授最初的引介,感谢西尼斯加利先生的信任以及在我访学罗马期间的多次交流与指导,感谢中央民族大学姜宛君女士在大英图书馆的拍摄 [22],感谢北大出版社黄敏劼女士一直以来的督促和辛劳。

本文大部分内容以"打开绘画之窗——阿尔伯蒂《论绘画》新译注本及相关问题探讨"为题发表于《艺术设计研究》2021 年第 3 期,有改动。

中文版致谢

得知北京大学出版社将我的 *Leon Battista Alberti: On Painting* 列入出版计划，我感到非常荣幸。

这本书对于东西方文化都具有极其重要的意义。当一个人与一件艺术作品建立了关联，也就是联结起两个不同的世界，这部作品首次展示了这一潜在的纽带。我指的是，面对艺术作品传达给观者的情感和它们对他人的触动时，我们灵魂的反应。

这是一本联结、沟通、汇聚既往知识的书。它是西方艺术史上第一部让"精神"在经历了中世纪几个世纪的黑暗之后，再次得到显露的作品。这种"新精神"的觉醒，这部作品与生俱来的"文艺复兴"特质，正是我想传递给世界另一边的中国读者的内容。

在写作这本书的过程中，最大的工作量是把它从拉丁语翻译过来，同时还要用一百多幅图画来图解。拉丁语是"文艺复兴的国际语言"，阿尔伯蒂用它来改写和润色这部作品，他用文字表述其思想，并未附插图。我决定走一条有创造性的道路，通过一系列的插图，再现波提切利（Botticelli）、曼坦尼亚（Mantegna）、皮耶罗·德拉·弗朗切斯卡、列奥纳多·达·芬奇（Leonardo da Vinci）、丢勒等不同艺术家的作品，让今天的

读者有机会更直观地了解所论述的内容。

我很高兴能献给中国读者这样一本书。在评价这部作品时，我们必须把它看作西方艺术的一个重要旅程的开端，而这个旅程是从莱昂·巴蒂斯塔·阿尔伯蒂肇始的。

我要感谢洛杉矶格蒂（Getty）研究中心，特别是 Gail Feigenbaum 和 Alexa Sekyra，让我有机会在 2014 年夏天成为那里的访问学者。

事实上，正是在那里的访学期间，我认识了北京大学的刘礼红，我非常感谢她对我的研究表现出兴趣。

此外，我还要感谢北京大学丁宁教授和北大出版社的黄敏劼，感谢他们给我机会在中国出版这本书。

还要特别感谢剑桥大学出版社和我的英文出版商、出版总监 Beatrice Rehl，她从一开始就对这个项目充满信心，并为我联系了当时中国分部的英语教材销售代表周森和负责在中国的学术合作出版项目的王鑫光。

最后，我想感谢翻译了本书的高远博士，我们在罗马见面时讨论过中文版翻译的各项内容。

<div style="text-align:right">罗科·西尼斯加利</div>

英文版致谢

我在完成这项工作的过程中欠下了许多人情。

首先，我对 Carlo Pedretti 教授深表感谢，他从一开始就鼓励我翻译《论绘画》(*De Pictura*)。我对 Samuel Y. Edgerton 教授也抱有同样的感激之情，他在了解到我的研究课题的性质后，便将我纳入他在马萨诸塞州威廉斯敦的威廉斯学院克拉克艺术研究所建立的透视研究项目中。

在首次从意大利文翻译至英文的工作中，我有幸与画家 Caroline Elridge 和我在朱莉娅山谷建筑学院[23]中教授英语的同事 Jane Cahill 合作。

我向 Andreas Thielemann 博士表示最深的感谢，他在赫兹(Hertziana)图书馆担任学术助理。特别感谢 Stefano Marconi 和 Lucia Bertolini，我有幸与他们一起探讨了有关阿尔伯蒂的话题。

我不可能忘记感谢 Marisa Dalai, Francesco Paolo Fiore, Roberto Cardini, Giuseppa Saccaro Del Buffa Battisti, Giovanna Perini, Joseph Connors, Gerhard Wolf, Charles Burroughs, Howard Burns, Joachim Poeschke, Samir Younés, Isabelle Bouvrande, Alina Payne, Christoph L. Frommel, Joseph Rykwert, David Marsh, Jean

Guillaume, Lorenz Böninger, Frank Hieronymus, Paola Farenga, Rosalba Dinoia, Anthony Grafton, Thomas Da Kosta Kaufmann, John Pinto, Martin McLaughlin, Stefano Sbrana, Alberto Sarsano, Tommaso Berini, Angelo Santilli, Dante Bernini, Grazia Pezzini, Kim Veltman, Hellmut Wohl, Michael Ann Holly, Marc De Mey, 以及 Niceas Schamp。

同时我还要对朱莉娅山谷建筑学院的其他同事表示感谢，他们一直对我的研究表示出浓厚的兴趣。特别是 Benedetto Todaro, Mariano Mari, Roberto Cassetti, 以及 Emanuela Belfiore。

此外，我还要感谢我们系的图书管理员 Giorgio Di Loreto 和 Giulia Corvino，为我提供了许多藏书。同样还要感谢曾为我提供关于丢勒的重要文字的 Jutta Tschoeke 博士，他是纽伦堡市阿尔布雷希特·丢勒故居的主管。

在为这本书的翻译做基础研究的时候，我在以下图书馆查阅了许多手抄本和稀有的藏书，包括：梵蒂冈图书馆、罗马国立图书馆、罗马亚历山大（Alessandrina）图书馆、罗马科西尼（Corsiniana）图书馆、佛罗伦萨国家图书馆与马鲁切利（Marucelliana）图书馆、威尼斯马尔恰纳图书馆、米兰安布罗斯（Ambrosiana）图书馆，维罗纳主教座堂图书馆、拉文纳克拉森塞（Classense）图书馆、里窝那图书馆、卢卡政府图书馆、巴黎国家图书馆、纽伦堡地区教会档案馆、纽伦堡德意志国家美术馆、纽伦堡圣詹理斯广场（Egidienplatz）城市图书馆。

在这本书的翻译过程中我得到了罗马智慧大学（罗马第一

大学）校级和科系级的资金。我于 2001 年提出的对于《论绘画》的研究被纳入国家 Firb 计划，并在 2005 年被评为与透视法的历史相关的国际级 PRIN 项目。

这本书是 2006 年发表于罗马的一项规模更大的研究成果[24]的缩减版，因此我还要对前文的感谢名单再做些补充，包括渥太华大学的 Marco Frascari，华盛顿哥伦比亚特区视觉艺术高级研究中心（CASVA）的 Henry Millon 和芝加哥大学的 Ingrid D. Rowland。对于第一位提到的人，我感激他卓越的编辑工作；对于第二位，我感谢他的友善、积极和热心，他对我的帮助无法估量，仅能在此向他致以谢意；对于第三位，我感激她将拉丁语方面的专业知识运用在细致的编辑工作中。同时我还要对 Jason Cardone 博士表示感谢，他帮我做了此文的最终校对工作。

2007 年当我在布鲁塞尔的比利时皇家佛兰德斯科技与艺术学院做研究员时曾讲授过与此著述主题相关的课程。在历时半年的研究员经历中我做了很多与此书相关的讲座，并涉及莱昂·巴蒂斯塔·阿尔伯蒂和佛兰德斯画家扬·凡·艾克（Jan van Eyck）的联系。

最后，我必须附带说明，应把完成此工作的成就归功于我的妻子 Raffaela。我将此书献给她，并对她能够容忍我多年的研究表达所有的感激与挚爱之情。

<div align="right">罗科·西尼斯加利</div>

导论

从托斯卡纳方言到拉丁语，反之不然

莱昂·巴蒂斯塔·阿尔伯蒂（1404—1472）是文艺复兴时期最有影响力的人文主义者，在1435年至1436年间，写了著名的《论绘画》（*De Pictura*），它由三部分或三卷组成，分别用两种不同的语言，即托斯卡纳本地方言和拉丁语写成。

通常的观点认为，作者先写了拉丁语版本，之后再将其译成本地方言，从而有助于缺乏古典教育的劳动阶层画家的理解。而我想要去论证，阿尔伯蒂首先用方言写了他的论文[25]，之后才使用拉丁语。在后来的版本中，作者增加了新的资料，修正了之前的错误，引入了诸多说明，更换名称以及术语，甚至为了润色词句而重写了句子，最终创作出一个确定的版本。随后，最初的方言版只有数个手抄本传世，直到18世纪末才被学者所提及。[26]而拉丁语版却被复制成大量的手抄本。阿尔伯蒂最终的拉丁语版文稿可能就是1540年在巴塞尔[27]印刷的版本。[28]这个巴塞尔印刷版就是我在此译成英文的版本。

塞西尔·格雷森[29]著名的《论绘画》英文译本来源于对几个拉丁语手抄本《论绘画》的整理，排除了巴塞尔版的大部分

内容。然而，他根据多个拉丁语版本拼凑而成的译本被普遍接受，且被作为法文和德文现代译本的来源。[30]

《论绘画》的 20 个拉丁语手抄本仍然可以找到。[31] 它们当中的一些包括一封写给曼图亚君主乔瓦尼·弗朗切斯科的信[32]，似乎是作者与论文的底稿一起寄给君主的礼物；寄出时间可能是 1438 年费拉拉大公会议（Council of Ferrara）期间，阿尔伯蒂以教皇朝臣的身份在那里参与了会议[33]。

后来，阿尔伯蒂在 1466 年至 1468 年间修订了部分文稿，而巴塞尔版很有可能就是印自那个最终稿。巴塞尔版带有的一些词法特征和科学性，暗示了一种后期的修订：一个此前未见的手抄本，以及从此以后的"底本"（the master copy）。尽管寄给曼图亚君主的那封信在巴塞尔版中缺失了，但由于其文本的重要性，这里也将之收录。

约翰内斯·雷格蒙塔努斯[34]，阿尔布雷希特·丢勒，以及初版

约翰·穆勒（1436—1476），一般被称为约翰内斯·雷格蒙塔努斯，于 1461 年作为贝萨里翁红衣主教（1402—1472）[35]随从中的一员抵达罗马。他很快就与保罗·达尔波佐·托斯卡内利（Paolo dal Pozzo Toscanelli，1397—1482）、阿尔伯蒂，以及库萨的尼古拉（1401—1464）[36] 成为朋友，并且在帕多瓦大学的一次讲座《数学导论》（*Oratio introductoria in omnes*

scientias mathematicas）中对他们每个人的著作都表达了极大的赞赏。[37] 在 1468 年，雷格蒙塔努斯离开意大利迁居匈牙利，三年之后又怀着建立一家印刷厂的抱负去了纽伦堡。他计划至少出版 22 部自己的著作，以及另外 29 部其他作者的著作。借助新近发明的印刷技术，他展开了一个雄心勃勃的出版计划，包括数部天文学、地理学著作，还暗示未来将着手其他手抄本的出版——这些手抄本显然是他从意大利带来的。[38] 正如我们看到的，在这些手抄本当中，肯定有一部是《论绘画》。遗憾的是，雷格蒙塔努斯还未完成他的计划，就在 40 岁时英年早逝。

与雷格蒙塔努斯亦师亦友的伯恩哈德·瓦尔特（1430—1504）[39]，与油画和版画家阿尔布雷希特·丢勒的父母关系甚好，而且成为丢勒姐姐克里斯蒂娜的监护人。[40] 我们还了解到雷格蒙塔努斯的图书收藏后为瓦尔特所有，他很喜欢这批藏书，并将它搬到 1509 年被丢勒买下的那所房子中。维利巴尔德·皮克海默（Willibald Pirckheimer，1470—1530）是丢勒最亲密的朋友，他在 1512 年记录了雷格蒙塔努斯与瓦尔特所藏卷宗和手抄本的第一份清单。在这份清单中，皮克海默以习惯称法 *De pictura babtis*（*On Painting*, by Battista Alberti）录入了阿尔伯蒂的《论绘画》。在皮克海默 1522 年草拟的次级目录中，阿尔伯蒂的《论绘画》以 *Liber de pictura L. Baptiste de Albertis (Geometria)* 为题再次出现。据此，1512 年以后丢勒有可能已经阅读和研究过《论绘画》。[41]

托马斯·弗纳托留斯（Thomas Venatorius，1490—1551）是与皮克海默和丢勒志同道合的专业圈子中的一员，也来自纽伦堡。他在 1540 年为巴塞尔出版商巴托洛缪·韦斯特海默（Bartholomew Westheimer）的《论绘画》初版（editio princeps）编辑的手抄本，可能就来自皮克海默的图书收藏。[42] 他在这个版本前加上了一封作为"献词"的信给数学家雅各布·米利休斯（Jakob Milichius，1501—1559）。

弗纳托留斯写给米利休斯的信中的措辞实际上很重要："我一看到这三部题为'论绘画'的书"后面接着"就好像见到了大名鼎鼎的丢勒本人"。[43] "一看到……就……"暗示费纳托留斯可以轻而易举地拿到和查阅"底本"，而"就好像看到大名鼎鼎的丢勒本人"则暗示了他与这位伟大艺术家的亲厚。由于费纳托留斯成为皮克海默遗产的合法管理人，负责起草藏书的清单[44]，他可以轻松地阅读和查看《论绘画》的手抄本。

有理由推断，用于巴塞尔印刷版的手抄本实际上是由阿尔伯蒂自己准备的。它可能是一个较晚的版本，由于阿尔伯蒂知道雷格蒙塔努斯这位年轻的科学家想要利用新的活字印刷技术——这项技术在阿尔卑斯山的另一侧刚刚成为一个产业，故在 1468 年，雷格蒙塔努斯离开意大利前往匈牙利之前，阿尔伯蒂就将手抄本交付于他。

总而言之，由于它包含了独特的补充和修正，足以合理地推测巴塞尔印刷初版源自阿尔伯蒂最终的《论绘画》拉丁语亲笔手抄本。[45] 这个版本至少有两个印次出版于 1540 年 8

月。此版本有两个复本目前在罗马和巴黎的国家图书馆中保存，仅仅在扉页的用词上与现藏威尼斯马尔恰纳图书馆的第三个复本有些微不同。前面的两个复本将"艺术"（arte）放到"赞美"（laudata）之后，又把"一般"（genere）放到"科学"（scientiarum）之后。它们都缺少词缀 et，而且把 Mathematices 换作惯用语 mathematicarum disciplinarum。这些不同点，加之其他排版上的特征，尤其是在前面的 16 页，暗示了存在第二出版人的可能性，很可能是此版本的共同出资人安德烈亚斯·克拉坦德（Andreas Cratander）。[46]

托斯卡纳方言版与序言，即致布鲁内莱斯基的献词

《论绘画》的方言版仅存三种手抄本：其一在巴黎国家图书馆，其二在维罗纳主教座堂图书馆，其三在佛罗伦萨国家图书馆。最后一个保存状况最好。[47]其开头介绍性的序言是写给著名的建筑师和雕塑家菲利波·布鲁内莱斯基（1376—1446）的，以"1436 年 7 月 17 日"做结尾。如同所有已知的拉丁语手抄本，没有一个现存的方言版是作者的真迹。但是，在一份原属于阿尔伯蒂的西塞罗《布鲁图斯》（*De Brute*）[48]手抄复本中（这份手抄本现存于威尼斯马尔恰纳图书馆），有一条批注由阿尔伯蒂亲笔写出，内容是："佛罗伦萨，1435 年 8 月 26 日，星期五，今天的第二十个小时零三刻，我完成了《论绘画》的写作。"[49]这里有两个确切的时间。

1435 年 8 月 26 日，设想在这个更早的时间点，阿尔伯蒂写道他完成了《论绘画》的初稿。他对自己的计划能推进得如此顺利颇为满意，但是不能确定他指的就是其拉丁语版，因为他在献给布鲁内莱斯基的方言版中用了同一个标题 *De Pictura*。[50]我们其实可以推断出，无论阿尔伯蒂刚刚完成的是哪个版本，都还可能被修订；而在这种情况下，若非出现特别的机遇来着手修改，并将之与一位伟大人物和不凡事件相关联，这部文稿可能会保持原样。1436 年 7 月 17 日之后一个半月的 8 月 30 日，在公众的热烈赞扬中，佛罗伦萨圣母百花大教堂的大圆顶正式落成，这项工程刚由布鲁内莱斯基完工，是他最辉煌的建筑成就。[51]这是值得所有佛罗伦萨人纪念和珍视的时刻。这座伟大城市的全景将永远被贴上布鲁内莱斯基的"标签"，就像阿尔伯蒂谈到的那样：大教堂的圆顶"如此庞大的结构，高耸入天际，它所投下的阴影宽广到足以覆盖所有托斯卡纳的人民"。人们还应该记得布鲁内莱斯基仅仅在几年之前，第一次通过他的两块著名的透视画板，展示镜面反射的光学原理如何应用于绘画。

于是在 1436 年的 7 月，当布鲁内莱斯基沉浸在这些成就中时，正是阿尔伯蒂将他的方言版《论绘画》题献给这个佛罗伦萨天才的绝佳时机。阿尔伯蒂非常诚挚而细心，毫无疑问是由于他那时意识到其 1435 年的版本仍然有必要修订和扩充，尤其是因为他希望"伟大的"布鲁内莱斯基可以通过更深入的建议与忠告来帮助他。难道还有更合适的人选吗？证据就在作者

献给"建筑师皮波"[52]的序言中："如果您偶尔可以有闲暇时间，我希望能有幸请您审阅我这部微不足道的作品《论绘画》，这是我以托斯卡纳方言撰写，并题献给您的。"以及，"恳请您细心阅读我的著作，如果您想到任何有待修改的地方，请务必纠正我的错误。哪怕作家学富五车，也须求教于渊博的友人。我愿意首先得到您的修改意见，从而免受批评者的非难。"[53]

阿尔伯蒂几乎是以一种学徒式的激情对话"大师"。他重复多遍的措辞如"请您审阅"，"细心阅读我的著作"，"有待修改"，"务必纠正我的错误"，"我愿意……得到……修改意见"，都不仅仅表明了作者的谨慎和谦虚，而且还表现出他对手稿是否为最终版的不确定，通过他对"批评者的非难"的担心，这种不确定更加明显。毫无疑问，阿尔伯蒂明白布鲁内莱斯基拿到的这个版本还经不起推敲，所以当他在献词中说"我愿意首先得到您的修改意见"，人们也许会认为，这个伟大的建筑师可能真的鼓励过这个前途无量的年轻人文学者去改进他的著作。可以去设想阿尔伯蒂确实得到了他"师父"的一些建议，而且他可能将那些意见放入了下一个版本中，即修订后的拉丁语版《论绘画》。

安东尼·格拉夫顿[54]表达了一种大相径庭的观点，他认为："阿尔伯蒂的献词并不能抚慰其接收者。布鲁内莱斯基曾经忧虑过他的知识产权，当他看到阿尔伯蒂的著作包含了关于透视的一大段讨论而并没有提及布鲁内莱斯基或者他的演示画板，他很可能产生恼怒的反应。"[55]我不同意这种观点。实际上，

阿尔伯蒂描述的是一种更简便的透视投影的分步操作法，一种"缩略结构"（abbreviated construction），显然是受到布鲁内莱斯基的启发，但却是基于透过窗户的观看，而不是镜面的反射。[56]乔治·瓦萨里（阿雷佐，1511—佛罗伦萨，1574）后来宣称布鲁内莱斯基原初的透视系统是基于建筑绘图，这即是说，正如现代的学者普遍假设的那样，布鲁内莱斯基最初的"规则结构"（legitimate construction）主要是基于建筑平面图和立面图的操作法。[57]

以为拉丁语版在前的错误认识

如果阿尔伯蒂的方言版仅仅是拉丁语的转译本，那为什么他情愿将如此多的"错误"甚至是数学上的错误包含在内，还把这个著作交给那个时代最出色的"大师"，请求他来帮忙？那些认为阿尔伯蒂是希望针对更平庸的艺术家而重写其拉丁语著作，使它更易于被那些不懂西塞罗语言的人们阅读的观点，是不合常理的。

实际情况肯定与之相反。阿尔伯蒂原初的目的是用托斯卡纳方言起草这部著作，然后再把它献给布鲁内莱斯基。随后他才用拉丁语使文稿更加完善。事实上，拉丁语至今还是构建包括科学和几何学在内的复杂概念的最精确的语言，而当时意大利本地的各种方言却缺乏恰当的词汇。将近两个世纪之后，伽利略才可以用自己的母语表达这样的数学思想。不幸的是，一

种现代偏见想当然地这样认为：如果同一个主题的两个版本都存在，一个版本是今天仍然使用的语言，另一个是古代的拉丁语，那么前者必然是后者的一种译本。我们太习惯于把拉丁语看作一种已经"死亡"的语言，甚至认为在文艺复兴时期就已经如此了。然而，拉丁语和"俗语"在 15 世纪早期一定是平等共存的，而且经常会在口语中一起使用，不仅仅是受过良好教育的人文主义者，与"普世"（天主教）教会有关的人群也在使用。的确，莱昂·巴蒂斯塔·阿尔伯蒂的正式公职就是"教廷秘书"（abbreviatore apostolico），即为教廷的需要，用拉丁语起草教皇通谕的人。在属于自己的时间以及在职期间，阿尔伯蒂可能已经在思考相反方向的翻译——常见的从某种本地方言翻译成更加正式和普遍的拉丁语。

关于方言版的巴黎手抄本，16 世纪的抄写者和 1886 年的朱塞佩·马扎廷蒂伯爵[58] 犯了同样的错误。对于维罗纳手抄本，18 世纪的贾马里亚·马祖凯利和希皮奥内·马费伊伯爵[59] 也是如此，还有图书馆馆长温琴佐·福利尼[60] 19 世纪为佛罗伦萨手抄本做的编目也是一样。巴黎古抄本的抄写者，届时已习惯于从拉丁语到方言的转录翻译流程，在知晓同一位作者还撰写过一份拉丁语文稿的情况下，会得出人们习以为常的结论：手头的方言文稿是作者经拉丁语稿转写的，"目的是使其更适用于读写能力差的人"。[61] 马扎廷蒂是首次出版巴黎手抄本并做说明的人，他附了一条注解："这部论绘画的专著由巴蒂斯塔·阿尔伯蒂译自拉丁语版。"[62]

关于维罗纳手抄本，马祖凯利在 1735 年写道："特殊之处在于，它是用方言写成的，而且看起来是阿尔伯蒂本人翻译的。"[63] 他的用词"看起来是"与马费伊的用词一致，马费伊曾经是手抄本的拥有者，而且在最后一页的页边空白处有批注："这看起来就是作者本人的一个译本。"[64] 看起来很明显，马祖凯利的观点是基于马费伊的。[65] 此外，马祖凯利做了另一翻演绎，让我们怀疑他对拉丁语的理解。对于巴塞尔印刷版，他称："扉页的对开页插图上添加了词汇 iamprimum in lucem editi，似乎应有一个更早的版本已经失传"，[66] 而那个拉丁习语的字面意思实际上是"今初示于天下"。显然，马祖凯利将 iamprimum 误译成 iampridem，后者的意思是"很久以前"，因此他认为这个词汇暗示曾出版过一个更早的版本，但现在已经失传。

我还必须要提到佛罗伦萨手抄本在开头空白衬页上的这段题字。"论绘画，三卷。由作者本人从拉丁语译出。"它是由温琴佐·福利尼题写的，他在 1831 年 10 月 1 日被任命为佛罗伦萨国立中央图书馆的馆长，他还补充道："请见马祖凯利……第 314 页。"显而易见，福利尼关于方言本是由拉丁语翻译的断言，唯一的根据就是马祖凯利的证据，甚至还指出了后者的页码。[67]

佛罗伦萨的旧观念

15、16 世纪佛罗伦萨的评论家都持有不同的意见。被称

为菲拉雷特（Filarete，1400—1469/70）的安东尼奥·阿韦利诺（Antonio Averlino）———一位阿尔伯蒂的同时代人，在自己的《论建筑》（*Treatise on Architecture*）第一卷中特别提到了阿尔伯蒂的拉丁语书稿："他（阿尔伯蒂）也用拉丁语写了一部非常精炼的著作。"[68] 一个世纪以后，卢多维科·多梅尼基（Ludovico Domenichi）在他 1547 年直接译自巴塞尔拉丁语版《论绘画》的意大利文译本中，仍然没有提到先前的方言版。[69] 瓦萨里曾论述："（阿尔伯蒂）写了三卷本的《论绘画》，今天由梅塞尔·卢多维科·多梅尼基翻译成了托斯卡纳方言。"[70] 暗示他也仅仅知道拉丁语版。同样，科西莫·巴尔托利（Cosimo Bartoli）把他在 1568 年从拉丁语版《论绘画》翻译成意大利文的译本献给瓦萨里，他在给瓦萨里的信中写道："不要贬损由德高望重的莱昂·巴蒂斯塔·阿尔伯蒂写的这部论绘画的短小著作，它由我自己翻译，以我们的语言出版，并题献给您。"[71] 当拉法埃莱·特里谢·杜弗伦（Raffaelle Trichet du Fresne）在 1651 年再版巴尔托利译本时，同样强调了这个观点："（阿尔伯蒂）当时用同样的（拉丁）语写了三卷本的论绘画。"[72] 总之，很显然这些早期的作者们仅仅知道拉丁语版的《论绘画》，否则他们不会不提任何更早的方言版。很遗憾，他们都弄错了。

在一份由蓬皮利奥·波泽蒂（Pompilio Pozzetti）所写，1789 年出版于佛罗伦萨的阿尔伯蒂颂词中，首次提到原初的方言版。[73] 波泽蒂知道在佛罗伦萨有方言版手抄本，但是并没有把它看作拉丁语版的译本；正相反，他认为阿尔伯蒂先用方言

撰写然后才用拉丁语修订，就像阿尔伯蒂题献给其朋友特奥多雷·加沙[74]的另一部著作《绘画原理》一样。给加沙的献词颇具启发性：

> 您常说我的《论绘画》三卷本深受好评，因此邀请我也将《绘画原理》一书用拉丁语写出——出于对故乡同胞的情谊，我前不久以托斯卡纳方言出版此书——并把它交给您审阅。基于我们深厚的友情，我将完全满足您的要求。实际上，我将此书翻译成拉丁语，并将它题献给您，愿它成为一个吉祥、愉快的纪念物，以及我们友谊的永久见证。[75]

安尼乔·博努奇（Anicio Bonucci）与波泽蒂持同样的观点，在 1847 年时，他首次出版了方言版文稿并评论道："拉丁语版的写作是根据方言版而来，因为更加充实的拉丁语文本以及这两者的区别只能以作者对同一部著作的修订才能解释得通。"[76]由此，博努奇指出为何方言版一定是先写出的，但不幸的是，后来的学者很少注意到。

从雅尼切克到格雷森

胡贝特·雅尼切克[77]根据托斯卡纳方言版在 1877 年出版了首个德文译本，认为方言版是拉丁语版的重写文稿。因为方

言版按照推测可能是写给阿尔伯蒂同时代的艺术家的，雅尼切克不能理解为什么人文主义者必须要用拉丁语写一个较晚的版本。[78]

另一方面，吉罗拉莫·曼奇尼（Girolamo Mancini）在 1882 年写了他重要的阿尔伯蒂传记："《论雕塑》和《论绘画》都有两种语言的版本，很难确定它们最初是用意大利语还是用拉丁语写成。我倾向于认为它们像《绘画原理》一样是为了缺乏拉丁语知识或者完全不通拉丁语的雕塑家和画家而用方言口述，作者希望帮助艺术家们，当艺术家们进行专业实践时，应该更倾向于他们更易懂的语言。"[79]

由此，雅尼切克和曼奇尼都倾向于认为阿尔伯蒂写作此著作主要是为了满足艺术家的需要，关于哪个版本写在先他们却表达了相反的看法。但是，他们都没有引用这部著作的任何具体内容。

路易吉·马莱（Luigi Mallè）在 1950 年出版了一个佛罗伦萨手抄本的评述版，他以章节"语言学的规则问题"（Questioni filologiche relative al trattato）作为开头，认为方言版是从拉丁语而来的译本，因为阿尔伯蒂献给布鲁内莱斯基的序言使用了词汇 feci，意思是"翻译"，就像《绘画原理》致特奥多雷·加沙的献词中 facerem 所表示的意思一样。[80] 尽管马莱宣称方言版是阿尔伯蒂原意"最精确的表述"，其实他并没有费太多功夫去比较两个版本的内容，还指责博努奇是"投机主义"。[81]

安娜·玛利亚·布里奇奥（Anna Maria Brizio）在 1952 年

回应了马莱。她写道："在此，关于拉丁语版与方言版的编写孰先孰后的问题，还需要比马莱更深入的研究。尽管我自己也还没有足够深入地研究，但与马莱不同……我还是倾向于认为意大利语版在先。"[82]

1953 年，塞西尔·格雷森写了他的第一个评述，同意马莱对 facere 的论述，格雷森认为它的意思是 tradussi（翻译）。[83]格雷森将方言版《论绘画》最后一段的 commendare alle lettere 翻译成"用拉丁语写"，而这个习惯用语的意思确实是"写作"，或者可以更贴切地理解成"用文字写出"，与拉丁语版中的短语 literis mandaverimus 对应。[84]他进一步宣称阿尔伯蒂简化了方言版是"为了不懂拉丁语的艺术家们"，同样也为了影响"更广大的公众"，并补充说，拉丁语草稿成书"在先，方言版是一个译本，成书稍晚，是在 1435 或者 1436 年，献给他的朋友布鲁内莱斯基"。格雷森总结道："我意识到最初的方言版草稿看起来更适合佛罗伦萨的艺术圈子，在献词中，布鲁内莱斯基是歌颂和赞美的对象。我们可以想象阿（尔伯蒂）返回佛罗伦萨之时，在艺术家朋友们的影响下用方言而不是拉丁语口述了他的书。但是将拉丁语版题献给曼图亚的乔瓦尼·弗朗切斯科一定是相反的情形。"作为结论，格雷森进一步质疑："举例来说，阿（尔伯蒂）在献上一部用方言写的《论绘画》给佛罗伦萨建筑师菲利波·布鲁内莱斯基之后，才把他拉丁语版的《论绘画》献给一位地位显赫的君主，这怎么可能呢？"

阿尔伯蒂给曼图亚君主的著名信函并不是一个献词。他写

道："Hos de pictura libros, princeps illustrissime, dono ad te deferri iussi"，应该译为"我决定把这些论述绘画的书稿作为礼物献给您，至上英明的君主"。并不是像格雷森翻译的那样："我希望为您献上这些论述绘画的书稿，英明的君主。"[85] 这就是说，阿尔伯蒂寄了一份他著作的复本作为礼物给乔瓦尼·弗朗切斯科，和现代的作者们所做的一样。

论绘画

献给菲利波·布鲁内莱斯基的序言 [1]

我曾经疑惑并惋惜，我们通过古代艺术家的作品遗存和大量的历史记述看到的，如此众多的伟大而非凡的艺术和科学，那些遥远过去的荣耀，现在遗失了，几乎荡然无存。画家、雕塑家、建筑师、音乐家、地理学家、修辞学家、预言家，以及同样极为高尚而非凡的智者，今天已经寥寥无几，且很少被称颂了。由此我相信，正如众口相传的，大自然，万物的主宰，而今她已年老衰颓，不再孕育巨人与伟大的思想，不再像她创造伟大奇迹的充满活力和荣耀的年岁。而在经历了长时间的流亡之后，我们阿尔伯蒂家族也已经变得成熟老练，我终于回到了这片华美卓绝的故土，我发现以您，菲利波，为首的一批艺术家，包括我们伟大的朋友雕塑家多纳托 [2]，还有由于出众的才华而备受称赞的南乔 [3]、卢卡 [4] 和马萨乔 [5]，你们不比任何古人逊色，无论古人在这些艺术门类的成就有多高。我认为要在任何领域取得卓越成就，所需的勤勉和坚韧的努力，都比大自然和时代的赠予更重要。当然，我承认古人更容易使这些技艺臻于完美之境，因为古人有很多榜样可以学习和模仿，而我们掌握这些技艺则困难重重。但是从另一个角度看，如果我们在没有老师也鲜有范例的情况下，探索出从未听说或者从未见过

的艺术和科学，那我们应该更声名卓著。当看到如此庞大的结构，高耸入天际，它所投下的阴影宽广到足以覆盖所有托斯卡纳的人民，且没有任何横梁或者多余的木质支撑，如此令人难以置信的巧妙设计，一种古典时代都未见过的伟大工程在这个时代被完成，又有谁能怀着嫉妒心、固执地拒绝赞美建筑师皮波[6]呢？但此处不是要赞美您或者我们的多纳托的德行，也不是要赞美那些与我亲近的艺术家的高尚行为；这些赞美，我会留到另外的场合。由于您的聪明才智，您在日常探知事物的工作中只需始终如一，就可以带来持久的名望和声誉。如果您偶尔可以有一些闲暇，我希望能有幸请您审阅我这部微不足道的作品《论绘画》，这是我用托斯卡纳方言撰写，并题献给您的。[7] 您将看到三部分：第一部分完全是论述数学，是它促使这样悦目和最为崇高的艺术在自然的土壤中生根发芽。第二部分将这门艺术交还至画家手中，将构成艺术的各个部分按其原样整合起来，并进行完整的阐释。第三部分说明了画家的本职工作，以及应该如何获得相应的知识去掌握绘画艺术的方方面面。另外，恳请您细心阅读我的书稿，如果您想到任何有待修改的地方，请务必纠正我的错误。哪怕作家学富五车，也须求教于渊博的友人。我愿意首先得到您的修改意见，从而免受批评者的非难。[8]

致至上英明的曼图亚君主
乔瓦尼·弗朗切斯科的信 [9]

　　在得知您非常喜爱这些高贵的艺术之后 [10]，我决定将这些论述绘画的书稿作为礼物献给您，至上英明的君主 [11]。当您在闲暇时翻阅我的书，您定当明白，我倾注了热情和技巧以求明晰地传达知识，对这些（艺术）做出了贡献。您凭借自己的英武，治理着一座祥和而安定的城市。在公共职责之余，您还时常保持对文学研究的关注，因您平时的鉴赏力，就大大胜过所有其他的君主，文治与武功皆然，我希望您不会忽略我们这部书稿。事实上，您将会了解到，这部书稿所讨论的主题很容易吸引学者们，不仅仅是因为这一艺术本身即与饱学之士相称，还因为此书主题的新颖。此处对这部书不再赘述。若我能如愿被安排至您麾下效力，那时您将会了解我的秉性和教养——如果我拥有的话 [12]——以及我的全部生活态度。最后，若您能允许我，您最忠诚的仆从，成为您家臣中的一员 [13]，且不认为我仅列末位，那我将相信拙作已使您满意。

第一卷

基本原理

1* 　　为了写作这些关于绘画的简论，我们会首先论述数学家所讨论的与这个主题相关的事情，这可以使我们的陈述更加清晰。在完全弄清这些问题之后，只要源出自然法则本身的规则保持不变，我们将能阐述明白绘画这门艺术。[14] 现在，我真诚地请求读者牢记，对于每处表述，我都不是作为一位数学家，而是作为一位画家在论述这些事物。事实上，那些（数学家）**，仅仅是通过心智衡量轮廓和形状，没有考虑到对象的物质属性。相反，我们（画家）想要使一个物体变得可见，会在写作中借助一般人所说的、良好的常识来表达。[15] 进一步讲，如果读过我著作的画家都能够理解这个道理，我相信就已经达到了目的，这当然并不容易，就我所知，这个道理还没有被人以任何形式在书面作品中讨论过。[16] 那么我请他们（画家们）将我写的这些论述，仅看作一个画家的工作成果，而非出自一个纯粹的数学家。

* 　此边码为格雷森译本的段落号，便于读者与其他版本对照。

** 　正文中圆括号内补充为英译者所加，方括号内补充为中译者所加。

因此，首先人们一定要理解，（图 1a）*点是一个无论如何也不能被分割的标记（sign）。关于标记，我这里指的是呈现在一个面上因此眼睛可以观察到的任何事物。确实，事物的可见性与画家息息相关。而实际上画家仅努力表现在光线下可以被看见的事物。如果把点按照一定次序联结起来不中断，肯定会构成一条线。所以，（图 1b）对我们来说，线是一个图形，它的长度当然可能被分成几部分，但是它的宽度如此之细，使其不能再被切分。[17] 在线当中，一种是直线，另一种是曲线。（图 2a）如果更多的线聚集在一起，就像衣服布料密集的纺线，它们就会构成一个面。（图 2b）事实上，面是物体最表层的部分，它不能通过一定深度来识别，而仅仅通过长度和宽度，[18] 以及属性来识别。[19] 某些属性非常紧密地与面联系在一起，在任何情况下都不能被移除或分离，除非面已被完全改变。[20] 相对的，另外一些属性则有这样的特点，即使面的形状保持不变，对于观者，这些属性在视觉上仍可能会显出变化。（图 3）面的恒久不变的属性便有两种。其一毋庸置疑是沿着已知的外缘轨迹，面将自身合围；（这条轨迹）被一些人恰如其分地称为界限。[21] 如果我们得到允许，与拉丁术语做特定类比，让我们称它为边界，或者，只要您愿意，可以称它为边缘。更确切地说，边缘本身被定义为一条或多条线的组合。让它以单条环（线）的形式闭合；[22]［或］用更多的（线），既可以一条是曲线，第二

* 本书图号出现在正文相关语句之前，便于读者查找解说内容的起始点。

条是直线；也可以用更多的直线和曲线。当然，本身包含于且合围了圆的整个平面的那条边缘，即一条环线。（图 4a）事实上，圆是面的一种形式，即一条线像一顶花环那样合围。因此，如果在其正中有一个点，所有从这个精确的点引出并直接连至花环的半径都是等长的。[23] 这同一个点如实地被称作圆心。[24]（图 4b）贯穿圆环两次，并经过圆心的直线，被数学家们称为圆的直径。[25]（图 4c）让我们将这条特殊的线命名为最中心线（centermost line）[26]，同时让我们接受数学家对这个点的说法：除了经过圆心的线，没有其他线会平均切割圆周。

3　　让我们回到关于面的讨论。（图 5a）鉴于我已经考察过的情况，人们很容易明白，在面的边缘轨迹改变之后，这个面将会失去原有的形状和（它）本来的名称，（面）之前可能称为三角形，现在可能会变成四边［角］形，或者多角形，依次变化。[27]（图 5b）如果构成边缘的线条或角不仅数量变多，（线条）还变长或者变短，或者（角度）变大或者变小，面的边缘肯定也会出现变化。这个话题关联着一些关于角的讨论。（图 6a）毫无疑问，角由两条相交的线构成，是面的端点。[28]（图 6b）有三种角：直角，钝角，锐角。如果两条直线相互交叉，形成的任意一角都与其他的三个（角）相等，那么这四个角中的每一个都是直角。[29] 因此人们说，所有的直角都是一样的。[30] 钝角是大于直角的角。[31] 锐角是小于直角的角。[32]

4　　让我们再次回到面的讨论。我们已经解释了与面的边缘相关的第一个属性。（图 7）我们接下来会讨论面的其他属性，

即它像一张展开的表皮，可以说是覆盖于一个面的整个延展的外面 [33] 之上。[34] 其表现可分成三种。第一种称作均一且平直的，另一种是拱起的、球形的，第三种是向内弯曲的、凹陷的。就上述这些表现，这里我必须补充第四种，这种面由前面的几种面所合成。我们应该将其放到后面表述；现在我们来具体论述第一种。（图8）对于平直的面，若将一把尺子放在面的任何位置，尺子会以一致的方式贴近面；安宁且无风的平静水面与之非常类似。（图9）球形面类似于球体外面的延展。（图10、图11）球体被定义为在每一个方位都可以旋转的圆形体；[35] 在它的中心，有一个点与外缘各处的距离都是相等的。（图12）凹面就是球体最内侧的末端处（extremities），可以这样说，它紧贴在球体最外侧的表皮之下，[36] 就像蛋壳最内侧的表面一样。（图13、图14）而复合的面，按第一种衡量标准，它仿效了平直的面，按另一种衡量标准，则仿效了凹面或者球面，如管道的内壁和圆柱或锥体的外壁。[37]

因此，就像我们已经讨论论过的一样，这些面的命名关联着［边缘］轨迹和外面构造的属性。[38] 但肯定，尽管面本身不变，其属性并不总是表现得一致，两种属性都是如此；实际上，位置变化或者光（源）变化会让它们在观察者看来发生变化。首先我们必须论述位置，其次才是光线。那么当然，必须研究在什么情况下，当位置变化时，关涉面自身的属性看起来会变化。毫无疑问，这些事物关涉的是视觉的力量。（图16）实际上，（如果）观者的距离或者位置变化，面

5

会要么显得更小，要么显得更大，或者面的边缘总是会改变，或者类似的在颜色上增强或者减弱。我们凭视觉去衡量所有这些事物。让我们细致地考察这些情况是如何发生的。且让我们以哲学家的论述开始，他们认为，面通过一些射线来衡量，这些射线可以说是服务于视觉，[39]因此，它们被称为视觉射线，因为通过它们，事物的形象才传达到感官。事实上，正是这些射线，在眼睛与可视面之间延伸，运动得极其迅速，依靠自己的力量，以极其微妙的特定方式，穿透空气以及质地稀薄和透光的物体，直到视觉射线碰到质地致密和不完全透明的事物，它们即以尖端触及，立刻停留其上。[40]的确，对于这些射线是由面发出还是由眼睛发出，古人有很大争议。[41]这是一个对我们来说既难处理又毫无意义的争议，所以我们先搁置它。[42]（图17）接下来再让我们将射线适当想象成某种极细的纱线，它们尽可能直地连至一个单独的端点，就像一束线那样，并在眼睛内的同一位置、于同一时间被接收——这里即视觉感官的所在。[43]（图18）在此处，让它们进一步表现为类似一束光；从眼中，它们按现有轨迹延长的方向，正像笔直的新枝，投射向位于前方的面。[44]（图19）但是这些射线之间存在一些区别，我觉得很有必要去分辨。它们在潜在特性与功能方面的确不同。实际上，有些射线触及面的边缘各处，并衡量出到一个面的全部距离。[45]现在让我们称这些射线为端射线（extreme rays），因为它们仅仅停留在角端处并与其相接触。（图20）其他的射线，无论是

从此面的整个延展的外面发射出来的还是被其接收到的，都会在恰当时间，在视锥体的范围之内发挥其功能，这点我们稍后会详细讲到。实际上，它们含有的颜色和光与面本身发出的相同。因此，让我们称这些线为中射线（median rays）。（图 21）还有一条射线，也许可被称作中心射线（centric ray），因为它与我们之前论及的最中心线相类似，还因为它投射至此面时，与其周围的各个方向所成的角都相等。[46] 现在，所有的三种射线都已经被找到：端射线，中射线，中心射线。

然后，让我们来考察每一种射线是如何诉诸视觉的；我们首先论述端射线，之后论述中射线，最后论述中心射线。（图 22）度量线（quantities）一定是由端射线所衡量的。一条度量线实际上是一个面上在边缘的两个不同的点之间的一段空间，眼睛通过端射线度量空间，就像运用某种形状类似圆规的仪器。[47] 更准确地说，在一个面上，有多少组分开的、在边缘上的两点被连接起来，就有多少度量线。[48] 事实上，通过观看我们可以辨认出，（图 22a）在最高点和最低点之间的高度，或者（图 22b）左边的点和右边的点之间的宽度，再或者（图 22c）较近的点和较远的点之间的距离，（图 22d）还有其他无论什么尺度也都是仅能通过端射线确定。（图 23a）由此看来，可以说人们的视野受到那个众所周知的三角形的影响，此三角形的底边是可视度量线，而侧边则是从此度量线的两个端点延伸到眼睛的射线。确实，任何度量线都只能通过这个三角形本身而被看见。[49] 因此我们可由此了解这个视

6

觉三角形的各边。[50] 在这个三角形之中，有两个角肯定是我们熟知的度量线的两个顶点对应的角。而第三个角肯定是主要的角，这个角与底边相对，是一个位于眼睛内部的角。[51]（图23b）另外，目前任何人都不能论证视觉产生的位置，如前人所讨论的，到底是精确地位于内部神经的接合处，还是位于眼球表面本身，就像图像映照在活动的镜面上那样。[52] 不过在此不太有必要考虑肉眼与视觉相关的所有机能：实际上，在论述中，只要简述与当前话题最相关的事情就足够了。于是，（图24a）由于主要视角固定于眼中，就会呈现这样的规律：眼睛内的角越小，［物体］尺寸显得越小。[53] 由此，我们就能理解，为什么一条度量线在距离远的情况下，看上去好像就是一个点。[54]（图24b）尽管如此，对于有些面，当观察者的眼睛距离这类（面）更近时，眼睛只能看到它相当小的一部分；而当（眼距离面）较远时，（就能看到它）大得多的一部分；我们知道这正是在观察球体表面时会发生的现象。[55] 因此，有时对观者来说，度量线会因为距离的原因而显得更大或者更小。观者充分掌握了这种情况发生的原因，他们就会理解，在距离改变时，中射线有时候会变成端射线，而端射线也可能会变成中射线。那么观者也会理解，在中射线变成端射线的地方，立刻就会产生一条短的度量线。[56] 相对的，当端射线被纳入边缘之内，它们距离边缘越远，我们看到的度量线越长。

7　　（图25）在此，我还像往常一样向我的朋友们[57]阐明一个规律：观看时用到的射线越多，估测的可视度量线就越长；相

反，射线越少，度量线就越短。[58]（图26）至于其余的这些端射线，如同一个个点，勾勒出面的整个边缘，并像笼子一样将整个面本身包围[59]，由此人们认为，视觉以视觉射线所构成的视锥体的形式发生。因此，这里有必要说明何为视锥体。（图27）视锥体是个拉长的立体图形，所有的直线均从其底面发出，向上延伸，最后交汇于一个顶点。视锥体的底面即可视面。而视锥体的侧面相当于我们称为端射线的视觉射线。视锥体的顶角位于眼球内部，度量线所对应的角也汇聚于这一处。到此为止，我们已经讨论了视锥体所发端的端射线；由于上述的整个过程，从眼睛到面的距离非常重要。而接下来需要讨论的是中射线。（图28）被端射线围合的大量视觉射线是中射线，它们被包含在视锥体之中。而且这些射线，如人们所说，还表现得像动物那样，如同变色龙或其他类似的野兽，一旦受到惊吓就变成邻近事物的颜色，从而不被猎手轻易发现。这恰是中射线实现的效果。实际上，从与面相接触的位置一直到视锥体的顶端，在中射线的整个轨迹中，它们都浸染了接收到的各种颜色和光线，所以，如果从任意位置将其横截，在相同的位置它们会发出吸收的光线本身及相同的颜色。[60]（图29）然而关于这些中射线，众所周知，事实本身表明，它们在长距离的传播过程中会变弱并造成视觉清晰度的损失。我们已经找到导致这种情况发生的原因，即这些射线以及其他视觉射线都浸染了光线和颜色，而所穿过的空气也具有一定的密度，所以当射线穿过空气时就会被弱化，损失一部分负载的光和色。因此可以这样说，

距离越远，面就会显得颜色越浅且更模糊不清。

8 我们还剩下中心射线需要讨论。（图 30）我们称中心射线是射向度量线并与其两部分形成两个角度相等的邻角的唯一射线。[61] 而对于中心射线来说，它确实是所有射线中最有力量和最活跃的。无法否认，中心射线落于其上的度量线肯定会显得最长。关于中心射线的效果和功能有很多问题可以讨论。我们不能忽视，只有这条射线被其他的射线紧密支撑，簇拥在中心，所以（图 31a）它被称为射线中的领导者，甚至是射线之王。[62] 但是，让我们省去所有那些炫耀知识的讨论，而去揭示那些我们必须要说明的事物。在后文合适的位置，我会以更恰当的方式论述更多有关射线的内容。但是在此处，由于我们的论述应简洁，只需处理那些确信无疑的、与事实相符的事情——我确信一定都已经很好地阐明了——例如，（图 31b）当距离发生变化，中心射线的位置往往也发生变化，面看起来立刻就改变了。[63] 事实上，面肯定会显得更小或更大，或最终被改变，与射线的分布和它们之间角度的变化一致。中心射线的位置和距离因此对确定我们的视野起到了重要的作用。（图 32）但是需要考虑到，还有第三种情况导致在观者眼中面发生改变。这当然是接受光照的状况。事实上，在球面和凹面[64]上就可以观察到，在只有一个光源的前提下，面的一侧是暗的，而另一侧较亮；（图 33）此外，在相同的距离，并且保持中心（射线）的初始位置不变，假如面本身受到与之前相反方向的光源的照射，就会看到，之前位于光照中的部分在反向光源下变暗

了，而之前的暗部则变亮了。[65]更甚者，如果有更多的光源，片片斑驳的光与影将会在恰当的位置颤动，它们与光（源）的数量和强度相对应。[66]这种（情况）已经通过实验本身证明。[67]

现在的情况催促我们去讨论光与色的问题。（图34）显而易见，颜色因光线而变化，因为阴影中的每种颜色都不会呈现为与在光照下相同的颜色。事实上，阴影使颜色变暗，而光线使颜色变浅、变亮。先哲认为，如果一个（物体）没有被光与色所覆盖，它将是不可见的。[68]颜色与光线在视觉的呈现中有着密切的关联；下述事实让我们意识到（这一关系的）重要之处，即随着光线的消逝，颜色本身也会消失，一点一点没入黑暗。[69]而当光芒重新出现，光线的力量也恢复，颜色本身也重新进入我们的视野。

这个情况表明颜色是我们首先需要去研究的问题。我们将研究颜色在光线下是如何变化的。让我们将哲学家的一个著名争论先搁置一边，即最初的颜色源自何处。事实上，画家学习在何种情况下一种颜色由另两种颜色混合而成——稀薄的和浓稠的，暖调的和干性的，（或）冷调的和湿性的——这有何用处？但是，我不会反对那些献身哲学的学者，他们就颜色争论不休，之后确认（图35a）将颜色划分为七种，并将（图35b）黑色与白色作为两种极色。他们确切地设置了唯一一种颜色作为中间色，然后在中间色和两种极色之间各放置两种颜色，不确定的是，两种颜色之间的分界线更靠近哪一侧。[70]对于画家而言，学习区分这些颜色，以及如何将它们运用在绘画中，无

9

疑就足够了。（图 35c）那些追随哲学家的、更专业的人不会对我的说法有所指摘，他们认为在自然界的物体中只有黑色与白色是唯二的两种完全色（integral colors），而其余颜色都是借助黑与白的组合产生的。当然，作为一个画家，我有自己关于颜色的见解：通过颜色的混合可以带来数量上无限的颜色；但是，（图 35d）有些画家认为，存在与四种元素数量相当的原色（authentic colors），从中可以获得种类繁多的色系。（图 36）事实上，可以说，人们将火的颜色称为红色；空气（air）的颜色也是如此，被称为天蓝色或蔚蓝色；水的颜色是绿色。而大地拥有灰烬的颜色。[71] 其余的所有颜色，例如石英色与斑岩色，都被我们视为混合的结果。（图 37）因此，那四种原色的色系，包含与不同比例的黑白混合后产生的无数种颜色。[72] 在现实中，我们看到碧绿的叶子逐渐失去它们的绿色直到变得苍白。（图 38）在观察大气本身时也会发现同样的情况，虽大多数时候在靠近地平线的地方弥漫着发白的水汽，（大气）会渐渐回归自身原本的颜色。[73]（图 39）此外，玫瑰也是如此，我们观察到：一些玫瑰具有饱满而鲜艳的紫色，一些如同少女的脸颊一般，另一些则如同象牙般纯白。（图 40）大地也因黑白两色组合的变化而获得其色系。

10　　颜色的基本种类不会改变，但通过混合白色会产生其自己的色系。与此相比，黑色肯定也具有非常相似的功能。事实上，许多色系是由于添加了黑色而产生的。这当然是因为，一种颜色会在阴影本身出现的地方产生明显变化[74]，确实，如果阴影

越深，颜色的明度和白度就会消失，而当光线出现，颜色就会变得明亮而清晰。[75] 因此，画家认为黑色和白色并不是真正的颜色，它们是颜色的调配剂，对于画家来说，除了白色，他可能找不出表现最亮光线的其他颜色，同样也只有用黑色来表现最深的暗部。我想补充一点，黑色和白色永远不能独立存在，总是附属于某种颜色。[76]

让我们接下来谈一下光（源）的运动。有些光源自星体，**11** 如太阳、月亮和晨星，即金星；另一些则来自灯和火。这两类光之间有着巨大的差别。（图41）实际上，星体发出的光照射下形成的影子就会和物体同样大小，（图42）而在火光照射下形成的（影子）比物体本身大。[77] 影子是由光线被阻截形成的。（图44）被阻截的光线要么反射到其他地方，要么反射回自身。例如，当太阳光照射到水面时，会被反射到天花板；[78] 经数学家证明，每道光线在反射时都会准确地与反射面形成［与光线投射到反射面时］相同的夹角。[79] 但这些问题又涉及绘画另一方面的问题。反射的射线会浸染不少来自它们所反射的物体表面的颜色。我们会看到这样的情况，走在草地上的人们的脸看起来带有偏绿的色调。

至此，我已解说过面和射线；我也论述过在什么情况下，**12** 在观看的过程中，视锥体是由多个三角形所构成的。我们也说明了距离和中心射线的位置，以及弄清受光的情况，是极其重要的。但因为，哪怕只是一眼看去，我们感知到的也不是单个面，而是多个面，那么，既然我们已经讨论过单个面，现在就

必须研究多个面组合的情况。正如我们曾经讲授过的，单个的面充满了光线和各自的颜色，当然利用了它们各自的视锥体。由于物体被多个面所覆盖，我们所看到的物体的度量线，即那些面，构成了一个单独的视锥体，其中又包含许多小的视锥体，数量由视点发出的射线所包围的范围决定。即便如此，有的人会提出疑问，以绘画为目标，这样的研究会为画家带来什么好处？[80] 目的当然是让他明白，如果一个人透彻地理解了面的拆分和比例关系，他就一定能成为一位优秀的画家，而只有很少人能够完全掌握这个知识。[81] 实际上，如果有人问他们试图在正涂绘的表面上做什么，在这种场合他们能比预想的更准确地就所有议题做出回答。[82] 所以我恳请勤奋的画家注意听我的讲解。为求知的便利向任何老师请教，这从来不是一种羞耻。准确地说，毫无疑问，当画家用线条描绘一个面的边线或者用颜色填充画面的特定部分时，他们的目标就是将许多不同形式的面再现在一个单一的面上。就如同他们涂色的面是一整块玻璃或是完全透明的[83]，在那种情况下，为了看到真实的物体，整个视锥体会穿透这个面———一旦（我们）在空间中特定的距离处，确定了中心射线的位置，以及特定的光线条件。[84]（图45a）在实际操作中，这个过程体现为，画家从画作退后到（离画面）有一定距离以寻找视锥体本身的顶点，在大自然[85]的引导之下，从这个位置，他们能更准确地对所有事物做出判断和估量。（图45b）画家要将包含在单一视锥体中的多种不同的面和视锥体再现于一块画板或墙面上，而这画板或墙面与前文

所描述的单一的面重合，[86]（图46）所以应该在某个位置横截这一视锥体，以便画家通过勾线和上色在此表现与截面所呈现的完全一致的边缘和颜色。[87]问题归结为，观看一个涂色的面时，观者看到的是视觉锥体的某一横截面。因此，一幅绘画是一个视锥体的横截面，是在确定了中心的位置、光源和距离的前提下，以艺术的线条和颜色在给定平面上再现的。

　　既然我们已经说明了画面是视锥体的横截面，那么画面 **13** 中的所有（物体）——我们借此了解截面上的所有部分——都应该被讨论。因此，我们需要引入一种新的关于这些面的讨论——正是通过将视锥体截成这些面而制做出绘画。[88]（图47）画面中的有些面是平铺展开的，就像建筑中的地板，还有些面以同一方式与路面等距；有些面是靠在一条边上的，例如墙壁，以及与之共线的其他面。[89]（图48）若两个面的任何对应点之间都是同等距离，它们就是平行关系。共线关系的面的任何部分都能被一条直线以同一方式贯穿，就像顺着门廊沿直线排列的方形列柱的表面。我们应该将这些（内容）补充进之前对于面的论述。对于在前文中我们讨论过的关于端射线、中位射线、中心射线，以及最重要的视锥体，（图49）我们有必要引入一个数学家的命题：一条直线切分某个三角形的两边，最终形成一个新的三角形，如果这条线与原三角形［的一边］交叉的同时与［剩下］两边中的任意一边等距，那么基于这些边，小的三角形与大的成比例。[90]这是数学家的表述。

　　为了便于画家理解，我接下来将更详细地阐述这个原理。　**14**

首先我们需要知道"成比例"对我们来说意味着什么。（图50）我们认为，对于三角形，如果不同的三角形内部各边与各角的相互关系完全相同，它们就是成比例的；因此，如果三角形的一条边的长度是底边的2.5倍，另一条边是底边的3倍，（图51）那么所有这样的三角形[91]，无论面积较大或较小，只要内部各边与底边的比例相同，相互都为成比例的三角形。实际上，较大的三角形中，一部分与另一部分的比例，与较小的三角形中的相同；所以我们称呈现出这样关系的三角形相互之间成比例。（图52a）为了更清晰地揭示这个问题，我们应该做某种比较。一个很矮小的人一定与一个高大的人以肘尺（cubit）为单位成比例，[92]例如，极其矮小的人伊万德和格利乌斯（Gellius）所说的世界上最高大的人赫拉克勒斯，[93]他们的手、脚与自己身体的其他部位之间的比例都是相同的；[94]（图52b）而赫拉克勒斯和巨人安泰俄斯[95]在身体的比例上也没有什么差别，实际上，他们的手掌与手臂、手臂与头的对应关系，以及其他肢体部位的对应关系，都是一致的，因为两者的身体都遵循同样的比例关系。[96]所以，这种现象与三角形的现象遵循同样的规律，大三角形与小三角形可以拥有完全相同的比例，只是面积不同。（图53）至此，如果充分理解了上述（概念），我们就应评估数学家的思考能如何引导我们接近目标：任何一条平行于某个三角形底边的截线切分出来的相似三角形，如人们所说，都与原有更大的三角形在实际上成比例。[97]事实上，在相互成比例的（物体）中，所有部分也都是相对应的。而各个部分不相

同、不对应的那些物体也不可能成比例。

（图 55a）组成视觉三角形的，除了边线，还有射线本身，[98] **15**
绘画中成比例的度量线的长度肯定可以依据确定比值与实际度
量线相关联，而不成比例的度量线长度则不能与真实度量线这
样关联。[99] 实际上，一条度量线，若属于两条互不成比例的度
量线［之一］，会关涉更长或更短的射线。[100] 现在我们已经了
解小三角与大三角成比例的规律，并知道视锥体就是由三角形
构成的。（图 55b）现在让我们用关于三角形的各单项论述来解
释视锥体。我们可以肯定，实际上，与截面等距的可视面上的
任一度量线，都不会在绘画中产生任何变形，因为这些等距离
的度量线，在每一个等距离的截面中，与它们所对应的度量线
肯定是成比例的。[101]（图 56）这个问题意味着，（如果）用于
界定一块区域或衡量一处边缘的度量线没有变形，那么画中
的这一边缘也不会变形，更确切地说，（图 57）可以明显推断
出，与可视面等距离的每个视锥体截面与观察到的面都是成
比例的。

我们已经讨论了与所绘面等距离的截面中与其成比例的各 **16**
种面。（图 58）但还有很多面不是等距离的，我们需要仔细研究
它们以呈现每一种截面。用数学家的方法来解释这些三角形和
视锥体的截面会是一个漫长又艰难且费力的过程。[102] 所以，让
我们继续以画家所习惯的方法来说明这个问题。

让我们先简单地讲讲不等距的度量线，学习这些概念之 **17**
后，就能比较容易地理解不等距的面。有一部分不等距的度量

线与视觉射线呈共线关系；（图59）其他（度量线）与部分视觉射线呈等距关系。（图60）因为与视觉射线共线的度量线不与视觉射线构成三角形，也不与一系列视觉射线相关涉，因此，它们和截面的延长部分也没有重合。（图61）但与视觉射线等距的度量线中，与视觉三角形底边形成的夹角度数越大，与其相交的视觉射线就越少，在截面上占据的空间也就越小。[103] 之前我们已经讨论过，一个面是由其度量线所限定的，而往往［可视］面上虽有一些度量线和截面是等距的，但在同一个［可视］面上的其他度量线却是不等距的，因此只有这些和截面等距的度量线在画面上不会有任何变形。相对的，不等距的度量线变形的程度越高，意味着它们在视觉三角形中与底边的夹角度数越大。

18　　（图63）关于所有这些（概念）还应该补充哲学家的著名论题：他们认为，如果天穹、星辰、大洋、高山以及有生之灵，所有的事物都按照上帝的意志缩至小于原来的一半，[104] 在我们的眼中它们却不会较现有的尺寸有变小的感觉。因为，大、小、长、短、高、矮、宽、窄、晦、暗，所有这些——哲学家称之为偶然性——都能或不能由事物本身呈现，而是通过比较被充分感知的。[105] 维吉尔 [106] 指出，当埃涅阿斯 [107] 与其他人站在一起，头和肩膀都高出他人，但如果和独眼巨人波吕斐摩斯（Polyphemus）相比，看起来就像一个侏儒。据说欧律阿罗斯 [108] 是世间最英俊的男子，但如果和连神都想占有的伽倪墨德斯 [109] 相比，他就会显得丑陋。[110] 西班牙人认为大部分少女都是皮肤

白皙的，但是德国人却会觉得她们的肤色暗沉而黝黑。象牙和银子都是白色的，但如果和白天鹅或者雪白的亚麻布相比，又会显得暗淡。有鉴于此，当绘画中各个面上白色与黑色的比例与物体的光线和阴影比例相符时，面就会显得清晰而明亮。所有的事物都是在比较中被认知的，比较会让我们意识到什么是大、小及相等。所以，我们会称比小的东西更大的为"大"，比之更大的为"很大"；称比暗淡的东西稍清晰的为"明晰"，更清晰的为"十分明晰"。当然，我们会先在最熟悉的事物之间做比较。（图64）但由于人体本身就是所有事物中最为人所熟悉的，或许古希腊哲学家普罗泰戈拉所说的，人是万物的规矩和尺度，[111] 其含义正是所有事物的偶然性都可以通过人本身的偶然性而得到正确衡量并被感知。这些（概念）也让我们明白，无论你在绘画中描绘的对象有多小，它们都会根据在画中再现的人物的大小而显得大或者小。在我看来，在所有古代画家中，蒂曼提斯 [112] 出色地运用了这种对比的力量。据说，他曾在很小的画面中描绘熟睡的独眼巨人，又在旁边描绘了抱着巨人姆指的萨梯们 [113]，由此，与萨梯相比，睡着的巨人就显得非常巨大。

到此为止，我们已经解释了几乎所有与视觉行为和对截面的理解有关的（内容）。[114] 根据常理，在了解截面的定义及其构成方式之后，就务必解释如何在绘画中表现截面。因此，让我们先把其他的问题搁置，来论述我在作画时是怎么做的。（图65a）首先，在要作画的平面上，我勾画出一个任意尺寸的四边形，四角为直角；[115] 我把它当作一扇打开的窗

19

户，通过它我可以观想 historia；（图 65b）我会决定画中我想要的人物的大小。（图 65c）我把人物的高度等分成三份，与一种通常被称为"臂长"（braccio）的测量尺度成比例。实际上，基于人肢体的对应关系，三个"臂长"正好是普通人体的高度。（图 65d）根据这个尺度，我把（直角）四边形的底边分成每份与臂长相等的多个部分。（图 66）进一步讲，这条（直角）四边形的底边对于我来说，与看到的路面上最近的横向等距离度量线成比例关系。接着我在（直角）四边形中确定唯一的一点。[116] 将那一点作为视点；对于我，因为它正处于中心射线穿过的位置，所以将其称为中心点（centric point）。这一中心点距离底边的高度不应该高于所画人物的身高。通过这样的方法，观者会觉得自己与画中物体好像处于同一平面。（图 67）确定了中心点之后，我用直线将中心点连接到取景方框底边的每个切分点，这些线条让我清楚地看到，如果我想要将横向度量线间隔着向前推进，它们会如何变得越来越窄，趋向于无穷远。（图 68a）到了这一步，有的人会画一条穿过（直角）四边形并与切分后的边等距的线，再把两条线之间的间隔分成三部分。（图 68b）然后，在这第二条等距线之上再加上一条等距线，遵循这样的原则：第二条等距线与第一条切分的边之间的空间分成三等分，超过第二条线与第三条线之间的距离一等分；（图 68c）之后，以上述方式依次加入其他的线，线之间的空间按这一规律不断延续，即后一个与前一个的关系可以用数学术语称作 subsesquialter（即 2∶3）[117]。

因此，有些人想当然地运用这种方式，尽管他们坚信其循序的绘画方式十分优越，我还是认为他们会犯严重的错误，因为如果第一条等距离线是随意设定的，即使其他等距线遵循一定的逻辑和方法，（图69a）他们也不会清楚（视锥体的）顶端应该预先设在什么位置以获得正确的视图。这很容易在绘画中造成不小的错误。让我们再补充说明，（图69b）如果中心点被设置在了高于或低于画中人身高的位置，那么这种方法在很大程度上就会失效。没有熟练的画家会否认，（图69c）如果画中事物的距离没有遵循非常精确的位置关系，那么它们看起来就和真实的事物不一致。（图70）对于这个现象，如果我们要记述已有的那些示范——被朋友们赞叹为"绘画奇迹"——就应该做出解释。实际上，我所讲的这些内容正与这个主题紧密关联。那么，让我们回到推荐的做法。

因此，针对上述问题，我自己找到了一种优越的方法。对 **20** 于其他问题，我遵循以上提及的确定中心点和底边的步骤，把底边分成若干部分并从中心点出发向底边的各切分点连线。而对于（绘制）横向度量线，我循序这样的方法：（图71a）设定一个小型的面，在其中引出一条单独的直线，[118]然后按照（直角）四边形底边的切分方法，将其分成若干段。（图71b）接着，我在这条线的上方确定一个单点，其相对于这条线的高度与（直角）四边形内的中心点至已切分的底边的距离一样，[119]并且画出从这个点出发与上述直线的各切分点的连接线。（图71c）然后，我会确定观看者的眼睛和画面之间的距离，确定了截面

的位置之后，我借助一条数学家所说的垂线，来确定这条（垂）线与所有线相交的截点。这条线切割另一条直线时，在一侧和另一侧分别形成的两个角都是直角，则肯定是垂直于它的。（图71d）这一垂线能借助它的各个切分点，为我确认铺石路面上各条横向等距线之间必要的距离；通过这种方式，路面的所有平行线得以呈现。（图72a）检测这些（平行）线描绘是否准确的方法，即是否能画出一条直线，它能以对角线的形式贯穿所绘路面上顶角相连的一组四边形。在数学家看来，对角线实际就是四边形的两个相对顶角的连线，这条线把四边形分成了两个三角形。当我们以类似步骤完美地做完上述步骤，（图72b）我们再画一条线横向穿过中心点并平行于下方其他线，且与四方形（窗户）的两条竖直的边线相交。[120]毫无疑问，这条线对于我来说相当于界限，高于观看者眼睛的度量线都不能低于它。而且由于它穿过中心点，所以又可以被称为中心线（centric line）。这就是为什么描绘的站在远处平行线上的人会比站在较近的平行线处的同一个人小得多的原因，不过他们不会显得比较小，而是比较远；这种现象可以在大自然中得到充分证实。在教堂中我们会看到走动的人群，他们的头部可能处在同一高度，但在较远处的人的脚部可能和在他们前面的人的膝盖位置相当。[121]

21　　　分割地面的这整套步骤，与后面绘画那部分将讲到的、我们称为构图的内容密切相关。而这个步骤由于主题的新颖加之解说的简短，我担心会令读者难以理解。从过去的作品

中我们可以轻易地判断出，由于这套步骤不易懂且极难把握，我们的前辈对此可能是一无所知的。所以，无论在过去人们的绘画、设计图样还是在雕塑中，我们都很难发现有创作得完美无缺的 historia。

至此，我都是通过简明且尽量清晰的方式来论述我的内容的。但是我意识到这样的内容，如果我讲述得不够有说服力，读者没能马上理解，很可能之后就需花很大的功夫才能弄懂。[122] 无论如何表述，对于那些热衷于绘画且头脑聪敏的人而言，这些内容都是极其通俗易懂且十分美妙的；但即使最优秀的作家也不能打动那些对这门高贵艺术缺乏天赋的少数人。确实，由于我对这些内容简要的表述避免了任何文辞的修饰，可能读者阅读起来会觉得并不顺畅。但是我恳求读者能够宽容，因为我为了阐述的明晰而不得不牺牲了优雅、富丽的辞藻。而接下来的内容，我希望读者不会感到单调乏味。 **22**

我们已就三角形、视锥体和截面的概念做出了阐述。不过，我已习惯用更加详尽的方式向朋友们说明这些内容：在遵循特定几何关系的情况下，为何那些（主题）可以用我前面提到的方法来证实。为了行文的精炼，我已决定把这些说明内容从本书中省略。实际上，我在这里仅仅是为绘画艺术初级的基本原理做出阐述。我称它们为基本原理，还因为它们可以为缺乏经验的画家提供理解艺术的初步基础。而那些很好地理解了这些内容的画家，会意识到它们非常实用，对于启迪心智和理解绘画的定义都大有裨益，还有益于理解我们接下来 **23**

要谈到的内容。毫无疑问，如果画家试图描绘对象时没能深入理解这些基本原理，那么他绝不会是一位优秀的画家。如果没有确定箭头的方向，那么实际上拉弓也徒劳无功。而且，我想我们都相信，实际上，只有当他彻底理解面的边缘和所有的属性，才有可能成为一位杰出的画家。相对的，我认为，没有通过勤奋地学习来掌握我谈到的所有内容，则不可能成为一位优秀的艺术家。

24　　这些关于面和［视锥体］截面的论述对于我们来说必不可少。接下来我会继续指导画家如何用手复现出他所构思的对象。

第二卷

绘画

确实，为学识所付出的努力可能会使年轻人感到厌烦，因
而，我认为在此需要表明，我们为绘画所付出的每一分审慎与
勤勉都是有价值的。实际上，绘画本身无疑具有一种神圣的力
量，如同友谊，绘画也可以使不可见成为可见；而且在诸多世
纪之后，它仍可以向生者展示死者，由此观者在认出（他们）
时会感到愉悦并对画家心生钦佩。普鲁塔克[123]记载，亚历山
大（Alexander）麾下的将军卡山德（Cassandrus），会迫于画像
中先王的威严而浑身发抖；古代斯巴达的阿格西劳斯[124]有严重
残疾，不愿让自己的样貌流传后世，所以禁止任何人绘制或塑
造他的肖像。[125]故此，藉由绘画的描绘，死者的面容仍可以某
种方式长久留存。事实上，供人膜拜的众神就是通过绘画描绘
的，人们应当将这一艺术看作上天赋予凡间的厚礼。绘画对于
宗教情感的传播很有助益——通过它，我们与众神以特殊的方
式相联结——而且，它还能激发全然的虔敬来葆有人们的心灵。
有人说菲狄亚斯[126]在伊利斯城邦雕成的宙斯[127]巨像十分壮美，
对唤起人们的宗教情感助益不少。[128]对于心灵真挚的喜悦和万

物之美，绘画的贡献极大；在其所有价值中最重要的是：对于通常被认为最珍贵的事物，绘画仍能赋予其更高的价值，使其更加珍贵。经过艺术家之手，象牙、宝石以及诸如此类的珍贵之物变得更加珍贵。即使是黄金本身，经过绘画艺术的精心装饰，也可以换取［数量］远超［自身］的黄金。更甚者，铅这种最低廉的金属材料，若经菲狄亚斯或普拉克西特列斯[129]之手粗略雕凿成像，可能会（被视作）比未加工的白银更珍贵。画家宙克西斯只赠送他的作品而从不出售，如他所说，是由于无法为作品估价。[130]事实上，他认为没有任何价格可以偿付一位艺术家，因为在创作一幅绘画或者雕像时，艺术家在芸芸众生之上，几乎是第二个造物主。[131]

26　　因此，绘画具有这些优势：技艺优秀的画家不仅可以通过作品收获敬仰，而且知晓自己几乎接近造物主。毫无疑问，绘画是所有艺术门类中最卓越的，是主宰和瑰宝。如果我没弄错，建筑师借助绘画设计额枋、柱头、柱基、柱身、山花，以及所有其他类似的建筑装饰。石匠、雕塑家，如同所有工匠作坊，（以及）所有手工艺术，当然也是受绘画艺术及其规则的指引。简而言之，无论其形式如何卑微，几乎没有艺术与绘画无涉，所以，一切人工之美皆出自绘画。而且，绘画尤其被古人赋予这种美誉：几乎所有其他的手工艺者都被称作工匠，唯有画家不在此列。基于这一点，我曾对朋友们讲，（图73a）根据诗人们的说法，绘画的发明者是（著名的）化身为花朵的那喀索斯[132]。就如同绘画是所有艺术中的花朵，那喀索斯的全部

传说与这个主题本身完美吻合。(图73b)实际上，绘画不正是用艺术捕捉水面倒影的行为吗？昆体良曾说，古代画家习惯于勾画太阳照射而成的阴影边缘，最终艺术经由叠加的过程而完善。也有人记述，最早发明这门艺术的人中，有个叫菲罗克勒斯（Philocles）的埃及人和一个叫克里安西斯（Cleanthes）的人；我不能肯定是哪一个。[133] 埃及人强调，绘画艺术是在他们从事了六千年之后，才被传到希腊。[134] 我们的（作家）说绘画艺术是在马塞拉斯[135] 攻占西西里之后又从希腊传到意大利的。[136] 但是我们所关注的不是最早的画家或绘画艺术的开山鼻祖，因为我们不想以追随普林尼的方式去揭示一部绘画的历史，而是用一种全新的方式去展现一门艺术。据我所知，在我们的时代几乎没有保留下先人以此种形式书写的艺术论著，尽管，有人说［科林斯］地峡的欧弗拉诺尔[137] 曾经写过关于对称和颜色的文章，安提柯[138] 和色诺克拉底（Xenocrates）写过关于绘画的文章，而且阿佩莱斯（Apelles）也写过论述绘画的文章献给珀尔修斯（Perseus）。第欧根尼·拉尔修（Diogenes Laertius）记载，哲学家德米特里（Demetrius）也写过绘画的论著。[139] 此外，既然我们的祖先以著述的方式将所有值得赞誉的艺术保留了下来，我相信绘画也不会被我们意大利的作家所忽视。在意大利，古老的伊特鲁里亚人（Etruscans）无疑是绘画艺术中最出色的专家。[140]

　　上古作家特里斯墨吉斯特斯[141] 坚信，绘画和雕塑与宗教是共生的。[142] 所以，他对阿斯克勒庇俄斯[143] 说：了解自然和自

27

身起源的人类，按照自己的面貌来描绘众神。谁又能否认，绘画在无论公共还是私人、世俗还是宗教领域中都取得了最值得尊崇的地位。所以，在尘世之中，我找不到任何技能如此受到所有人的称赞。并且，绘画也能够获得难以置信的报酬。底比斯的阿里斯蒂德斯[144]用一百塔兰特的高价卖出了一幅画。[145]据说［马其顿］国王德米特里没有烧毁罗德岛，是为了避免普罗托格尼斯（Protogenes）的一幅画受到损坏。[146]因此，我们可以断言，罗德岛是由于一幅绘画而得救。除此之外，许多类似的事迹也广为流传，可见优秀的画家往往受到所有人的重视和尊敬，所以，非常高贵的，往往也是非常有能力的公民，以及哲学家和国君，不仅能从画出的事物中，还能从绘画的实践中获得巨大的乐趣。罗马公民卢契乌斯·孟尼留斯（Lucius Manilius）和罗马极有名望的法比乌斯（Fabius）皆为画家。[147]罗马骑士图尔皮利乌斯（Turpilius）曾在维罗纳作画。前保民官和地方总督西泰迪乌斯（Sitedius）亦因绘画而获得声名。[148]诗人恩尼乌斯（Ennius）的外孙、悲剧诗人帕库维乌斯（Pacuvius）曾在罗马广场描绘过赫拉克勒斯。[149]哲学家苏格拉底、柏拉图、迈特罗多鲁斯（Metrodorus）以及皮浪（Pyrrho）也都得到过画家的美名。尼禄、瓦伦提尼安（Valentinian）和亚历山大·塞维鲁（Alexander Severus）[150]这几位皇帝均为绘画的狂热爱好者。若要列举有多少君主或者国王执迷于这门高贵的艺术，那需要花费很长时间。也没有必要去罗列所有的古代画家；从下述例子，人们可以想象其庞大的数量：为了法诺斯特

拉图斯（Phanostratus）之子、法勒鲁姆的德米特里（Demetrius Phalereus），雕塑家用大约四百天的时间，完成了三百六十尊骑马的或在马车和战车上的雕像。[151] 在那座城市中的雕塑家数量是如此庞大，难道我们还会怀疑画家的数量少吗？绘画和雕塑必然是相关的两门艺术，并且受同一种天赋的滋养。但无论如何我还是更欣赏画家的才华，因为他们从事的工作十分困难。现在让我们言归正传。

显然，画家和雕塑家的数量在那个时代非常可观，王公贵族与普通民众，有学养的与目不识丁的人，都可以在绘画中找到乐趣。同时，早先从各行省征缴的战利品中，幡旗和绘画都被展示于公共剧场；让人们明白，像保卢斯·埃米利乌斯（Paulus Emilius）和其他不少罗马公民，都会在教授子嗣诸多值得称赞的技艺时，也将绘画包括在内，以获得一种舒适和体面的生活。[152] 希腊非常重视优良传统的培养，所以青少年生来自由且接受自由的教育，在学习绘画的同时还学习文字、几何和音乐。[153] 绘画的才能对于妇女来说也是一种荣誉。作家赞扬瓦罗[154]的女儿马尔蒂耶（Martia），便是由于她会作画。[155] 诚然，绘画在希腊人中受到如此的赞誉和尊重，所以他们通过法令来限制奴隶学习绘画；这样做当然没什么不公平。绘画艺术当然十分适合高贵和最自由的灵魂；[156] 对我来说，通常情况下，能在绘画中获得巨大快乐，往往是天赋极高的最佳象征。而且，只有这门艺术可以使饱学之士和目不识丁的人同样感到愉悦，而其他艺术几乎无法做到这一点；事实上，绘画可

28

以吸引专业人士，同时也容易打动没有经验的人。你将会发现，很少有人不想成为画家，就连大自然本身也会喜欢绘画。实际上，我们经常会在大理石的截面上看到（大自然）画出的半人马和国王们蓄须的面容。据说在皮洛士（Pyrrhus）的一块宝石上，大自然清晰地画出了九位缪斯女神，以及她们各自的象征标志。[157] 而且，在学习和通常的实践方面，可能其他艺术都不能像绘画那样，使每一代人无论是专家还是业余人士都投入其中。在此，请允许我谈谈自身的经验。每当想要进行愉快的休闲活动时，我总是想到绘画，但实际上并不能经常作画；通常在摆脱了其他任务时，我就会完全沉迷于完成作品，最终不知不觉三四个小时一晃而过。

29 　　所以，从事这门艺术自始至终都可以给你带来乐趣；当你充分掌握绘画技艺后，赞美、财富、恒久的名望，基本上就会接踵而至。绘画是事物最美轮美奂的，也是非常古老的装饰；是适合自由公民的职业，且能雅俗共赏；我强烈鼓励勤勉的年轻人尽可能地投入到绘画之中。接下来，我强烈建议那些热衷于绘画的人们，应该想方设法努力使这门艺术臻于完美。如果一个人想要在绘画行业出类拔萃，首先应该珍视古代先贤所获得的名誉和声望。这也使我们谨记，贪财是赞誉和美德最大的敌人。事实上，如果只是想着索取，就很难收获丰硕的成果。而且，我确实看到有很多极富学识并处于创作旺盛期的青年画家，由于金钱的诱惑而降低自己的身份牟取眼前的利益，[158] 结果是既没有赢得赞美也没有获得财富。而如果他们是通过不断

学习而提升了才能，就能够轻而易举地收获荣誉；这样就可以既获得财富又享受愉悦。至此，我们对上述话题的谈论已经足够，所以让我们回到正题。

我们将绘画分为三个部分；每一部分都源于大自然。既然 **30** 绘画的实际目的是再现看到的事物，那么就让我们来讨论它们自身是如何被看见的。首先，当我们注视一个（物体），肯定会看到它占据了一定的空间。然后，画家会界定这个空间的范围，并将描绘这个边缘的相似过程以绘画术语称为勾画轮廓。然后，我们发现可见对象是由若干相呼应的面构成的；艺术家将这些面合理地组合，并在适当的位置对它们进行描绘，称作构图。最后，通过仔细观察，我们更明确地感知到面的颜色；既然光（源）造成了几乎所有的差异，在我们看来，绘画中对这种现象的再现可以被恰如其分地称为受光。

可见，绘画实践是通过描绘轮廓、构图，以及受光这三部 **31** 分来实现的。接下来我们要用最简短的方式讨论这几个步骤，首先是轮廓的描绘。当然，在一幅画中轮廓的绘制就是沿着边缘的轨迹画线。根据色诺芬的记载，与苏格拉底对话的画家帕拉修斯（Parrhasius），是这方面的专家。他们曾说，那位著名的画家以一种极其精妙的方式运用线条。[159] 确实，我认为画家应该谨慎地对待轮廓的描绘：一幅由线条构成的素描首先是以一种最细的线来描绘，一般几乎看不清；有人说，画家阿佩莱斯就惯用这种线条，他的画可以与普罗托格尼斯一争高下。[160]由于轮廓的描绘仅仅是对边缘的描画，倘若在现实中是由极其

明显的线条画出来的，轮廓在画中就不像是面的边缘，而像是分界线。在这一点上我还是要强调，画家必须加强练习用勾勒边缘的方式来描画事物的轮廓，而非练习其他。确实，如果轮廓没有画好，任何构图和对受光情况的表现，通常都不会得到称赞。相反，在多数情况下，单是描绘轮廓就相当令人称道。因此，画家理所应当要注意轮廓的描绘；就描绘轮廓的最佳方式而言，我认为人们找不出任何比纱屏（veil）[161] 更便捷的方式了。在朋友们中间，我会将其称为截面，其用法是我在此首次提出的。[162] 如图所示，（图 74）它是由极细的线稀疏地交织成的一层纱网，可以染成任何颜色，再由粗一些的线横竖平行细分，分成任意数量的方格，并用一个框将其撑住；我将这个纱屏置于眼睛和对象之间，让视锥体穿过薄薄的纱屏。这个纱屏的截面，确实提供了诸多方便，首先，它呈现的各个面一直是固定不变的。将其边界设定好之后，你当场就能判断出视锥体原本的顶角；而没有截面时则很难找到。我们已经了解到，对象如果没有始终如一地对作画者呈现相同的面向，想要准确地模仿它是不可能的。[163] 因此，临摹他人画出的东西比临摹雕塑更容易，因为绘画总是保持同一面向。我们也了解到，通常，改变距离和中心射线的位置，眼前的对象看起来也会改变。（图 75a）所以，纱屏具有不可忽视的优势：它可以保证视野中对象呈现的面向保持不变。（图 75b）进一步的优势体现于，在将要描绘的平面上，边缘的位置和面的界限可以很容易地在非常精确的位置确定下来。所以，通过横竖交叉的平行网格观察，你

可以看到，额头在那个位置，接下来的方格中是鼻子，紧邻的方格中是脸颊，而较下方的格子中是下巴，类似细节就以这样的方式各就其位；你可以借助画板或墙壁上对应的网格，安排好各个细节在画中的位置。[164] 最后，这个纱屏对完善一幅绘画极有帮助，因为透过纱屏的平面可以使对象显得更明确、突出，你可以更容易地观察、勾画和描绘对象。从这些方面，我们能够通过推想和经验充分理解纱屏在绘画中的易用和精确的优势。[165]

另外，我不会听从那些说法：画家适应这些手段是用处 **32** 不大的，如果这些手段对绘画有如此巨大的帮助，那么没有它们，画家将会无所作为。如果我没有弄错的话，在任何情况下画家都不应该过度劳累；但我们希望一幅作品能够尽可能地轮廓鲜明且接近原来的物象，而事实上，如果没有纱屏的支持，据我所知没有谁能达到这一目标，哪怕是以一种极其平庸的方式。因此，应该让那些希望绘画技艺有所提升的人充分利用这一截面，即纱屏。（图 76）如果有人想要摆脱纱屏来锻炼其能力，就需要对视野中的各条平行线进行精确计算，想象一条视平线，以及第二条分割它的垂直线，用它们在画面中建立观察界限。但对于经验不足的画家，面的边缘大多数时候是模糊且不确定的，例如在肖像画当中，那些无法计算从前额到两边太阳穴精确距离的画家，就应该依据他们获得的现实知识进行推想。毫无疑问，大自然将这些清楚地展现了出来。（图 77）。事实上，当我们观察平面时，它们因本身的光影而得以辨别，同

样在观察球面和凹面时，可以说它们因不同形状的光影被细分成多个方形块面。因此，一块接一块，因明暗的不同而相区别的各个部分都应分别作为单独的面来看待。而且如果一个面逐渐从暗色向亮色转变，那么就需要用一条线来表明两个区域之间的中间位置，从而使整个区域内不同色块的计算更加确定。[166]

33 我们还需要继续对轮廓的描绘做出说明，它与构图有密切的关联；画家不应忽视构图在绘画中的作用。构图是指对绘画作品中各个部分进行布局安排的步骤。画家的至高成就是 historia；组成 historia 各部分的是形体，组成形体的是局部，而面又是局部的一部分。描绘轮廓实际上是将边缘赋予每一个面的绘画步骤，而部分物象的面很小，如生物，还有一些非常大，如建筑物和巨型（物体）。[167] 对于界定小型的面，我们此前展示的准则已经足够。事实上，前文已经表明，我们在使用纱屏时也遵循完全一样的（准则）。因此，在描绘更大的面的轮廓时，需要去寻找新的步骤。对于这个主题，我们应将此前论及的所有基本原理牢记心中：面、视觉射线、视锥体以及截面。最后，要记住我之前讨论的绘制路面所用的平行线、中心点，以及中心线。（图 78a）因此，在用平行线再现的路面上，画家需要建构起不同方向的墙壁或其他任何这类靠在（边线）上的面。[168] 这里简要说一下我自己在建构过程中是如何做的。首先，我从基础部分本身开始。实际上，我在路面上确定墙壁的长度和宽度；毫无疑问，我已从大自然中观察到这样一些表现：（图 78b）对于任何边角为直角的四方体，人们一眼最多只

能看到它与地面相接的两个靠在（边线）上的相邻面。在再现墙壁的基础部分时，我尝试只描绘出现在视野中的那两面。[169]并且通常先从更近的、与截面平行的面开始。我先界定这些面然后再考虑其他，借助路面上的那些平行线，我界定出预想的这些（面的）长度与宽度。预想中它们的长度和宽度有几个臂长（braccia），我就让其占据几个视觉方格。值得一提的是，我会通过视觉方格对角线的交叉点找到两条平行线间的中间点。有了这种对平行线间距离的把握，我才能最好地画出中间点，以及在地面建构起的物象的长度和宽度。[170]（图 79）由此，我同样可以轻松地设定面的高度。实际上，那条［确定面的高度的］度量线的整体长度对应中心线到路面——建筑物建起之处——的距离，当建筑体增高，度量线的长度也会遵循同样的比例关系。因此，如果画家想要将那条度量线从地面到顶端的长度设定为所绘人物身高的 4 倍，而中心线也已画在与人物相同的高度，那么这条度量线从最低点到中心线的这部分必然是 3 个臂长。如果你确实想要将这条度量线延长至 12 个臂长，就应该在中心线以上再画 3 倍度量线最低点到中心线的长度。通过这些我们已经描述过的绘图步骤，我们应该能正确画出所有带角度的面。

还需要谈谈如何使用合适的轮廓描绘圆形的面。（图 80a）**34**
圆形的面肯定是从有棱角的面中提取出来的。我用的是这种操作方法：先画一个等边直角四边形，界定出一小块区域，然后按照类似切分（直角）四边形画面底边的方式对四边形的各个

边进行切分。用线连接每个切分点和与其相对的切分点，从而将这一区域划分为许多小（直角）四边形；[171] 我依照自己预期的大小画一个圆，从而使圆和构成方格的各条线相互交叉。然后我标注所有的交叉点，并在画面上构成路面的平行线的相应位置进行标记。（图80b）但是，通过做许多标记将整个圆细分成无限多的视觉方格，以获得数量巨大的圆形轮廓标记点，将会是一项巨大的工程，因此，（图81）我在标记出八个或者其他预想数量的交叉点之后，便凭借审慎按照圆形轮廓线的合理走向将线条从一点画到另一点。[172]（图83）或许依据灯光投影来描绘轮廓会更加简便一些，但产生阴影的物体的受光情况必须符合特定计算，并将其置于一个恰当的位置。我们已经说过如何借助视觉方格描绘有角的更大的面和圆形的面。因此，在讨论完对轮廓的每一种描绘之后，我们应该讨论构图。在这里重申何为构图是非常必要的。

35　　从另一方面说，构图是将画面中各个部分合为一体的步骤。一位画家的至高成就不是一幅巨型画作[173]，而是 historia；相较一幅巨画，对天赋的礼赞实际上更多地体现于 historia 中。[174] historia 的各部分是形体，形体的一部分是局部，局部的一部分是面。[175] 因此，一件作品的最初部分是面，由它们组成了局部，局部又组成了形体，一些形体则构成了 historia——由此画家定将获得杰出完美的作品。（图84）从面的组合中生发出人物精致的和谐与优雅，人们称之为美。实际上，那些由几处大几处小、彼处凸起此处凹陷空洞的面组成的脸——类似萎缩的老妪

一样——看起来是丑陋的。而那些面连接后能在令人愉悦的光线下产生柔和阴影、没有突兀棱角的脸，我们会恰当地称其为美丽而优雅的。

因此，在对面的整合中，我们必须首先追求优雅和美。如果通过某种方式可以做到，那么在我看来，最佳途径就是欣赏大自然本身，以及长期投入地观察大自然这一能力非凡的造物主，是如何安排美丽事物的面的。在模仿大自然的时候，我们需要全神贯注、小心谨慎并且利用之前所说的纱屏。当我们希望在作品中表现来源于至美之物的面时，应时刻注意先确定边缘，从而画出精准的线条。

至此我们已经讨论了面的整合。但各局部的整合也需要另加论述。在整合中，我们应首先致力于将每个（局部）与其他局部连接在一起。如果各局部在大小、功能、类型、颜色及其他所有方面——如果存在一些类似［属性］——都能统一至优雅与美的水准，那么人们会称它们优美地相互协调。[176] 这就是一些头大胸小，手宽脚肿，身体矮胖的人物肖像，肯定看起来畸形丑陋的原因。（图 85）因此，对于身体尺寸，我们在描绘生物时就必须遵循特定的比例——在估算时肯定实用——并应首先凭技巧勾画出骨架。这实际上是因为它们不会有大的变形，且通常占据某些确定的位置。接下来，神经和肌肉应该附着在恰当的位置。并且（应该）最后再处理皮肉，用于对肌肉和骨架进行修饰。在这里可能会有人质疑我此前所说的：任何画家都不会关注不可见的事物。毫无疑问这句表述是对的，但在穿

36

戴之前要先了解裸体，然后再用衣衫将其包裹，因此在描绘它（裸体）的时候，需要首先对其骨架和肌肉进行定位，再适量覆以皮肉，让人不难判断出肌肉的位置。[177] 更重要的是，大自然本身向我们展现了万物的精确比例，所以画家在作画时依据大自然检视其作品必将有所裨益。因此，勤奋的画家越专注、努力于检视身体各部位的比例，就会越理解将其所学熟记于心的巨大功用。然而我必须提醒一件事：在以某种方式确定一个生物的尺寸时，我们应选择同一生物的一个身体部位作为其他所有部位的测量单位。（图 86）建筑师维特鲁威 [178] 以脚为单位测量人物的高度。但我还是认为用头的尺寸作为其他（部位）的测量单位更为实用，尽管我发现：通常人们的脚长和从下巴到头顶的距离大约是相同的。

37　　因此，在选定一个单独的身体部位之后，画家就需要调整其余部位，使得整个生物体之中不会出现长宽与其他（部位）不成比例的部位。接下来，我们需要注意让所有部位名副其实地发挥自身的功能。合理的情况应该是，一个奔跑的人的手部动作应不小于他的腿部动作。我还倾向于认为，一位哲学家在谈话时，身体的每个部位都应该表现出谦逊而不是适合运动（的姿态）。描绘阿提卡城邦 [179] 的画家再现了战斗中的重装步兵，那肯定应该是一位大汗淋漓而另一位正气喘吁吁地将他的武器放下。[180] 还有一位（画家），他描绘的尤利西斯 [181] 让人们看出是在装疯卖傻，而并不是真疯。[182]（图 87）在罗马有一幅受人赞誉的 historia，其中梅利埃格 [183] 的尸体被众人抬着，他

身边的人看起来十分痛苦，所有身体部位都表现出勉力坚持的样子。毫无疑问，死者没有任何一个身体部位显出生气；也就是说，所有（部位）都下垂，手臂、手指、脖颈，都无力地下垂。简单地说，全部都有助于表达出身体的死亡状态；（这种状态）一定是最难把握的。实际上，一位卓越的艺术家为表现身体各部位的完全放松所花费的心思，和表现它们都在活动或者做事情的状态所花费的工夫是一样的。因此，在每一幅画中，画家都需要注意：身体每个部位都要根据相应的状况起到恰当的作用，这样即使最小的肢体也不能与场景无关，以达到死者的各部位乃至头发丝看起来都是死气沉沉的，而活人的全身都散发出活力的效果。有人说，身体有活力，是说它能凭其自由意志做出特定动作；人们还说，身体死气沉沉是其已经丧失维持生命的机能，亦即它不再有动态和知觉。因此，对于身体，如果画家想要将形象描绘得充满活力，就必须给予所有部位以恰当的动态。而在每个动态中，都需要追求优雅和美。进一步讲，这些身体部位的动态，是充满活力和愉悦的，尤其是那些伸向天空挣扎的姿态。我们还提到过，画家在整合身体各部位的过程中需要考虑类型的问题。［下列做法］实际上会非常没有说服力，若海伦或者伊菲革涅亚[184]长着一双既老又粗糙的双手；假如我们赋予涅斯托尔[185]以青年人的胸肌和纤细的脖颈；如果伽倪墨得斯满额皱纹并有着运动员的双腿；倘若最强健的米罗[186]臀部干瘪瘦弱。同样，在一幅画像中脸部描绘得丰满圆润，如果配上病弱消瘦的手臂将会显得多么荒谬。相反，若一

位画家要描绘埃涅阿斯在岛上发现的阿开墨尼得斯[187]，如果只是按照维吉尔[188]的描述画其面部而肢体与之不相符，他必然是个十分可笑且无能的画家。[189]所以，一个人物的所有身体部位需要与其类型相符合。另外，我还希望身体各部位的色调也协调一致。例如，面色红润漂亮、皮肤雪白的人物，如果配上黝黑灰暗的胸膛和肢体，就会显得不伦不类。

38　　因此，在对局部的整合过程中，画家务必保持它们在大小、功能、类型和颜色方面的一致性：对这些我们已经讨论得足够多了。这样，所有的事物才能恰当地与主体的尊严相匹配。大体来讲，如果画中的维纳斯（Venus）或者密涅瓦（Minerva）穿上军人的斗篷，就十分不合时宜；如果朱庇特（Jupiter）或者马尔斯（Mars）穿上女人的衣裙，也明显是不成体统的。古代画家笔下的卡斯托尔和波吕克斯[190]尽管看起来是孪生兄弟，但同时我们也可以看出前一位的战士本性与另一位的敏捷灵活。[191]此外，画家还精心地在火神伏尔甘的长袍下表现了他瘸腿的缺陷——那些［画家］在着重表现功能、类型和尊严方面是如此煞费苦心。[192]

39　　接下来就是对于形体的安排整合，这可以体现一位画家的整体能力及声誉。确实，上文关于整合局部的一些内容也适用于此；事实上，一幅 historia 中的所有形体都应适应其功能和空间尺寸。如果你画了半人马们吵闹的宴会场景，在这狂暴的混乱中有半人马酒后昏昏欲睡便是荒谬的。如果画中的一部分人比同距离的其他人明显大很多，就像在一幅图画中狗和马一样

大小，那将是一个错误。（图88）再者，人们会抱怨我们经常可以看到的下述情形，画中人物身处的宫殿，被表现成像笼子一样窄小，几乎连坐下的空间都没有，只能弯着腰。[193] 所以，如古人所言：让所有的形体既适应空间尺寸又符合功能。

　　但是一幅值得人们赞誉和景仰的 historia，会展示出自身 **40**
拥有的赏心悦目且丰富的特定魅力，受过训练的观者乃至目不识丁的人，目光都会长久地为之所吸引，感到欢愉且灵魂亦为之所触动。[194] 事实上，一幅 historia 带来的愉悦首先出自丰富性本身，以及画中事物的多样性。就像食物与音乐，实际上所有新奇的和异乎寻常的事物总能给人带来快感；除各种其他原因，最重要的是它们区别于那些陈旧的和惯常的事物——一切多种多样、琳琅满目的事物总能使人心灵愉悦。因此，在绘画中形体的多样与颜色的丰富同样可以使人愉快。我认为，内容丰富的 historia 中的男女老幼、家禽家畜、飞禽走兽以及楼宇乡野应各就其位。我欣赏符合 historia 情节的每一种丰富的表现。[195] 实际上，有时候，不仅仅观者流连于观察对象，且画面的丰富性也获得了人们的认同。我期待，这种丰富性不仅有某种多样性来点缀，而且还具备严肃且适度的尊贵与庄严。我当然也反感那些为了表现丰富性而在画面中一点不留空白的画家；为此，他们不注意任何构图，而是用混乱和无序的方式随意散置每件事物。这导致 historia 看起来不是围绕任何事件展开，而是催生混乱。更好的做法是，在一幅 historia 中首要追求尊严的画家，必须对画面的空疏给予

特别的考量。实际上，少言寡语能增加君主的威仪，前提是其命令和观点已被听者理解，因此，historia 中适当数目的形体可以赋予画作庄重感；多样性则能带来美感。我对 historia 中的空白很反感；不过，我也不会赞扬任何为丰富而抹煞庄重感的画作。确实，我十分欣赏 historia 的这类品质，就如同悲剧和喜剧作家创作戏剧时尽可能只用少许角色。依我的观点，很难有 historia 不能够传达的非凡多样性——以九至十个人物的表现为宜，因我领会到瓦罗的著名观点，即为了避免混乱，宴会不能容纳超过九个客人，这一点在此也适用。[196] 尽管如此，具有令人愉悦的多样性的每一幅 historia 中，人物的表情和动作都各不相同，这被大部分人所欣赏。（图 89）那么，让一些（人物）站着，露出整张脸，抬起手做出醒目的手势，把重心放在一只脚上。让其他人物面向相反的方向，[197] 手臂下垂，双脚分开，每个人物都有各自的姿势和动作。让其他的人物屈膝坐下或休息，或者躺在一旁。（图 90）如果画面允许，有些人物应该是裸体；有些人物应该部分裸露，部分着纱，要综合运用适应这两种状态的技巧。[198] 但是，我们永远都要满足端庄和得体的要求。当然，身体丑陋的部分和有伤大雅的部分应该用衣物、叶子或者手掌遮挡。（图 91）阿佩莱斯描绘安提柯时只画出其侧脸，他缺少的那只眼睛便隐而不见了。[199] 人们读荷马史诗，当有人唤醒在海难后沉睡的尤利西斯时，他赤身裸体地从树林走向一群尖叫的年轻姑娘，他的随从即给他一簇树叶遮挡身体的不雅部分。[200]（图 92）据说伯利克里[201] 的头很长且

形状丑陋，所以画家和雕塑家通常描绘他戴着头盔的模样，而不是和其他人一样露出头部。[202] 此外，普鲁塔克说，古代画家描绘国王时，如果外形上有缺陷，但又不希望忽略，则往往在写实的同时尽量对其进行修饰。[203] 因此，我希望在整个 historia 中看到这种端庄和得体，而那些令人反感的部分则需要删去或修正。最后，如我说过的，我认为画家需要尽力避免不同人物采用几乎相同的手势或姿态。

（图 93）人们闲暇时会最大限度地展现出自己的内心活动，**41** 这样的 historia 将触动观者的心灵。[204] 事实上，人们最渴求与己类似的［情感］——我们见哀则泣，见喜则欢，见恸则悲——此皆源于大自然。但这些情感活动是通过身体的动态传达的。[205] 我们知道，人们心情沮丧是由于被思虑所折磨，又被身体的不适所摧残——导致感官迟钝，力量全无，他们四肢懈怠，面色苍白，站都站不稳。心情沮丧的人皱着眉头，耷拉着脑袋，四肢下垂就像耗尽了精力又无人照料一样。相反，愤怒时，内心被怒气所点燃，脸上和眼睛里都晦暗且充斥着血色。一般这样的人，身体各部位的动作也会因盛怒而变得狂躁不安。[206] 但是当我们开心和快活的时候，我们就会动作灵活且自由舒展。有人称赞欧弗拉诺尔，因为在他塑造的亚历山大像中，人们可以辨认出帕里斯的脸，而在身材上也可以体现帕里斯的著名特质——既是女神们的裁判又是海伦的情人，还是杀死阿喀琉斯的人。[207] 描绘阿提卡城邦的画家也受到了特别的褒扬，因为在他的画中表现的愤怒、褊狭、变化无常，同时你又很容易感觉

到放纵与温和，仁慈与自负、谦逊与暴躁。但是人们传说，在众多画家之中，与阿佩莱斯同时代的底比斯的阿里斯蒂德斯对人的心理状态有着非常准确的描绘；如果我们以此为目标尽力勤学苦练，毫无疑问也可以掌握这方面的绝佳方法。[208]

42　　因此，画家应该充分了解人体的动态；我认为，画家当然必须用高超的技巧从大自然中获得这些。与人类幻化无穷的心理活动相匹配，使其身体动作同样具备各种形态，实际上是十分困难的。谁能想到，若非一位高手，画出微笑的脸庞有多困难？可能画出的更像哭而不是笑，这一点很难避免。又有哪位画家能够不经过刻苦钻研和勤奋努力，就让笔下的嘴、下巴、眼睛、脸颊、额头以及眉毛一致地表现出悲伤或者欢快的情绪呢？因此，画家必须以最大的努力仔细观察所有来自大自然本身的事物，并常常模仿（那些）更鲜明的。尤其是画家应该着重描绘深层次的精神特质，其次才是肉眼所见。现在让我们说说关于动态的一些［见解］，其中一部分需要凭借自己的天赋领悟，而另一部分则是我们自大自然本身习得的。首先，我认为所有身体的动态都需要协调一致，以达到某种和谐状态。（图94）而且，在一幅 historia 中，应该存在一个人物，向观者指示故事情节的发展；或者用手势呼请观者；或通过严肃的表情和复杂的眼神警告我们不要靠近，仿佛他希望类似的故事不为人知；或暗示一些危险或其他值得注意的事物；或摆出姿势邀请我们与他一起哭一起笑。最终，画中（人物）相互之间的所有（情节），及人物与观者之间的关系，都须共同成就和阐释

historia。人们赞颂塞浦路斯的蒂曼提斯所画的伊菲革涅亚的献祭，他凭此画胜过了戴奥斯的克罗特斯[209]；画中，预言家卡尔卡斯（Calchas）很悲伤，而尤利西斯则更沮丧；画梅纳劳斯（Menelaus）悲痛欲绝的神情，画家投入了所有的技艺和能力，而当他表现了各种心理状态之后，不知以何种方式更贴切地描绘极度悲伤的父亲，他即以破布遮住父亲的脸，让每一个观者用心去体会父亲的悲痛，这超越了能用视觉感知的内容。[210] 人们还称赞在罗马的一幅船[211]，它是由我们托斯卡纳画家乔托[212]所绘制的，表现出十一位（使徒）都因为看到同伴在水面上行走而惊恐不已；每个人内心的不安都通过各自的表情和身体动态恰当地表现出来，且显出的心理活动各不相同。而对待整体的动态，就适合用十分简洁的方式。

有一些心理活动被饱学之士称为情感，如愤怒、痛苦、喜悦、恐惧、渴望，等等；另外还有一些身体活动。有人说身体的变化有更多的形式——如成长或衰老、健康的肌体患病，康复，状态改变——因为这些原因有人说身体是运动的。[213] 但是作为画家，我们想要通过肢体的动态表现精神状态，撇开别的不谈，我们只谈论当姿态变换时引起的运动。（图95）事物位置变化时有七种运动方向，例如，向上、向下、向右、向左，退远或靠近；运动的第七种方式是翻转。[214] 我希望在画中看到所有这些动态。要有人物朝向我们；另一些远离我们，分布在画面的左边和右边。然后，身体的一些部位应朝向观者，另一些则退远，还有一些部位高举，另有一些则应下垂。但是，在大

43

多数情况下，画家对这些动态的描绘会不符合计算和比例，所以，在这里阐述我从自然中观察到的一些肢体姿势和动作的原则就很有必要，从自然中人们可以清楚地了解这些动态所适用的尺度。我们可以明确地断定，在每种姿态中，人都要用全身支撑头部，因为头部是人体最重的部分。如果现在这个人将全身的重心放在一只脚上，这只脚始终与头部垂直，像一个柱子的柱基。而且，站立的人的面部几乎始终与他的脚同一朝向。（图96）而我观察到，有时头部难以转向某些方向，若其下方并没有身体的其他部位足以支撑头部的重量；或者头部必须迫使另一部分支撑性的肢体伸向与之相反的方向，起到平衡重量的作用。事实上，我还曾观察到类似情况，如果一条伸出的手臂负担着一定的重量，且一只脚固定，形成身体平衡的中轴，那么，人体的所有其他部位会向相反方向倾斜来平衡重量。我们也观察到，站立人物头部向上看的活动范围不超过视野中天空的中线；头部左右转动也不能超过下巴与肩部相触的位置。此外，我们有时可以努力弯曲皮带所围住的腰部，使前臂与肚脐形成一条直线。在不妨碍身体的其他重点部位的前提下，腿部和手臂的活动应更加自由。（图97）从这些动态中，我确实能总结出大自然的规律：双手几乎从不举过头顶，肘部不抬到小臂之上；脚不抬到膝盖的高度之上，双脚之间的距离不超过单脚的长度太多。（图98）此外，我还考察出，如果我们尽力向上伸出一只手，这一侧（身体）的其他部分连同脚部也会受到牵扯，由于同侧手臂的运动，这侧的脚踵也会抬离地面。

勤奋的艺术家都会考虑到诸如此类的原理；或许我前面提
到的那些不言而喻的具体事实会显得多余，但是由于我们看到
太多的（画家）在这个问题上犯严重错误，所以我们不能忽视
它们。实际上，他们表现了过于剧烈的动态，即同一个人物的
胸部和臀部都出现在视野中，这样的表现当然既不现实又不美
观。这些（画家）还听说肢体摆动的幅度尽量大，人物形象就
会显得生动有活力，于是尽力模仿拙劣的演员，忽视了绘画所
有的尊严。从这一点来看，他们的作品不仅仅缺乏优雅和美观，
而且还表现了画家过于焦躁的天性。绘画应该拥有文雅而和
缓的动态，而且应该在大体上符合叙事的情节。尽管荷马及其
后人宙克西斯都欣赏强健壮实的女人，但是少女的动作和举止
还应该是赏心悦目的；以天真无邪的年纪及整体上的愉悦所修
饰，显露出的不是躁动不安的状态，而是甜美的宁静。[215] 少年
的动作应该更机敏而悦目，显示出英勇的内心及充沛的精力。
成年男子的动作更加稳健，他的姿态十分敏捷且灵巧。[216] 老年
人的动作应该是迟缓的，姿势也显得疲惫，他不仅仅用双脚支
撑身体，手上也得紧握住某些东西来支持自己。如此，画家应
该让画中的每个人物都具有符合情节的恰当的身体动作，并与
画家意欲表达的人物心理活动相契合。此外，心中强烈情感的
最重要征象也需要相应的肢体表达。当然，这个关于动态的处
理方法普遍适用于每一种生灵。确实，亚历山大大帝那匹良种
战马布塞弗勒斯（Bucephalas）的动作显然不适合一头犁地的耕
牛。然而，如果我们描绘传说中变成一头母牛的河神伊那科斯

（Inachus）的女儿——奔跑、头部高昂、四足腾空、甩动尾巴，则是恰如其分的。[217]

45　　关于生物动态的简要分析，前面已经讨论得足够了。而由于我认为，一幅关于无生命物体的画中，我们讨论过的所有那些动态也都是有必要的，在此我强调画家必须清楚（它们）是因什么条件而产生的。绘画中头发、马鬃、枝叶以及衣服的动态表现，赋予绘画以赏心悦目的效果。（图99）我的确觉得头发（的描绘）应该依照之前讲过的七种动态来处理。确切地讲，头发可以卷曲着，就好像要打成结；飘在风中模仿火焰更好；一部分人物的头发盘起来；发丝有时向这边飘，有时向那边飘。（图100）用同样的处理方法，一部分树枝向上弯曲，一部分向下，还有一部分盘曲如绳。（图101）织物的皱褶也适用这个方法，从一个皱褶延伸出的其他皱褶应遵从自身的走向，就像从树干分出的枝条伸展到各个方向。这其中，所有相同的动态也遵循这个原则，即织物的任何延展都有几乎一致的动态。但是，所有的动态在大多数时候都应是缓和且切合实际的，这些动态显示出的是优雅而不是费力的劳作。（图102）一般来讲，裙子本身有一定的重量，总是向地面笔直下垂，看不出一点折痕，因为这一点，当我们想要使衣服与身体的动态相符时，我们应该准确地在 historia 中的一角，安排在云层之上呼啸的西风之神泽菲尔（Zephyr）或者南风之神奥斯特（Auster）的面容，其他人物的全部衣袍都向相反的方向飘动。由此，风的吹拂使衣服紧贴着身体，人物侧肋由于风的效应在织物下非常迷人地展

现出几乎是裸体的效果。相反，在身体的另一侧，被风吹起的织物适当地随风起舞。但是，在劲风之下，画家要避免让衣服的某些动态逆风，不能显出强烈阻力，也不能动态过大。因此，画家必须特别注意提到的关于各种生物和无生命物体动态的特点。此外，我们已经详细分析过的面、局部及形体的构图的所有情况，画家都应该努力地处理好。

至此，我们论述绘画的前面两部分——关于轮廓的描绘和构图已经完成，还剩下受光的情况需要讨论。在基本原理部分我们已经详细阐述了光（源）具有的改变颜色的能力。的确，我们已经说明了在不改变色相的情况下，根据光线的强度，颜色时而变得更鲜艳，时而暗淡；当我们用黑色和白色来表现绘画中的光影时更加明显；相反，所有其他的（颜色）都被当作固有色，受光影变化的影响。现在，让我们抛开其他颜色，说明画家在什么情况下必须使用黑色与白色。人们惊叹古代画家波吕格诺图斯（Polygnotus）和蒂曼提斯只用四种颜色作画，而阿格劳丰[218]满足于只使用一种颜色，似乎在众多颜色之中，伟大的画家们，只谦逊地选择了极少的几种为自己所用；所以，艺术家有整套多样的色彩可应用于作品，肯定是绰绰有余的。[219]毫无疑问，我确信颜色的丰富与多样对一幅绘画的优雅与美感极其有益。但是我想让那些准备做画家的人意识到：绘画的品质与精髓只存在于画面中黑色与白色的搭配——若想要准确地将黑白关系在画面中搭配好，一位画家应该投入所有的才华和热情。在实际情况下，光线的明暗能够表现出物体表面的凸起或者凹陷，或者它们每一个部

分倾斜或偏离的程度；所以黑色和白色的分配能使描绘对象呈现出强烈的凸起效果，就如雅典画家尼西亚斯（Nicias）被称赞的那样，这也是画家所渴望达到的。[220]

据说声名远播的古代早期画家[221]宙克西斯运用精确计算的方式描绘明暗，可谓人中翘楚。然而其他画家从未得到这种赞誉。的确，如果画家不能清楚地了解每个面的明暗强度，我就会认为他是十分平庸或不值一提的。我会赞美那些看起来像雕塑般凸起于画面的（肖像画），而批评那些技法未能表现光效的，那样的画可能只有线描部分可取，外行和专家都会赞同这一点。我十分欣赏描绘精妙且用色出众的构图。因此，为使（画家）避免被批评并赢得赞赏，明暗是应该被首先高度关注的；画家应该记住，一种颜色呈现在明亮光线照射的面上会显得更加鲜亮与明朗，此外，随着光线的逐渐减弱，同一种颜色会变得暗一些。（图103）画家还要注意，阴影是如何与光线相对应，出现在光照的反侧——当任何一个物体的一个面受到光照，你会发现同一物体的与之相反的面被阴影所笼罩。对于明处用白色描绘，而暗处用黑色描绘的相关问题，我恳请（画家）特别注意，必须细心分辨面是处在光线下还是处于阴影中。画家肯定可以从大自然和描绘对象本身学到上述内容。只有在充分理解它们之后，你才可以将微量明亮的白色添加在轮廓线范围之内的恰当位置，从而使一种颜色发生改变，也可以用同样的方法在反侧的适当位置加黑色。实际上，通过白色和黑色的配置来使（形象）凸显，能让画家变得更有观察力。接下来，就用

同样俭省的颜色，继续这样的调整，直到达到满意的效果。诚然，一面镜子应该是检视这种效果最优秀的裁判。我不知道为什么画得无可挑剔的事物在镜中会显得更加令人愉悦。但令人惊讶的是，每一处败笔都会在镜中变得更加明显。因此，来源于大自然的绘画对象可以通过从一面镜子中把控得以校正。

（图104）现在，请允许我说明一些源于大自然的经验。毫 **47**
无疑问，我已观察到那些平坦的面以一致的方式在它们自身（表面）的各个部分保留了颜色，然而球面和凹面却会改变颜色；实际情况是，这一处较明亮，那一处较暗淡，而在另一侧可以看到某种过渡色。在非平面的面上，这种颜色的转变成为懒惰画家麻烦的源头。但如我们前面所说，倘若一个画家可以准确地勾勒出面的边缘，并能够识别光线的范围，那么对着色范围的估算理所当然会变得简单。首先，他会根据需要，用微量的（颜料），辅以黑色或者白色，修饰这个面，直到分界线。之后，他会在线条的这一边继续增加少量颜色第二次渲染，接着，在这一边再次渲染，接下来还是同样的再次渲染；这样做不仅是以更鲜明的颜色描绘出更明亮的部分，也是为了让同一种颜色在相邻的区域得以稀释，就像烟雾一样扩散。但需要注意的是不能用这种方式处理一个纯白的面，因为我们不能多次渲染同一个（面）使之更白。并且，在表现衣物时，即使是雪白的长袍，也应该与极端的白色拉开较大距离。实际上，画家除了用纯白，没有其他手段来模仿最光洁的面那种极其明亮的效果，而夜晚最深沉的漆黑也只有通过黑色来表现。因此，为

描绘白色的衣服，画家需要在四种颜色之中选择一种开始，肯定选清透明亮的颜色。与这一例子相反的是，在描绘黑色的斗篷时，我们会选择接近极端的、与黑色区别不大的颜色，就像幽深阴暗的大海。归根结底，只有这黑色和白色的混合才具有特殊力量，在绘画中作为一种艺术规则和方法得到应用，可以表现极其华丽的金色和银色的表面，甚至是玻璃的表面。所以，过度地使用白色和不恰当地使用黑色的画家应受到强烈谴责。正因如此，我希望白颜色的价格比稀有的宝石价格还高。为了让画家们吝啬对这种颜色的使用，应该让他们（知道），黑色和白色源自克娄巴特拉[222]用醋清洗的大粒珍珠。[223]实际上，这样作品会更加优美且更接近真实。在绘画中应十分俭省、适量地使用白色，[此事]不可简单带过。因此，宙克西斯也曾经责骂那些因疏忽而使用过量白色的画家。[224]所以，如果一个人不可避免地犯了这类错误，那些有点过度使用白色的人应该比那些使用大量黑色的人受到更多责备。事实上，经过日复一日的绘画练习，我们从大自然本身学到，应厌弃阴沉、灰暗的作品。很快，我们领会的越多，就越会把手训练得倾向优美和光鲜。这样，天性使然，我们都钟情于明确和清晰的（物体）。所以，必须更着力于制止看起来更容易导向错误的倾向。

48　　　在使用黑色和白色方面，已经谈得足够多了。反而，必须增加一些关于各类颜色的论述。所以，还需要陈述几个关于各类颜色的看法，当然不是像建筑师维特鲁威那样，讲在什么地方能找到最好的泥土和最棒的颜色，而是关于画家应该用什么

方式将选定的最普通的颜色安排进画面。[225] 据说古代画家欧弗拉诺尔曾经写过关于颜色的著作，只是现今已佚失。[226] 而我们将绘画艺术从亡者的国度发掘出来——无论是否过去被他人阐述过，或是否提取自现世经验、还未有人表述过——让我们如此前做的那样继续这个话题——凭借我们的才能，与确立的目标一致。[227] 我倾向对各类颜色和所有品类都尽可能进行深思熟虑，让其优雅协调。毫无疑问，优雅来自颜色与颜色的特定精确组合，比如，如果你要画狄安娜（Diana）引领合唱，简便的做法是给这位女神配上绿色的衣服，给下一位搭上白色的衣服，给在前面的女神赋予紫色的衣服，给在其后的着黄色的衣服。[228] 就这样依次给她们穿上衣服，根据颜色的多样性：明亮的颜色总是和与它不同的某种暗淡颜色搭配在一起。实际上，这种颜色的组合必然显得更加优美——源自多样性，且华丽——源自对比。那么，各种颜色之间一定存在某种关联，一种颜色能提升相邻颜色的优雅与美，效果胜过它与其他颜色的组合。如果说红色是蓝色和绿色的中间色，它就会给这两个颜色增添某种有利的点缀。当然，白色就意味着活力，不仅仅当它处于绿色和黄色之间，而对于几乎所有颜色都是如此。相反，暗色系在亮色系中无不体现其穿透力；而通常来说，遵循类似的关系，亮色系在暗色系中显得非常协调。因此，画家在一幅historia 之中，可以使用我所说的这些各种各样的颜色。

但是，也有画家滥用黄金，因为他们认为黄金能够赋予 **49** historia 某种庄严感。我完全不赞同他们的这种做法。确实，如

果我要以闪耀的金色来画出维吉尔笔下的狄多[229]——她用黄金的发箍把头发盘了个髻，用黄金的饰带束裙，握着黄金的缰绳，由于这些黄金，整体上各处都闪耀着金光——我还是会争取通过颜色而不是黄金来进行描绘，因为过多的金光会让观者感觉每个部分都很刺眼。[230] 实际上，鉴于对艺术家的崇敬与赞赏都是基于颜色的使用，那么有人会观察到，在你将黄金放在平坦的桌子上时，你想要表现为明亮、灿烂的那些面的主要部分实则看上去暗淡；而其他本应该更暗的（面）却反而变得更亮了。我当然不是在谴责所有其他匠人的装饰，即围绕（绘画）的雕花立柱（边框）、基座，以及三角形楣饰，那些都是绘画的附加物，即使它们是用银和金或完全用纯金制作的。实际上，一幅完美和完整的 historia 完全值得用宝石来装饰。

50 　　至此，绘画的三个部分已经十分简要地论述完了。我们谈到了如何绘制小的和大的面的轮廓，提到了局部和形体的整合构图，还讨论了我们认为画家会感兴趣的对颜色的使用。因此，我们已揭示了绘画的全部［内容］；可以肯定地说它基于这三点：轮廓描绘、构图以及受光。

第三卷

画家

要将画家培养至臻于完美，使其能获得我们论及的一切 **51**
赞扬，在本书的讨论中我认为还有以下几个方面是不能被忽视
的，在这里让我用尽可能简洁的语言来说明。

画家的工作是，在平面上用线条和颜色来界定和描绘任何 **52**
指定的形体，以至在给予特定距离和中心射线位置的条件下，
被描绘的每个事物都看起来（同样）呼之欲出并且接近指定的
形体。[231] 作为一名画家，他的目标应该是争取他人对其作品的
认可、喜爱和赞扬，而不是从中获取财富。当作品能获得更多
人的关注和喜爱，特别是能让人的心灵为之震撼，此时财富自
然会随之而来。在一开始讨论构图与受光时我曾解释过在什么
情况下才能获得上述各种成就。不过我认为，画家获得各项成
就最好的方式，首先是必须为人诚实，并且在值得称颂的艺术
领域受过良好训练。[232] 实际上，众所周知，诚实的品性远比艺
术成就，或者其他任何行为，更容易赢得人们的善意。毫无疑
问，众人的善意对艺术家获得赞誉以及——尤其是——财富，
有很大助益，因为富人有时是被这种善意而非艺术造诣所打

动，相较于一个可能技艺更精湛却道德败坏的艺术家，富人们更愿意为一个首先是谦逊和品德高尚的艺术家慷慨解囊。因此，一位艺术家必须在道德立场上温和适度，仁爱且随和，以赢得善意——这是摆脱贫穷的有效保障——以及收益，这是他完善艺术的最佳助力。

53 另外，我认为一位画家应尽可能地精通所有的自由七艺[233]，尤其希望他掌握几何学的知识。我当然同意古代著名画家潘菲鲁斯[234]的观点，他是最先教授年轻贵族绘画的人。[235] 实际上，他认为一个忽视几何学的人不可能成为优秀的画家。当然，一位几何学家能够轻松掌握我们所谈的基本原理，从中可提炼出一套完整、精确的绘画技巧。我同样认为，那些忽视这门科学的人是无法充分理解这些基本原理和某些绘画步骤的。因此，我断言，几何学是画家绝对不能忽略的。如果他们有近于诗人和演说家的爱好，也会对其有所帮助；[236] 实际上，这两者肯定与画家有很多共通之处。确实，文学家知识广博，有助于对 historia 的构图进行最佳安排，这是一项首先基于想象力的、完全值得称颂的事业。应该说，即便不考虑绘画，historia 所体现的创造力本身就已经极具吸引力。（图 105）当我们阅读古希腊哲人琉善（Lucian）关于阿佩莱斯所绘的"诽谤"的著名描述时，便对其文字赞叹不已。[237]毫无疑问，为了提醒画家必须致力于这类创作，我认为有必要在这里讲述它。画中，一名男子的耳朵夸张地竖立着；站在他两边的女子分别是"无知"和"轻信"；另一处是"诽谤"本人，化作一名迷人的女子接近，但她的表情无比

冷漠，透出一丝狡黠，左手持点燃的火炬，右手拽着一名年轻男子的头发，年轻男子双手伸向天空。指引着"诽谤"的是另一名男子，脸色惨白，面目丑陋，眉头紧锁，能让人立马联想到那些在战争中饱受摧残的人们。大家准确地指出他就是"嫉妒"。在"诽谤"身边也有两名女性随从，正整理着女主人的服饰，她们是"欺骗"和"虚伪"。在她们身后的是"赎罪"，身披脏污的黑色长袍正撕扯自己。[238]"真理"紧随其后，纯洁而谦逊。如果仅仅对这一 historia 的文字描述就能打动人们的心灵，那么卓越画家的绘画作品本身该有多么美丽和吸引人呢？

（图106）那么，如何评价被赫西俄德[239] 称为阿格莱亚 **54**（Aglaia）、欧佛洛绪涅（Euphrosine）和塔利亚（Thalia）[240] 的年轻的三姐妹？她们被描绘成身着宽松透明的长袍，面带微笑，手臂相挽。人们希望由她们象征心灵的高尚，因为其中一个给予，另一个接受，而剩下一个则以善良的手势回应，每一个完美、高尚的心灵一定都具备这些品质。[241] 你能想象这样的创作会给画家带来多少赞誉？所以，我在此建议，满怀热忱的画家应该为人和善，多与诗人、演说家以及所有其他精于文字的人交朋友。画家不但能从同样博学的人那里获得最好的建议，而且他真的能从那些有创造性的想法中获得乐趣，这对他创作出广受赞赏的绘画作品十分重要。杰出的画家菲狄亚斯曾说他从荷马的作品中尤其学到了如何表现朱庇特的威严。[242] 同样，我认为通过阅读诗人的作品，不仅能获得更多创作灵感，还能对事物有更正确的认识，只要我们更热衷于学习而非追求

名利。

55　　然而在多数情况下，给学者和热心求学的人都造成困扰的并不是学习本身，而是忽视了正确的学习方法。[243] 鉴于此，就让我们先讨论一下如何在艺术领域学有所得。原则是，无论哪个学习阶段都是向大自然本身学习。真正能让我们完善自己艺术造诣的途径只有勤勉刻苦地学习。至少，我希望学画的人能采用写作老师的训练方法。其实，他们先分别讲解字母表中的所有字母，之后再准备将字母组成音节，继而组合成表达方式。由此，也让我们画家遵循这样的步骤学习绘画。首先，学习描绘多个面的边缘，这差不多是绘画的基本要素，[244] 然后再将其连接起来；（图107）接下来，要认真学习如何精确地描绘所有局部的形状以及它们可能体现出的所有差别。事实上，那些（差别）无疑既非少见亦非不重要。有些人的鼻子是鹰钩鼻，而另一些却是塌鼻梁、圆鼻头且鼻孔朝天；有些人脸颊皮肤松弛[245]；另一些人则有薄嘴唇；最重要的是，每一个局部都有其特殊之处，对表现的尺寸大小的选择，会让这部分肢体呈现不同观感。确实，孩童时期我们的四肢常常是柔软而圆润的，随着年龄的增长会变得越来越粗糙且棱角分明。（图108）因此，学习绘画的人要向大自然本身学习这些东西，并且他自己要不断地思索每个现象产生的条件；在这一研究过程中要坚持不断用双眼观察，并用大脑思考。实际上，画家会观察到，一个人在坐着且双腿弯曲的时候大腿会微微倾斜。他也会关注整体的样貌，以及正前方人物的身体形态。最后，他在处理任何一个

部分的时候都不会忽视整体的目标和匀称协调，就像希腊人说的那样。在所有的组成部分中，画家不能只重视作品与事物之间的相似程度，而尤其要重视美本身。实际上，在绘画中，美带给人的愉悦超越形似，而非无关紧要。[246] 古代著名画家德米特里未能获得至高赞赏的原因便在于他注重表现形似甚于表现美。[247] 因此，所有被认可的部分都必须是从最美丽的身体中选取而来。总的来说，画家需要用大量热情和精力来寻获美，了解美，尤其是，表达美；但到此还没有结束。[248] 尽管这是学习过程中最困难的环节，因为被称赞的美并不是集中体现在某一处，而肯定会是分散的，即便如此，画家需要竭尽所能地去寻找、理解以臻于完美。实际上，那些能学会识别并考量更繁难事物的人也能如愿战胜较小的困难。只要学习并坚持，面对任何困难的事，你终能走到最后。[249]

但是，为了不让学习徒劳无果，我们应避免许多人惯常的 **56**
做法，即渴望凭借个人天赋追求绘画方面的赞誉，而不是通过观察和思考得到事物自然的图像。毫无疑问，这样的人没有学到正确的绘画方法，反而在持续做错误的事。这一关于美的观念，即使最杰出的艺术家中也少有人理解，平庸之辈更完全不懂。最博学多才的画家宙克西斯，曾打算接受公共资金委托[250]，为克罗托内人（Crotoneans）作一幅画献给鲁西娜（Lucina）的神庙，他并未像我们这个时代的绝大部分画家那样，凭借自己的天赋随心所欲地提笔就画。因为他认为只凭借自己的天赋不可能找到世间所有的美丽事物，并且自然中也并不存在一个人

或一件物体能够集世间至美于一身；所以他在全城精心挑选了
五名五官特别美丽的少女，以她们各自最受称赞的部位为参照
创作画中女神的形象。当然，他谨慎地行动，因为那些没有现
成模特可临摹的画家们，经常试图单凭个人天赋去捕捉美的特
质，这种努力并不能让他们找到所追寻的美；而更糟糕的是，
他们不知不觉养成了错误的绘画习惯，即使某一天想要改正也
难以摒弃了。相反，那些习惯向大自然本身学习所有事物的人
们也会将手训练成画任何东西都临摹大自然。我们知道这在绘
画中是十分令人愉悦的——实际上，如果在一幅 historia 中出现
一些著名的人物，即使还有一些以高超技法描绘的人物，广为
人知的脸孔本身仍能吸引到人们的关注。源自大自然的形象中
蕴含着多少魅力与能量啊！所以，让我们始终从大自然中选取
最美、最有价值的事物作为绘画的参照。

57　　尽管很多人会这样做，但是我们应避免在太小的画板上作
画。确实，我希望画家能习惯画尺寸较大的图像，尽可能接近
自己想实现的尺寸。实际上，最大的错误尤其隐藏在小幅画作
中；而在大幅画作中，再小的错误也变得显而易见。盖伦[251]写
到他曾见过一枚戒指，上面刻着法厄同[252]驾着四匹马，马的笼
头、所有的腿与胸部都清晰可见。[253]这份对袖珍作品的赞美我
看还是留给宝石雕刻师们吧，画家们应该转向属于自己的更大
的场域来施展才华。其实，那些掌握了如何再现或描绘巨大形
象的画家能够轻而易举地用一两笔将同类的微小形象处理得十
分出色。[254]而那些手和才能都习惯于刻画那些微小珠宝的画家

在面对巨大形象时则非常容易出错。

有些人以临摹其他画家的作品来追求属于自己的荣耀。据 **58**
说芝诺多罗斯[255]模仿雕塑家卡拉米斯（Calamis）雕刻的两个杯
子，两人的作品几乎毫无二致。但是，如果画家不理解，创作
一幅绘画即是去再现和所见的大自然本身在纱屏上涂绘的内容
一样的图像，那么画家就会遭遇重大的失误。或者，若因摆在
面前的他人作品中的物象所提供的外形肯定比鲜活的生灵更稳
定，导致临摹更为可行，那么我倾向让画家临摹粗糙的雕塑作
品，而不是摹画出色的画作。实际上，临摹画出的作品会让我
们的手习惯于只实现特定类型的形似。而雕塑作品能让我们学
会推演［获得］形似和真实光效［的方法］。为了更好地捕捉
光效，一个很有效的让视觉更敏锐的方法，便是（眯起眼睛）
从一层睫毛中间看出去，光线会变暗点，就如同透过纱屏去描
绘。此外，另一个可能有效的方法是像练习使用画笔一样经常
练习制作塑像。雕塑肯定比绘画更好把握、更简单。且只有当
你完全掌握了一个物体表面的凹凸情况，才能够准确无误地将
它画出来。而相比绘画，雕塑作品表面的凹凸程度更容易掌握。
下述情况确实可以作为这个判断的重要论据，可以证实，几乎
在每一个时代都会有平庸的雕塑家，而很少有被人轻视或者没
有经过专业训练的画家。

无论你最终选择从事绘画或者雕塑，都有必要常备一些高 **59**
雅、典型的范本以供观察和模仿；在模仿的过程中，画家需要
将勤奋努力和充分准备结合；这样画家就永远不会在脑中尚未

构思好做什么以及怎么完成之前就下笔。毕竟在构思中改正错误比在画布上稳妥得多。进而，一旦我们养成每一步都按预先计划好的行事的习惯，我们就可能变得比阿斯克勒皮奥多鲁斯[256]更能干，据说他是所有画家中画得最快的。[257]事实上，画家已有的天才，通过练习而变得活跃，加之准备和决心，便能够完成创作；于是，大脑会进行精确的估量，指导手快速地作画。相反，如果一位艺术家创作缓慢，那肯定是因为他脑中并未预先形成明确的构思，从而只能迟缓而犹豫地去尝试。如果他们继续在错误的黑暗中前行，小心而几乎盲目地用画笔探索未知的出路，那么将如同一名拄着拐杖的盲人。所以，（画家）永远不要在脑中还未构思并准备好前就着手于作品。

60　　创作 historia 始终是一位画家最重要的任务。鉴于 historia 中必须再现各种丰富而优雅的事物，有天赋的画家不仅需要不遗余力地画好人物，还同样要画好马、狗、其他动物，以及所有最值得呈现的事物，这样我们的创作才能尽可能的丰富、多样。这些是一幅优秀 historia 的必要条件。historia 有如此重要的特征，但古代画家中少有人能在作品中实现它，所以我不认为古代（画家）每个方面都很出色，他们接受的指导也很平庸。尽管如此，我认为画家需要尽其心力避免因自己的疏忽而使这两个（特征）有所缺失，如果画家实现了［这两个特征］就能获得很高的赞誉，忽略它们则会受到批评。雅典画家尼西亚斯据说专注于画女性人物。也有人说宙克西斯在描绘女性身体方面远胜其他人。赫拉克利德斯（Heraclides）以擅长画船闻名于

世。赛拉皮翁（Serapion）描绘的其他事物令人赏心悦目但却不会画人。而狄奥尼修斯（Dionysius）除了人物以外其他的都不会（画）。曾画过庞贝柱廊的亚历山大擅长画所有的四肢动物，尤其是狗。奥勒留（Aurelius）由于常常处于恋爱中，所以只喜欢以他的情人为模特描绘女神。菲狄亚斯致力于体现神的威严而不是凡人的美丽。[258] 欧弗拉诺尔热爱描绘英雄的高贵，在这一点上无出其右者。[259] 可见，这些画家都各有所长，也各有所短。实际上，大自然赋予每一种天赋独特的素质，但我们不能就此满足，而应该尽力尝试自己所能做到的，直到我们克服那些不足。另一方面，天赋也必须通过活动、学习和训练来开发和加强。除此之外，理所当然的，我们一定不能因为疏忽而在任何能获得赞誉的方面犯错。

另外，当我们着手创作一幅 historia 时，首先需要花很长 **61** 时间斟酌按什么次序，依何种规则能创作出最美的作品。（图109）我们会在纸上准备草图 [260]，先画出整个 historia，再画出同一作品的单个局部，并向所有的朋友征询意见。之后，我们要尽力将所有事物安置好，以至能明确作品中的每一样事物应在的最佳位置。为了更好地确定这些位置，我们可以在草图中标上用来定位的平行线，这样，在给公众看的图中，移自画家个人的草稿的所有事物都会安排在合适的位置。不过，完成作品不仅需要辛勤工作，还要求动作迅速；且应避免倦怠感影响工作的进度，也要避免急于求成的心态影响作品质量。我们还需要时不时暂停劳累的工作以振奋精神；也不应像许多人做的

那样，多个任务同时进行：一幅画刚开始；一幅画刚勾完线，大体上尚未完成。一旦开始创作某幅作品，必须使每个细节都臻于完美。曾经有人向阿佩莱斯展示一幅画并说道："这是我刚刚才完成的作品。"阿佩莱斯回复道："你不用说我也知道，这是显而易见的；我惊讶的是你没有多画些这一类的画作。"[261]我见过一些画家、雕塑家、演说家和诗人——如果在我们的时代不得不称某些人为演说家或诗人——在开始工作时满腔热情，却在热情退散后不久就半途而废了，紧接着以三分钟热度投入一个新的工作；毫无疑问，对这类人我绝不苟同。实际上，所有那些希望自己作品得到认可和喜爱并获得成功的人，一定要先用较长时间对画作深思熟虑，之后再通过勤奋努力使作品臻于完美——确实，对于许多事情，勤奋本身和各项能力一样重要。不过同时，我们需要避免一个常见而无用的习惯，即因为一心追求（作品）完美无瑕，导致在一件作品上耗费很长时间才完成。正是基于上述原因，古代画家曾经批评普罗托格尼斯，因为他不知道怎样将双手从一幅作品上移开。[262]实际上，一名画家必须懂得掌握分寸，使付出的努力适合所描绘的事物，并与画家天赋的能力相协调。而在每一件事上追求超出个人能力或超出必要的投入，这是种坚忍不拔的天资，而不是勤奋。

62　　因此，画家必须采取适度的勤奋，且应该向朋友征询意见；最好在创作过程中让来自各处的人旁观，并听听所有人的看法。其实这样，画家的作品就会赢得很多人的喜爱。因此，画家不应该拒绝大众的批评和评判，此时还有可能收获建议。

据说阿佩莱斯曾经偷偷躲在画作后面，一是这样观众能更无拘无束地说话，二是他能亲耳听到观众对作品更诚恳的批评。[263]所以，我希望画家能更经常地询问并且听取所有人的看法，因为这不仅有助于完善特定的作品，也会为画家赢得观众的喜爱和尊重。[264] 人人都会觉得自己能对他人作品发表看法是一种荣幸。画家也完全不用担心恶意的诋毁和心存妒忌的苛责会削弱对作品的赞誉。实际上，一名画家的声望大众有目共睹，而一幅优秀的作品本身更是胜于雄辩。所以，他应该先聆听所有人的看法，再自己做出评估并修改。而在聆听所有人的看法之后，他应遵从来自更专业人士的建议。

（图 110）这些便是我目前想在关于绘画的书中讲述的（观**63**点）。如果这些对画家们有所助益，作为对我辛劳的嘉奖，我尤其希望：他们能将我的面容画入他们的 historiae [265]，以此告诉后人，他们对受到的教益心怀感激，或更理想的，告知后人我是一名研究艺术的学者。相反，如果我让他们感到失望，也希望他们不要指责我们胆敢尝试这一重大主题。如果我们的才能不足以获得值得赞扬的结果，希望读者能够理解，面对艰巨的任务，尝试挑战本身就值得被认可。将来或许有人能弥补我们的不足之处，对于这个意义非凡的主题，他们将给予画家们更多的帮助。那我会一再恳请他们——啊！如果将来真有这样的人！——带着热情和决心去完成这个任务，去亲身施展他们的才华并完善这门高贵的艺术。[266] 尽管如此，我们仍感到莫大的荣幸，能在此之前获得机会成为第一批为这门高雅艺术撰写

著作的人。诚然，如果我们没能为这份如此艰难的课题交出令读者觉得完美的答卷，人们更应该归咎于大自然而不是我们，因为事物都要遵循这一规律：世上所有艺术在其发端之时都是不完美的。实际上，没有什么在诞生的同时就达至完美。[267] 而那些愿意追随我们的人——若有人比我们更具热情与才华——可能会使绘画艺术臻于完满。[268]

全文完

附录1

塞西尔·格雷森对
《论绘画》研究的局限性

塞西尔·格雷森在 1968 至 1973 年之间整合了自己对《论绘画》的研究。在第一份出版物中，他分析了 3 种托斯卡纳方言的手抄本[269]；第二份出版物是英文和拉丁语对照的译本，拉丁语部分是他校勘过的拉丁语手抄本，分成 63 个段落[270]——笔者在本书中即采用了格雷森的分段；而在最后的第三份出版物中，他提供了方言与拉丁语对照的版本。[271]

在这些方言版的手抄本中，格雷森认为佛罗伦萨方言本最为可靠。他的"校注"包括对部分章节的系统化研究，以及审慎选择的一些确凿的相互矛盾的内容。[272]尽管博努奇和马莱对原稿也曾有抄录，但格雷森进一步完善了文本内容。

然而格雷森对拉丁语手抄本的批注并不算成功。[273]他只是列举了 20 多个手抄本，并只描述了其中一部分，且没有指出其中并不存在阿尔伯蒂的原稿，也没有发现亲笔修订的内容。不过，他把这些手抄本分为两组，一部分代表了阿尔伯蒂在 1435年左右所写的版本，其中不包含被错误解读的他写给曼图亚君

主的"献词";而另一部分的手抄本中是包含这一部分的。格雷森一一列举了不同版本拉丁语手抄本中存在的异文，但他没有像先前处理方言版手抄本时那样对章节进行有说明性的筛选。他只是逐字逐句地摘录原稿的词和词组，并没有解释为什么选择这一个而不是另一个，或为什么要插入一个小品词，或为什么删掉一个动词或名字。这些问题恰恰是至关重要的，印证了格雷森对《论绘画》的推论的不足之处。若更仔细地分析这些句法上的细节，就不仅能揭示出阿尔伯蒂选择特定表达方式的用意，还能说明作者认为哪一个版本相较早前的手抄本有所改进。

格雷森的"批注"存在的第二个问题在于，他并没有将方言版与拉丁语版做"真正"的比较。[274] 他只是将两者对照着呈现，并没有研究两个文本的不同之处。

格雷森曾在 1973 年自己发表的沉思录里写道："有一种假设，简单来说，是阿尔伯蒂最早用拉丁语草拟了一个读本（不包含献词），在此基础上，他又写了一个题献给布鲁内莱斯基的粗疏的方言版。晚些时候，他又为了献给贡扎加而重新修订了拉丁语版。按此推断，他应该没有再去修改方言版。存疑的是，之后又出现了与传统手抄本有较大不同的一个更晚的版本（这指的是巴塞尔印刷版），但也不能完全否定作者还写了另一个拉丁语版的假设。"[275] 格雷森继续写道："如果接受巴塞尔印刷版为定稿的拉丁语版无疑能较简单地解决本书拉丁语文本传承中存在的疑问，但是在此情况下问题依然存

在：在其他的拉丁语古抄本中作者做了某些最终的修订，但是并没有承续至巴塞尔版中。"[276]

这里的其他"最终的修订"，格雷森指的是五个拉丁语单词，"*ad alterum lineae caput perpendicularem*"，这些单词既没有出现在巴塞尔版中，也不存在于方言版里。正因为如此，格雷森认定可以将巴塞尔版排除考虑范围。[277]这五个单词的意思是"位于穿过一条线两个端点之一的垂直线上"，是阿尔伯蒂不断完善的解释的一部分，关于如何用最简单实用的方法绘制一个线性透视的示意图。[278]但是巴塞尔版中这一短句的缺失并不足以使格雷森得出前述结论。更有可能的是阿尔伯蒂不过是改进了他的想法，即如何更好地指导读者掌握他的新透视法。其实，巴塞尔版恰恰反映了阿尔伯蒂从未停止完善这方面的思考。

显然，格雷森没有考虑过先流传到纽伦堡的是另一个已修订的《论绘画》手抄本，然后才出现巴塞尔版的情况，而我的论证倾向于这个可能性。

最初的质疑

随着对《论绘画》文本研究的推进，越来越多的学者开始质疑格雷森对《论绘画》的论证，不只针对拉丁语版在时间上更早的论断，还涉及一些不寻常的对词语的选择，以及对短语的阐释。另外，一些学者包括西莫内利（Simonelli）、戈尔尼（Gorni）、阿里吉（Arrighi）[279]、威特科尔（Wittkower）和贝尔托利尼（Bertolini）都指出格雷森的论述有几处内容前后不一致。

在 1971 年的一篇论文中，玛丽亚·皮基奥·西莫内利（Maria Picchio Simonelli）虽认为方言版是阿尔伯蒂在拉丁语版之后为了指导画家而写的，但仍指出作者在将拉丁语翻译成方言时做出的一些删减与对文本的正确理解不相符。[280] 不过安东尼·格拉夫顿（Anthony Grafton）摒弃了西莫内利的评论，认为她是在挑衅。[281]

古列尔莫·戈尔尼（Guglielmo Gorni）在 1973 年发表了一篇对于格雷森《俗语文集》（*Opere Volgari*）的评论，其中写道："有人情愿相信，将《论绘画》翻译成托斯卡纳方言是'为了

方便不懂拉丁语的读者'的义举，但事实却相反，传承的方言版只有 3 种，而拉丁语版却至少有 19 种。所以，既然如此，矛盾之处就包括了术语和通俗化的词语的对立；无论如何，拉丁语版肯定是更受欢迎的载体，也有更多的读者。"[282]

一年后，吉诺·阿里吉注意到在方言版的第 19 段出现了 superbipartienti 这一术语；在格雷森校勘的拉丁语版中，这个词为 superbipartiens（3∶5）；而在巴塞尔版中这个词为 subsesquialterum（2∶3）。阿里吉认为，后者是表达阿尔伯蒂意图的正确形式，[283] 他还注意到，格雷森在确认巴塞尔版中对这个词的替换后却没有对此做出评注。[284]

鲁道夫·威特科尔（Rudolf Wittkower）在 1978 年指出了方言版《论绘画》第 14 段中的另一个类似的数学问题。他抄录的部分为："据说相似三角形相互之间边和角成比例，所以如果三角形一条边的长度是底边的两倍，而另一条边是底边的三倍……"威特科尔评论道："这样的三角形并不存在。"[285] 而在巴塞尔版中这一错误已被修正，毫无疑问是阿尔伯蒂本人改的。

露西娅·贝尔托利尼（Lucia Bertolini）较晚近的研究涉及将许多存在问题的方言段落与拉丁语段落对照做一个全面的语言学分析。她的证据清楚地表明了方言版在时间上更早，[286] 但可惜她并没有翻译引用的各式拉丁语术语。尽管如此，这一缺陷并不足以撼动她的基本论点；这只是强调了我们需要重新翻译巴塞尔印刷版和格雷森校勘的拉丁语手抄本，以供必要时进一步比较研究。

注　释

中译者导言

1　杜克大学艺术史教授约翰·斯潘塞在 1956 年即出版了其编译的 *Leon Battista Alberti on Painting*（New Haven: Yale University Press）；而牛津大学意大利语教授塞西尔·格雷森在 1968 至 1973 年之间整合了自己对《论绘画》的研究，其编译本在 1972 年出版（London: Phaidon），并多次再版。斯潘塞和格雷森均认为托斯卡纳方言版是最可靠的版本，见 Grayson, "The Text of Alberti's De Pictura ." *Italian Studies* 23（1968): 71–92，与 Grayson ed. L. B. Alberti De Pictura . In *Opere Volgari* , vol. III. Rome-Bari: Laterza, 1973，及 Leon Battista Alberti, *On Painting* [First appeared 1435–1436] Translated with Introduction and Notes by John R. Spencer（New Haven: Yale University Press. 1970）导言部分。而针对格雷森 1972 年的英译本，斯潘塞给出了不尽如人意的评价，其中就有对格雷森的"非艺术史"背景提出的些许质疑。见 John R. Spencer, Review: Alberti, De Pictura and De Statua by Cecil Grayson, *The Art Bulletin*, Vol. 55, No. 4 (Dec., 1973), p.628。

2　Rocco Sinisgalli , *Il nuovo De Pictura di Leon Battista Alberti* ：*The new De Pictura of Leon Battista Alberti*, Rome: Kappa（January 1, 2006）.

3　同上书，第 52 页。

4　Leonis Baptistae de Albertis, *De Pictura praestantissima*, Basileae, Anno MDXL (1540)，p.69. 巴塞尔印刷版有 1540 年两个印次的三个复本分别保存于三地，详见本书导论的第二小节最后一段及注释 46。

5　Alberti, Leon Battista. *On Painting*. [First appeared 1435–1436] Translated with

Introduction and Notes by John R. Spencer. New Haven: Yale University Press. 1970，p.25.

6　阿尔伯蒂在《论绘画》的第二卷和第三卷详细阐述了绘画的至高目标 historia 的方法和要求，而这个 historia 被后人演化成了后来的学院派、古典主义绘画以及"历史画"的基本要求和理论基础。在阿尔伯蒂的论述中，historia 代表了"画家的至高成就"，画家的天赋和修养显现于其中，阿尔伯蒂在前人的基础上重新阐释了 historia 之于艺术的含义。historia 这个拉丁语词汇很难用一句话概括，很难找到中文中对应的词汇，也没有一个明确的定义，但它概括了文艺复兴时期新的绘画理论，与 琴尼诺·琴尼尼（1370—1440）在 15 世纪初写就的《艺匠手册》（*Il libro dell'arte*）所概括的中世纪技法形成了鲜明的对比。historia 起初并不是指艺术中的某种类型或者方法，它有事件或者历史叙事的含义。拙文《历史与神学的象限——historia 与文艺复兴时期的"历史画"理论》中有所讨论，该文刊于《美术》2018 年 9 期。本书中的 historia 都保持原文。

7　见本书导论，第 23—24 页。

8　Peter Krüger, *Dürers Apokalypse* (Wiesbaden: Harrassowitz Verlag, 1996), pp. 89–90; H. Petz, "Urkundliche Nachrichten über den literaischen Nachlafs Regiomontans und B. Walters, 1478–1522," in *Mitteilungen des Vereins für Geschichte der atadt Nürnberg* (Nürnberg: Siebentes Heft, 1888), p. 254; Hans Rupprich, "Die kunsttheoretischen Schriften L. B. Alberts und ihre Nachwirkung bei Dürer," in *Sonderdruck aus Schweizer Beiträge zur Allgemeinen Geschichte*, Band 18/19 (Berlin: Deutscher Verein für Kunstwissenschaft, 1960/61), pp. 219–239.

9　见本书导论，第 30 页。

10　同上书，第 37 页。

11　Alberti, Leon Battista. *On Painting*. [First appeared 1435–1436] Translated with Introduction and Notes by John R. Spencer. New Haven: Yale University Press. 1970，pp.7-8.

12　Michael Baxandall, *Giotto and the Orators: Humanist Observers of Painting in Italy and the Discovery of Pictorial Composition 1350—1450*, London: Oxford University Press, 1971, p.126.

13　同上书，第 129 页。

14　John R. Spencer, "Ut Rhetorica Pictura: A Study in Quattrocento Theory of Painting", *Journal of the Warburg and Courtauld Institutes*, Vol. 20, No. 1/2 (Jan. –Jun.,1957), p. 26. 引文由笔者译成中文。

15　见本书第一卷，第 16 页。

16　见本书第一卷注释 73。

17　见本书第二卷，第 30 页。

18　同上书，第 36 页。

19　见本书第一卷，第 23 页。

20　Erwin Panofsky, *Perspective as Symbolic Form*, Christopher S. Wood (Trans.), New York: Zone Books, 1991，p27. 引文由笔者译成中文。

21　卡斯滕·哈里斯：《无限与视角》，张卜天译，长沙：湖南科学技术出版社，2014 年，第 77 页。

22　大英图书馆出于对 1540 年巴塞尔印刷版拉丁语《论绘画》的保护，禁止扫描，只能逐页拍摄。

英文版致谢

23　朱莉娅山谷建筑学院（Architectura Valle Giulia），隶属于罗马第一大学，是意大利最早、最有影响力的建筑学院，位于博尔盖塞公园西北，紧邻罗马国立现代美术馆，西尼斯加利先生在此任教 20 余年。——中译注

24　此研究成果厚达 700 页，由于一些插图的版权问题，并未正式出版，西尼斯加利教授自己印刷了 200 册。在罗马的多次会面中，西尼斯加利先生特地赠予译者一册。——中译注

导论

25　现存仅有三个方言文本的纸本古抄本。第一个在佛罗伦萨国家图书馆（National Library of Florence，国有收藏 [Fondo Nazionale] II. IV. 38, ff. 120r-136v；原马利亚贝基图书馆藏 [ex Magliabechiana] C1. XXI. 119；

斯特罗齐藏书［provenance Strozzi］，cod. 143）。这个古抄本开始于对开页 120r，第一句是 "L. B. Al. De Pictura Incipit Lege Feliciter Prologus"，结束于对开页 136v，最后一句是 "Finis. Laus Deo. Die XVII mensis iulii Mcccc36"。因此，在这个古抄本的对开页 120r 上，是献给布鲁内莱斯基的序言，其后是用托斯卡纳方言写的《论绘画》，对开页 136v 上包括日期 "1436 年 7 月 17 日"。第二个方言古抄本在维罗纳主教座堂图书馆（Capitolare Library, Codex CCLXXIII）。第三个方言古抄本在巴黎的国家图书馆（Bibliothèque Nationale，意大利古抄本 [Italian Codex]1692；16 世纪文稿）。

26 Pompilio Pozzetti, *Leo Baptista Alberti a Pompilio Pozzetti Cler....* (Florence, 1789). 章节 "Memorie e documenti per servire alla vita letteraria di Leon Battista Alberti"，第 31 页第 15 段，写道："在原来的纸本册页斯特罗齐藏古抄本（Codex Strozziano）143 中，托斯卡纳语的书稿是敬献给布鲁内莱斯基的。"

27 巴塞尔，瑞士文化名城，自文艺复兴时期以来就是人文主义及印刷出版中心。——中译注

28 巴塞尔初版包括一些其他拉丁语或方言手抄本中没有的修订。

29 塞西尔·格雷森（1920—1998），英国的意大利研究专家，长期担任牛津大学教授。其在 1972 年出版的《论绘画》英译本流传最广。——中译注

30 Cecil Grayson, *Leon Battista Alberti: On Painting and On Sculpture* (London: Phaidon, 1972); Cecil Grayson, trans. *On Painting: Leon Battista Alberti*, with an Introduction and Notes by Martin Kemp (London: Penguin Classics, 1991); J. L. Schefer, *Alberti, De la Peinture, De Pictura* (Paris: Macula Dédale, 1992); Oskar Bätschmann and Christoph Schäublin, *Leon Battista Albertin, das Standbild, die Malkunst, Grundlagen der Malerei* (Darmstadt: Wissenschaftliche Buchgesellechaft, 2000).

31 见 O. Besomi, "Un nuovo testimone del 'De Pictura' di Leon Battista Alberti," *Bibliothèque d' Humanisme et Renaissance*, 53, no. 2 (1991): 429—436。

32 格雷森（1973）列出的手抄本中只有 5 种（编号 F，FR，G，L，V2）及

巴塞尔版不包含给曼图亚君主的信（第 301—303 页）。

33　Girolamo Mancini, *Vita di Leon Battista Alberti* (Rome: Bardi, 1967; reprint of the 1882 edition), p. 388.

34　约翰内斯·雷格蒙塔努斯（Johannes Regiomontanus, 1436—1476），即约翰·穆勒（Johann Müller）文艺复兴时期的德国数学家、天文学家，对哥白尼"日心说"的发展有贡献。——中译注

35　贝萨里翁红衣主教（Cardinal Bessarion, 1407—1472）为君士坦丁堡牧首。

36　库萨的尼古拉（Nicholas Cusanus，1401—1464），德国文艺复兴人文主义先驱，哲学家、神学家及法学家。——中译注

37　雷格蒙塔努斯在另外两个场合也提到过阿尔伯蒂：1464 年写给乔瓦尼·比安基尼（Giovanni Bianchini）的信中，讨论太阳赤纬的计算问题时；1465 年写给施派尔的雅各布（Iacopo from Speyer）的另一封信。写给比安基尼的信（见 C. De Murr, *Memorabilia Bibliothecarum Publicarum Norimbergensium* [Norimbergae, 1786], I, p.148）中，雷格蒙塔努斯写道："我经常听弗洛伦廷·保罗（Florentine Paolo）和绅士巴蒂斯塔·阿尔伯蒂两人都说……"写给施派尔的雅各布的信中，他写道："巴蒂斯塔·阿尔伯蒂不断对我赞扬阁下的优秀品质。"雷格蒙塔努斯在信中使用"经常""不断"这样的词汇，说明他和阿尔伯蒂不是简单的认识，而是建立了相当的友谊。

38　Joannis Regiomontani, "Prospectus", *Joannis Regiomontani Opera Collectanea* (Osnabrück, Zeller Verlag, 1972).

39　伯恩哈德·瓦尔特（Bernhard Walther, 1430—1504），德国人文主义者、天文学家及商人，与雷格蒙塔努斯在纽伦堡合办了一个印刷厂，其房产后由丢勒买下，今天成为一座博物馆。——中译注

40　Walter L. Strauss, *The Painter's Manual* (New York: Abaris Books, 1977), p.25.

41　见 Peter Krüger, *Dürers Apokalypse* (Wiesbaden: Harrassowitz Verlag, 1996), pp. 89–90; H. Petz, "Urkundliche Nachrichten über den literarischen Nachlafs Regiomontans und B. Walters, 1478–1522," in *Mitteilungen des Vereins für Geschichte der atadt Nürnberg* (Nürnberg: Siebentes Heft, 1888), p. 254; Hans Rupprich, "Die kunsttheoretischen Schriften L. B. Alberts und ihre Nachwirkung

bei Dürer," in *Sonderdruck aus Schweizer Beiträge zur Allgemeinen Geschichte*, Band 18/19 (Berlin: Deutscher Verein für Kunstwissenschaft, 1960/61), pp. 219–239。

42　除了《论绘画》，托马斯·费纳托留斯（德语写作 Thomas Gerchauff）还编辑了 *Archimedis...Opera, quae quidem extant omnia etc.*（Basle, 1544），附有欧托基奥斯（Eutocius）的评论。

43　见 Rocco Sinisgalli, *Il nuovo De Pictura di Leon Battista Alberti: The New De Pictura of Leon Battista Alberti* (Rome: Kappa, 2006), pp. 536–540。

44　Bätschmann and Schäublin, 2000, p. 377.

45　汉斯·鲁普里希（Hans Rupprich, *Albrecth Dürers schriftlicher Nachlaß* [Berlin: Deutscher Verein für Kunstwissenschaft, 1966], vol. 2, p. 85）认为，这份手抄本是雷格蒙塔努斯抄自梵蒂冈图书馆（Vatican Library）所藏的《论绘画》手抄本中的一种，可能是 *Ottoboniensis* 1424 或 *Reginensis* 1549。在雷格蒙塔努斯旅居罗马期间，他肯定抄录了译自拉丁语的希腊文版阿基米德的著作；这份手抄本进入皮克海默的图书收藏，之后又转入弗纳托留斯手中（见 Marshall Clagett, *Archimedes in the Middle Age* [Philadelphia: American Philosophical Society, 1978], vol. 3, pt. 3, p. 322）。但对于《论绘画》的三卷小书，情况不一样。阿尔伯蒂与雷格蒙塔努斯是亲近的朋友，向作者索要作品更加容易。

46　罗马国家图书馆（National Library of Rome）收藏的复本在标题页上有以下文字："*De Pictura praestantissima, et nunquam satis laudata arte libri tres absolutissimi, Leonis Baptistae de Albertis viri in omni scientiarum genere, et praecipue mathematicarum disciplinarum doctissimi. Iam primum in lucem editi. Basileae. Anno MDXL Mense Augusto*"。正文的前面有一篇托马斯·弗纳托留斯写给雅各布·米利休斯的献词。威尼斯的马尔恰纳图书馆收藏的复本在标题页上有以下文字："*De Pictura praestantissima arte et nunquam satis laudata libri tres absolutissimi, Leonis Baptistae de Albertis viri in omni genere scientiarum praecipue Mathematicarum doctissimi. Iam primum in lucem editi. Basileae. Anno MDXL Mense Augusto*"。这个复本不包含弗纳托留斯的献词。

克拉坦德是一位 1519 年开始从业的独立印刷商，后来在 1536 年成为图书销售商。他于 1539—1540 年间过世，但他可能是与韦斯特海默合作的《论绘画》最初的出版者。这能解释两个印次之间的不同。克拉坦德的后人可能将其拥有的那部分印刷成品卖给了韦斯特海默，后者将这些克拉坦德未售完的副本的标题页进行了修改，目的是迎合市场的需要。

47 格雷森（1973，p. 390）认为，维罗纳（V）和巴黎（P）的手抄本可能是"仅存的保存品相差且多处不合理的版本，所以目前甚至很难判断它们的实际用途"。

48 Brute 为拉丁语离格形式，其拉丁语主格形式为 Brutus，宾格形式为 ad Brutum。——中译注

49 Marciana Library of Venice, Latin Codex XI, ex 3859, "De Brute" of Cicero, folio 67: "Die Veneris hora XX 3/4 quae fuit dies 26 Augusti 1435, complevi opus de Pictura Florentina. B[aptista]." 这被认为是阿尔伯蒂的一段笔迹。

50 见本书"献给菲利波·布鲁内莱斯基的序言"，在这里阿尔伯蒂也以拉丁名称 De Pictura 提到了方言版的文本。

51 见 Lucia Bertolini, "Come pubblicava l'Alberti: Ipotesi preliminari," in *Dialettologia, storia della lingua*, filologia (Florence: Edizioni del Galluzzo, 2004)。

52 建筑师皮波（Pippo architetto），即布鲁内莱斯基。

53 见本书"献给菲利波·布鲁内莱斯基的序言"。

54 安东尼·托马斯·格拉夫顿（Anthony Thomas Grafton, 1950—），美国历史学家，普林斯顿大学教授，主要研究欧洲早期现代史。——中译注

55 Anthony Grafton, *Leon Battista Alberti: Master Builder of the Italian Renaissance* (London: Penguin Press, 2001), p. 145.

56 Erwin Panofsky, *La vita e le opere di Albrecht Dürer* (Milan: Feltrinelli, 1967), pp. 324–327. 此书解释了什么是"规则结构"和"缩略结构"。这两种方法对应用透视法同样有效，但却有很大的差异，相互区别。

57 Giorgio Vasari, *Le Vite de' più eccellenti architetti, pittori, et scultori italiani da Cimabue insino a' tempi nostri* (Rome: New Compton Editori, 1991). 此书明确指出，布鲁内莱斯基成功地地 " 通过平面图和立面图以及交叉点来实现［透视］，这对绘画艺术来说确实是一件非常巧妙和有用的事情 "。

布鲁内莱斯基对于自己所有的作品，并无意留下文字记录，包括他用镜子实现的两幅画板和他被称为"合理结构"的方法。

58　博学的朱塞佩·马扎廷蒂（Giuseppe Mazzatinti, 1855—1906）是一位文献学家，他编纂了《法国图书馆意大利手抄本目录》（*Inventario dei Manoscritti italiani delle Biblioteche di Francia*, Rome：Presso i Principali Librai, 1886）。

59　贾马里亚·马祖凯利（Giammaria Mazzuchelli, 1707—1765）是一部伟大的未完成作品《意大利作家》（*Gli scrittori d'Italia*, 1753）的作者；博学的戏剧家希皮奥内·马费伊（Scipione Maffei, 1675—1755）拥有维罗纳主教座堂图书馆的方言手抄本。

60　温琴佐·福利尼（Vincenzo Follini, 1759—1836）是马利亚贝基图书馆的管理员，曾保存在那里的方言手抄本现藏于佛罗伦萨国家图书馆，即国有收藏 II. IV. 38; 见本书导论注释 25。

61　巴黎国立大学的 1692 号方言版手抄本对开页 1r 上用红色写着："一部分为三部分的论著开始了；它是由非常博学的绅士'巴蒂斯塔·阿尔伯蒂'（Batista degli Alberti）所著的；它是用拉丁语所写，并由 [阿尔伯蒂] 自己翻译成方言，为了使对艺术了解不多的人或那些被对艺术的喜好或热爱所感染的人更加方便。"还有两处红色的注解。(1) 对开页 11r，"第一部分结束。第二部分开始。这被称为绘画"；（2）对开页 17v 上，"第二部分结束。第三部分开始。"

62　Mazzatinti, 1886, part 1, vol. I, p. 255.

63　G. Mazzucchelli, *Gli scrittori d'Italia cioè Notizie storiche, e critiche intorno alle Vite, e agli scritti dei letterati italiani* (Brescia, 1753), p. 314.

64　维罗纳主教座堂图书馆的手抄本有 169 页编号。对开页 144r—169r 是用方言写的《论绘画》。在最后一个对开页上，我们可以找到引用的马费伊的句子。

65　Mazzucchelli, 1753 , p. 314. 此处提到此古抄本是希皮奥内·马费伊的财产，但他没有提到这段文字，它是由 Paul-Henri Michel 记录的（ *Le Traité de la Peinture de Léon-Baptiste Alberti. Version Latine et Version Vulgaire* , in *Revue des Études Italiennes* , Nouvelle Série, Tomo VIII [Paris, 1961], pp.

80–91)。

66 Mazzucchelli, 1753, p. 314.

67 佛罗伦萨国家图书馆中的抄本是由温琴佐·福利尼在 19 世纪组编的，肯定是在 1831—1836 年之间，即他被任命为佛罗伦萨国家图书馆馆长和他在办公室去世之间的时间。

68 菲拉雷特可能指的是《论绘画》，尽管利利亚娜·格拉西（Liliana Grassi）在 *Trattato di architettura*（Anna Maria Finoli and Liliana Grassi edited，Milan: Il Polifilo,1972. pp. 9–11）中指出，此句也有可能是指《论建筑》（*De Re Aedificatoria*）或《绘画原理》（*Elements of Painting*）。

69 Ludovico Domenichi, trans., *La Pittura di Leon Battista Alberti* (Venice, 1547).

70 Vasari, 1991, p. 390.

71 Cosimo Bartoli, trans. *Della Pittura*, in *Opuscoli morali di L. B. Alberti* (Venice, 1568).

72 Raffaele Trichet du Fresne, *Vita di Leon Battista Alberti* (Paris, 1651).

73 Pozzetti, 1789, paragraph 15, p. 31.

74 特奥多雷·加沙（Theodore Gaza，约 1398—1475），拜占庭人文主义者，作家，希腊作家的翻译者。

75 引自阿尔伯蒂在《绘画原理》中写给特奥多雷·加沙的献词，手抄本 CCLXXIII，维罗纳主教座堂图书馆，对开页 132r。

76 Anicio Bonucci, *Opere Volgari*, Tome IV, preface, p. 7 (Florence: Tipografia Galileiana, 1847).

77 胡贝特·雅尼切克（Hubert Janitschek，1846—1893），奥地利艺术史家，曾做过阿比·瓦尔堡（Aby Warburg）的老师。——中译注

78 H. Janitschek, *Leon Battista Alberti's Kleinere Kunsttheoretische Schriften …* (Wien: Braümuller, 1877), pp. III-VII.

79 G. Mancini, *Vita di Leon Battista Alberti* (Rome: Bardi, 1967), pp. 131-132.

80 Luigi Mallè, ed., *Leon Battista Alberti Della Pittura* (Florence: Sansoni, 1950), pp. 117–118.

81 Mallè, 1950, p.119. 对于博努奇的机会主义，与马莱所写的不同，博努奇

并没有声称是自己发现了佛罗伦萨手抄本。

82 Anna Maria Brizio, "Review of Mallè's Text," in *Giornale Storico della letteratura italiana* (Torino: Loescher, 1952), pp. 79–81.

83 Cecil Grayson, "Studi su Leon Battista Alberti," in *Rinascimento*, a. 4, 1 (1953)。20 年后，格雷森似乎在"我创作"和"我翻译"之间有一些疑问，他说："不清楚这个 feci 是否应该理解为'我创作'或'我翻译'。"（Grayson, 1973, p. 305）

84 Grayson, 1973, p. 305.

85 Grayson, 1972, p. 35.

献给菲利波·布鲁内莱斯基的序言

1 这篇序言收录于佛罗伦萨的方言手抄本中；置于方言版正文之前，在第一张对开页上，开始的一句是："De pictura incipit. Lege feliciter. Prologus. Io solea."

2 多纳托（Donato），即文艺复兴早期佛罗伦萨著名雕塑家多纳泰罗（Donatello, 1386—1466，原名 Donato di Niccolò di Betto Bardi）。——中译注

3 南乔（Nencio）即洛伦佐·吉贝尔蒂（Lorenzo Ghiberti, 1378—1455），文艺复兴早期佛罗伦萨著名雕塑家，南乔是洛伦佐的昵称，阿尔伯蒂如此称呼这些艺术家是表示与他们非常亲近。——中译注

4 即卢卡·德拉·罗比亚（Luca Della Robbia，约 1400—1482），文艺复兴早期佛罗伦萨雕塑家，以彩釉粗陶塑像著称。——中译注

5 马萨乔（Masaccio，1401—1428），文艺复兴时期绘画的奠基人之一，15 世纪最伟大的意大利画家，是最早使用线性焦点透视法的画家之一。——中译注

6 皮波（Pippo）即菲利波·布鲁内莱斯基的昵称。——中译注

7 此句中意大利语的动词 feci 的意思是"我曾撰写"，并未暗示"我曾翻译"的意思，因此马莱（1950, p. 118）提出的"我曾翻译"的阐释不正确，而格雷森（1973, p. 305）却采纳了马莱的意见。

8 布鲁内莱斯基可能曾经认真研读过《论绘画》，而阿尔伯蒂也采纳了他的修改意见。

致至上英明的曼图亚君主乔瓦尼·弗朗切斯科的信

9　乔瓦尼·弗朗切斯科·贡扎加（1395—1444），曼图亚侯爵弗朗切斯科的
　　儿子，其爵位由皇帝西吉斯蒙德（Sigismund）于 1432 年授予。

10　Grayson correction: translation; *ingenuis artibus* should be "noble arts" instead
　　of "liberal arts". [*]

11　Grayson correction: omits words; *deferri iussi*, which means "to have⋯
　　brought".

12　Grayson correction: translation; *si qua est* should be "if I have one" instead of
　　"all my qualities best".

13　Grayson correction: translation; "a devoted member among your servants"
　　should be "your most devoted, among your family members".

第一卷　基本原理

14　Grayson correction: adds words; "to the best of our ability," lacking in the
　　Latin text.

15　Grayson correction: translation; "in cruder terms" should be "through good
　　common sense." 见 Cicero, *De Amicitia*, 19, 及 Horace, *Sermones*, 2, 2, 3。

16　Grayson correction: translation; "treated by anyone else" should be "and
　　treated by nobody else, ⋯ , by means of written documents."

17　在欧几里得《几何原本》（以下简称《原本》）第一卷中，线的定义紧接
　　着点的定义："线是没有宽的长。"

18　表面是一个物体的极端部分的概念符合《原本》第十一卷定义 2："体
　　之端是面。"以及《原本》第一卷定义 5："面是只有长和宽的东西。"

19　阿尔伯蒂首次介绍了绘画几何学中面的属性，这些属性可以分为两类：
　　永久的和可变的。

[*]　本书英文版中针对格雷森英译本的文字错漏所做的注释原样录出，不再翻译。

20　Grayson correction: omits words; *minime*, which means "in any way," and *prorsus*, which means "completely."

21　Grayson correction: translation; "horizon" should be "limit."

22　Grayson correction: translation; "of one line as in a circle" should be "in the manner of a single circular line."

23　《原本》第一卷定义 15 是："圆是由一条线所围成的平面形，其内有一点与这条线上的点连接成的所有线段都相等。"请注意欧氏圆的定义中存在的"由一条线所围成的平面形"的概念。

24　《原本》第一卷定义 16 是："且这个点叫作圆心。"

25　阿尔伯蒂在此说明的定义与《原本》第一卷定义 17 一致："圆的直径是任意一条过圆心做出且沿两个方向被圆周截得的直线，且该直线把圆二等分。"

26　阿尔伯蒂给圆的直径取名为最中心线，因为它经过圆心。

27　通过这一段阿尔伯蒂介绍了直线图形，反映了《原本》第一卷定义 19 的内容："直线形是由直线围成的形，三边形是由三条直线围成的形，四边形是由四条直线围成的形，多边形是由四条以上直线围成的形。"

28　《原本》第一卷定义 8："平面角是一个平面上两条线之间的倾斜，它们相交且不在一条直线上。"

29　《原本》第一卷定义 10："当一条直线与另一条直线交成的邻角彼此相等时，这些等角中的每一个都是直角，且称这条直线垂直于另一条直线。"

30　《原本》第一卷公设 4："所有直角都彼此相等。"

31　《原本》第一卷定义 11："钝角是大于直角的角。"

32　《原本》第一卷定义 12："锐角是小于直角的角。"

33　此处拉丁语原文为dorsum，在《拉丁语英语对译词典》（D. P. Simpson, *Cassell's New Latin Dictionary*, New York: Funk & Wagnalls, 1959）中的解释是 back。阿尔伯蒂在全书中使用了多次，西尼斯加利先生将之英译为 dorsal extension，根据常识可以理解成类似表皮、外壳的性状，中文翻译为"延展的外面"。——中译注

34　"一个面的整个延展的外面"这个术语所指涉的，类似"手的延展的外面"指的是手的上半部分，而同一只手的相反部分被称为"手掌"或"手

心"。因此，与"延展的外面"相对的，是"对面"部分，或"反面"。"延展的外面""外皮"（peel）、"表皮"（skin）这些新术语符合"良好的常识"，也符合作者在开头提到的那些自然原则。

35　Grayson correction: translation; "as a circular body, round in every way" should be "as the round body that can rotate, in every aspect."

36　Grayson correction: translation; "the last outer layer" should be "the most remote skin."

37　Grayson correction: omits word; *pyramidumve*, which means "or pyramids." 增加的 pyramidumve，存在于巴塞尔版原文中，由此人们看到阿尔伯蒂也考虑了其他表面，确切地说，是锥体的表面，它可以有圆形的基座（圆形锥体 [pyramis rotunda] 或圆锥体），也可以有多边形的基座，后者是多棱锥体（pyramids）。关于中世纪几何学中这种图形的存在，见 Clagett, 1978，p. 541。阿尔布雷希特·丢勒在他的《量度四书》（*Institutionum Geometricarum Libri Quatuor*，1532）一书中也使用了这个来自中世纪光学的术语，他在书中称锥体（pyramides）为 " 圆锥体 "，并由此得到了他著名的圆锥曲线。见本书图 15。

38　Grayson correction: translation; "conformation of bodies" should be "the dorsal conformation." 外面（dorso）是关于面的几何知识中具有重要意义的自然特质。有种力量能够把面一分为二。延展的外面使人既能意识到所见的面，又能意识到相反的面。例如，一页纸可以是一个正面（recto），也可以是一个反面（verso）。这些说明是阴影理论的基本内容，阿尔伯蒂在这里引入了相反的面，以表明如果一个平面的面被照亮，另一个相反的面一定是绝对的阴影（见本书第二卷第 46 段）。

39　论及视觉问题的古代哲学家有柏拉图、亚里士多德、欧几里得和托勒密。在阿拉伯人中，有金迪（Alkindi）和海桑（Alhazen）；中世纪的基督教光学家，有格罗斯泰特（Grosseteste）、佩卡姆（Peckam）和维特洛（Witelo）。见 V. Ronchi, *Storia della luce* (Rome-Bari: Laterza, 1983）。

40　第 7 段中再次出现了射线的概念及此观点。

41　古人用了很长时间探究，光线是从物体向眼睛发出（进入说，intromission theory），还是从眼睛向物体发出（发出说，expulsion theory）。柏拉

图、亚里士多德和欧几里得都同意第二种理论。海桑证明了光线会伤害眼睛，有时会迫使我们闭上眼睛。

42　对画家来说，光线是朝向物体还是来自物体并不重要，重要的是光线存在。

43　Grayson correction: translation; "tightly" should be "as straight as."

44　在意大利文版（1975）第 xxxiii 页，格雷森写道："在 [阿尔伯蒂] 计划的拉丁语本中……显然，阿尔伯蒂坚持海桑的理论"。这不是一个接受进入说或发出说的问题。阿尔伯蒂用这两个理论中的一个或另一个来说明有关新绘画理论的几何原则。

45　Grayson correction: translation; "all their dimensions" should be "the entire distances."

46　Grayson correction: translation; "on all sides" should be "on one side and on the other"; Grayson correction: omits words; *circa se*, which means "around itself".

47　Grayson correction: omits words; *quodam instrumento*, which means "by means of a certain instrument."

48　Grayson correction: translation; "in some way opposed to one another" should be "that one considers to be joined together."

49　视觉三角形的理论隐含在欧几里得的《光学》（*Optica*）中。

50　Grayson correction: translation; "therefore, are open" should be "are therefore known."

51　Grayson correction: translation; "the third is the one which lies within the eye" should be "The third one, instead, is of course the main angle."

52　这种争论多见于阿拉伯作家，尤其是海桑。见 A. I. Sabra, *The Optics of Ibn Al-Haytham* , Books I–III, *On Direct Vision* , translated with Introduction and Commentary (London: Warburg Institute, 1989), 另见 G. Federici Vescovini, *Studi sulla prospettiva medievale* (Turin: Univesità di Torino,1965). 该参考文献的重要内容是关于眼睛的反射特性，指出眼睛的表面类似于活动的镜子。关于这个具体问题的论述，见 Robert Grosseteste, *De Iride seu De Iride et Speculo* , 和 Egidio Guidubaldi, ed., *Dal "De Luce" di R.*

Grosseteste (Florence, 1978）。

53　欧几里得《光学》定义 4："在大角度下看到的东西显得更大，在小角度下看到的东西显得更小，在等角度下看到的东西显得相等。"

54　从欧几里得《光学》定义 4 中，可以推断出，在很远的距离上，一条度量线可以被缩减为一点；但在同一部著作的定理 3 中，很明显，对所有可见的事物来说，存在着一个很大的距离，从这个距离看去，一切都不再可见。

55　见欧几里得《光学》定理 24："眼睛接近球体，看到的部分会变小，但人似乎会看到它变大。"

56　Grayson correction: omits word; *ilico*, which means "immediately."

57　这里出现的拉丁语词 familiares，意思是 " 朋友 "。

58　此处阿尔伯蒂的第二条规律指的是欧几里得《光学》定义 4；见本书第一卷注释 53。

59　Grayson correction: translation; "like teeth" should be "like a cage."

60　Grayson correction: omits words; (1) *toto tractu*, which means "for the whole track"；(2) *eodem loco*, which means "at the same point."

61　Grayson correction: translation; "on all sides" should be "from one part and from the other part."

62　Grayson correction: omits word; *plane*, which means "even"; and adds words; "in their midst," lacking in the Latin text.

63　Grayson correction: omits word; *illico*, which means "immediately."

64　Grayson correction: translation; "body" should be "surface."

65　Grayson correction: translation; "a different light" should be "a light source opposite"; and omits word; *illic*, which means "in that place."

66　Grayson correction: translation; "here and there" should be "in the appropriate places."

67　Grayson correction: omits word; *ipso*, which means "alone."

68　谈到光和色的哲学家是柏拉图和亚里士多德。

69　Grayson correction: omits words; *obscurescendo sensim*, which means "darkening little by little."

70　Grayson correction: translation; "another" should be "only one"; and adds words: (1) "a pair of others," lacking in the Latin text; (2) "though," lacking in the Latin text; (3) "of each pair," lacking in the Latin text.

71　柏拉图在《蒂迈欧篇》(*Timaeus*)中为四种元素各做了一个实体对应，所以红色对应火，由四面体形成；浅蓝色或蓝色对应空气，由八面体形成；绿色对应水，由二十面体形成；灰色对应土，由立方体形成。亚里士多德提出的第五种元素是以太，由十二面体形成。见本书图 36。

72　Grayson correction: translation; "So, there are four kinds of colours" should be "The kinds of those four colors consist, therefore."

73　阿尔伯蒂所说的构成了所有文艺复兴时期画家的一个关键认识。天空最终不再是平坦、黑暗和单调的：它开始逐渐呈现出自身自然的颜色。佛兰德斯的林堡兄弟和凡·艾克第一次观察到了这一现象，经过阿尔伯蒂的论述，它也在皮耶罗·德拉·弗朗切斯卡、曼坦尼亚、安杰利科修士（Beato Angelico）、佩鲁吉诺（Perugino）、墨西拿的安托内洛（Antonello of Messina）、乔凡尼·贝利尼（Giovanni Bellini），尤其是在列奥纳多·达·芬奇的画作中得到表现。

74　Grayson correction: omits words; (1) *pulchre*, which means "excellently"; (2) *qua*, which means "where"; (3) *ipse*, which means "by itself"; and translation; "on colour" should be "because a color."

75　Grayson correction: translation; (1) "the clarity" should be "the luminosity"; (2) "the colour becomes clear and brighter" should be "the luminosity and the whiteness of a color cease, while, …, they shine and become more radiant."

76　Grayson correction: translation; "one or other" should be "some."

77　Grayson correction: translation; "exactly" should be "if nothing else." 阿尔伯蒂展示了一个描述天体产生阴影的案例，格雷森则强调了太阳产生的阴影与物体"完全"相等的概念。格雷森在插图 3 的图说中重复了这一点（1991，第 47 页）："(i) 来自太阳和恒星的平行光线产生的影子与物体大小相等。"因此，格雷森归纳说，平行光线的光源会产生一个与原度量线相等的影子，而这种情况只发生在一种特殊情况下。见本书图 43。

78　Grayson correction: omits words; *radij solis*, which means "the rays of the

sun."

79　Grayson correction: omits word; *omnis*, which means "every."

80　Grayson correction: omits words; *ad pingendum*, which means "for the purpose of painting."

81　Grayson correction: omits word; *admodum*, which means "fully."

82　Grayson correction: translation; "they are doing" should be "they would desire."

83　Grayson correction: translation; "so transparent and like glass" should be "completely of glass or transparent."

84　Grayson correction: differences in Latin of Basel edition; (1) *veris visendis corporibus* means "having to observe real bodies"; (2) *suis locis constitutis* means "once [that we have] established the respective positions"; (3) *eminus* means "at a distance."

85　Grayson correction: translation; "by the light of nature" should be "guided by Nature."

86　Grayson correction: differences in Latin of Basel edition; lacks (1) *et varias*, which means "and different"; (2) *pyramidesque*, which means "and pyramids."

87　Grayson correction: translation; "his visual pyramid to be cut at some point" should be "this visual pyramid be cut somewhere"; and omits words; (1) *istic*, which means "here"; (2) *quales ... tales*, which means "exactly like."

88　Grayson correction: translation; "in the painting arise" should be "produce painting."

89　Grayson correction: translation; "stand perpendicularly" should be "lean upon a side."

90　Grayson correction: differences in Latin of Basel edition; lacks *lateribus*, which means "because of the sides." 面可以是伸展的，也可以是倾斜的：最后这些面既包括垂直的面，即普通的墙壁或房屋的立面，也包括倾斜的面，如屋顶的坡度或金字塔的面（比较本书第二卷第 33 段），因为垂直和倾斜的表面都靠在一条边上。见本书图 47。

91 Grayson correction: adds a word; "similar," lacking in the Latin text.

92 Grayson correction: omits words; *ad cubitum*, which means "in relation to the cubit." 考虑到阿尔伯蒂用这一术语引入了将比例落实的度量单位，显然 ad cubitum 这一习语是一个增补。指（digitus，拇指宽度）是古罗马的第一个度量单位（这一组单位都对应成年男性身体部位），而 1 掌（palmus，手掌宽度，不含拇指）等于 4 指，1 头（caput，阿尔伯蒂在应用中指头顶至颈部下缘长度）等于 12 指，1 足（pes，脚尖至脚跟长度）等于 16 指，1 肘（cubitus，本指手腕至手肘长度，但阿尔伯蒂在应用中指膝盖下缘至脚底长度）等于 24 指，1 人（homo，头顶至脚底长度）等于 96 指。如果 1 人相当于 1/1，则 1 肘相当于 1/4，1 足相当于 1/6，1 头相当于 1/8，1 掌相当于 1/24，1 指相当于 1/96。见本书图 52。

93 伊万德（Evander）是帕兰特乌姆（Pallanteum）的创建者，帕兰特乌姆是罗慕路斯（Romulus）建立罗马之前在帕拉廷山（Palatine）上崛起的村庄。当大力神赫拉克勒斯（Hercules）去帕兰特乌姆时，伊万德在那里欢迎他。

94 奥卢斯·格利乌斯（Aulus Gellius）:《阿提卡之夜》(*Noctes Atticae*)，I，1—3。

95 首先，人们考虑到伊万德的情况，虽然其体型小，但他与赫拉克勒斯成比例；随后，人们研究了赫拉克勒斯与巨人安泰俄斯（Antaeus）在体型上同样成比例的情况。

96 Grayson correction: differences in Latin of Basel edition; (1) *Ut enim* means "when, in fact"; (2) *pari ... dimensione* means "equal dimensioning."

97 Grayson correction: figures (1991, p. 50); "similar angles" should be "equal angles." 见本书图 54。

98 Grayson correction: Basel Edition, translation; "are the angles and the rays" should be "besides the lines, are the rays themselves as well."

99 Grayson correction: translation; "which in proportional quantities will be equal, and in non-proportional quantities unequal" should be "which in proportional quantities of a painting to be evaluated according to a number, will certainly be comparable to the real ones, whereas in the nonproportional ones they will not be comparable to them."

100 Grayson correction: translation; (1) "for any one" should be "A quantity ⋯ between two"; (2) "more or less rays" should be "longer or shorter rays."

101 Grayson correction: translation; "equal" should be "proportional."

102 Grayson correction: translation; "to pursue all the mathematicians' rules" should be "to obtain everything from the method of the mathematicians." 这段话构成了阿尔伯蒂将要讲述的"优越的方法"的前提，这种方法将被称为"缩略结构"，以区别于布鲁内莱斯基的"规则结构"。事实上，画家不能像在"规则结构"中那样，通过琢磨三角形和视锥体的构造来获得他的透视，但由于画家直接在画板上或墙上操作，他将在此后的段落中学习一种不同的方法，一种真正的绘画方法，这将为他确定绘画平面的边缘提供便利。

103 需考虑，在度量线与切面非等距的情况下，肯定有一条从眼睛发出的视觉射线是与这类度量线等距离的。其中涉及一个基本原则，即距离定理，它是透视中用直线构造图像的基础。格雷森在他的图7的图说中写道："ⅱ）GH，IJ，KL 与一些视觉射线等距离（即平行）。GH 与射线 T 平行。IJ 与射线 R 平行。KL 与射线 S 平行。GH、IJ、KL 在截面 PP 上据的空间与它们跟相交的射线所成的角度相关。"（1991，52）而距离定理则要求必须在截面（即绘画平面）以外的同一条直线上找到这些度量线。见本书图62。

104 Grayson correction: translation; "half their size" should be "smaller than half-size."

105 "偶然性"对应的拉丁语是 accidentia。亚里士多德《论题篇》第八卷（*Topicorum Libri VIII*, I, 5, 102b）在定义 accidens 的时候阐释过这一术语：可以属于或不属于同一单一物体。因此，这是仅偶然地产生或获得的某种特点——通常我们不能称一个事物或物体"大、小、长、短，等等"，如果我们使用这些形容词，这意味着我们正将其尺寸与另一具有常见尺寸的物体相比较。

106 维吉尔（前70—前19），即 Publius Vergilius Maro，一般称为 Virgil，古罗马帝国奥古斯都时代的伟大诗人。——中译注

107 埃涅阿斯（Aeneas），古代希腊罗马神话中的著名英雄，特洛伊战争中

赫克托耳的主将，在特洛伊被希腊联军攻陷后，逃到了亚平宁半岛，成为古罗马人的祖先。——中译注

108 欧律阿罗斯（Euryalus），阿尔戈英雄之一，参加过攻打忒拜城，狄奥墨得斯的追随者和特洛伊战争的参加者。——中译注

109 伽倪墨德斯（Ganymede），希腊神话中的特洛伊王子，宙斯化作神鹰将他掳走。——中译注

110 Grayson correction: differences in Latin of Basel edition; translation; "by the gods" should be "by a god."

111 普罗泰戈拉（Protagoras，约前 484/481—约前 411），古希腊智者。关于普罗泰戈拉最直接的记述来自柏拉图的《泰阿泰德篇》（Theaetetus），其中苏格拉底在谈到知识的时候，引了普罗泰戈拉的主张 "人是万物的尺度"。

112 蒂曼提斯（Timanthes），公元前 5 世纪古希腊画家，与帕拉修斯（Parrhasius）和宙克西斯（Zeuxis）同时代并相互竞争，相关记载见普林尼的著述（Pliny，XXXV，72—74）。

普林尼指盖乌斯·普林尼·塞昆德斯（拉丁语名 Gaius Plinius Secundus，23/24—79），世称老普林尼（与其养子小普林尼相区别），为古罗马百科全书式的作家，著有《自然史》（也译为《博物志》）一书，汇集了当时罗马世界已掌握的大量知识，是一部流传至今的百科全书式的巨著。阿尔伯蒂在《论绘画》中提到的古代画家的事迹大部分引自《自然史》中老普林尼对绘画、雕塑和建筑的记载。——中译注

113 satyr, 古希腊神话中半人半羊的森林之神。

114 Grayson correction: omits word; "almost."

115 Grayson correction: translation; "rectangle" should be "quadrangle ⋯ with right angles."

116 Grayson correction: translation; "a point" should be "only one point." 列奥纳多·达·芬奇绘画时使用单眼的 "中心视点"（Manuscript A, Institut de France, folio 36 b; J. P. Richter, ed., *The Notebooks of Leonardo da Vinci* [New York: Dover, 1970], p.55）。不仅达·芬奇，丢勒也直接在纸上再现过这样的单眼。见本书图 67。

117 Grayson correction: differences in Latin of Basel edition; *superbipartiens* should be *subsesquialter*, i.e., "contained one and a half times." 见本书附录 2 注释 283。巴塞尔版中，这个词为 subsesquialterum（拉丁语中性形容词），而 subsesquialter 是同义的拉丁语阳性形容词；其反义词为 sesquialter，意为"含 1.5 倍"或"3∶2"。古罗马建筑师维特鲁威（Vitruvius）曾在《建筑十书》（第三卷第一节）中记录，数学家认为数字 6 是完美的，因为它可以用和谐的方式分割：1 是 6 的 1/6，2 是其 1/3，3 是其 1/2，4 是其 2/3，5 是其 5/6，6 则是完全数。维特鲁威还写道：如果增加其 1/6 就得到 7，增加其 1/3 得到 8；9 被称为 sesquialter，因为 6 增加其 1/2 就得到 9，而增加 6 的 2/3 就得到 10。而亚里士多德（《论感觉与可感对象》[*De sensu et sensate*, VI, 439b, 27]）与圣托马斯·阿奎那（在对前书的评述中），在论述半透明、关于颜色的理论及颜色的组合时，也曾提到 sesquialtera（形容词形式）这个比例。列奥纳多·达·芬奇也在《大西洋古抄本》（*Codex Atlanticus*）的对开页 318（2000 年 Giunti Editori 出版的三卷本第一卷，第 544 页）上使用过术语 sesquialtera。

118 Grayson correction: translation; "surface" should include "small."

119 Grayson correction: differences in Latin of Basel edition; translation; "Then I place a point above this line, directly over one end of it, at the same height as the centric point is from the base line of the rectangle" should be "Hence, I place a single point above, in respect to this line, as far up as the centric point in the [rectangular] quadrangle is distant from the subdivided baseline." 见本书附录 1 注释 278。

120 Grayson correction: translation; "rectangle" should be "squaring."

121 Grayson correction: omits word; *forte*, which means "perhaps"; and translation; "of those in front" should be "of those [men] who precede [them]."

122 Grayson correction: translation; "at first acquaintance, will probably never grasp it however hard he tries" should be "he who will have failed to understand immediately will sometimes with difficulty learn the same things, with a certain or great effort."

第二卷　图画

123　普鲁塔克：《希腊罗马名人传·亚历山大》，LXXIV，4。
　　　普鲁塔克（Plutarch，45—120），古罗马帝国时代的希腊哲学家、作家、传记作者，著有《希腊罗马名人传》。——中译注

124　阿格西劳斯，即历史上的斯巴达王阿格西劳斯二世（Agesilaus II），公元前 398 年到公元前 360 年在位，矮小且跛足，在普鲁塔克和历史学家色诺芬（Xenophon）的笔下都有描述。——中译注

125　普鲁塔克：《希腊罗马名人传·阿格西劳斯》II，2。

126　菲狄亚斯（Phidias，约前 490—前 430），古希腊著名雕塑家、建筑设计师，其作品包括宙斯巨像和帕特农神庙的雅典娜巨像。——中译注

127　拉丁语原文为 Iouem，指古罗马神话中神王朱庇特，英译本译为 Jupiter，而根据语境和习惯称法，此处译为古希腊神话中神王的称法"宙斯"（Zeus）。——中译注

128　昆体良：《演说术原理》（*Institutionis oratoriae libri*），12，10，9。
　　　昆体良（Marcus Fabius Quintilianus，35—100），古罗马律师、修辞学家、教育家，著有《演说术原理》。——中译注

129　普拉克西特列斯（Praxiteles），雅典雕塑家，生活在公元前 4 世纪上半叶。

130　Grayson correction: translation; "for money" should be "at a price." 宙克西斯（Zeuxis），生活于公元前 5 世纪后半叶的希腊画家。

131　Grayson correction: translation; (1) "living things" should be "living beings"; (2) "like a god" should be "a second god."

132　那喀索斯（Narcissus）是一位美貌非凡的年轻人，他爱上了自己在溪水中的倒影，狂热的爱恋使他相思成疾而死。他的身体化作同名的花朵。（奥维德：《变形记》，3，339，及之后）。

133　普林尼：《自然史》，XXXV，15—16。

134　普林尼：《自然史》，XXXV，15。

135　马塞拉斯（Marcus Claudius Marcellus，前 268—前 208），古罗马共和国时期政治家、军事将领，曾四次当选执政官，被称为"罗马之

剑"。——中译注

136 普鲁塔克：《希腊罗马名人传·马塞拉斯》，XX。

137 科林斯地峡的欧弗拉诺尔（Euphranor, the Isthmian），公元前 4 世纪中叶古希腊艺术家，据传同时精通绘画和雕塑。——中译注

138 安提柯（Antigonus），亚历山大大帝部将，大帝去世后统治帝国的一部分，世称安提柯一世，据传他只有一只眼睛。——中译注

139 第欧根尼·拉尔修：《名哲言行录》，V，75—83。

140 普林尼：《自然史》，XXXV，17、18。

141 赫尔墨斯·特里斯墨吉斯特斯（Hermes Trismegistus），即"三倍伟大的赫尔墨斯"，是罗马统治的希腊化埃及多文化神祇的混合体，据传写作了一系列哲学、宗教、天文和占星术的文献，在文艺复兴时期影响较大，当时被认为是摩西的同时代人，但有学者认为这些文本不会早于公元 2、3 世纪，实际上应该是古罗马帝国时期的人假托古代神祇之口写作的文献。——中译注

142 Grayson correction: translation; "ancient" should be "very ancient."

143 阿斯克勒庇俄斯（Asclepius），古希腊神话中的英雄和医学之神，太阳神阿波罗的儿子。——中译注

144 底比斯的阿里斯蒂德斯（Aristides the Theban），公元前 4 世纪古希腊画家，底比斯（一译忒拜）城邦人，以其作品强烈的表现力著称。——中译注

145 普林尼：《自然史》，XXXV，100。

146 奥卢斯·格利乌斯：《阿提卡之夜》，XV，31；普林尼：《自然史》，XXXV，104、105。

147 普林尼：《自然史》，XXXV，19。

148 普林尼：《自然史》，XXXV，20。

149 普林尼：《自然史》，XXXV，19。

150 普林尼：《自然史》，XXXV，137 及 XXXVI，32；第欧根尼·拉尔修：《名哲言行录》，III，4—5。

亚历山大·塞维鲁（Alexander Severus，208—235），古罗马帝国塞维鲁王朝最后一任皇帝，在公元 235 年被军队刺杀，标志着"三世纪危

机”的开始。——中译注

151 普林尼：《自然史》，XXXIV，27。

152 普林尼：《自然史》，XXXV，135。Grayson correction; translation; (1) "statues" should be "ensigns"; (2) "among the liberal arts" should be "among praiseworthy arts."

153 普林尼：《自然史》，XXXV，77。

154 马库斯·特伦提乌斯·瓦罗（Marcus Terentius Varro，前116—前27），古罗马共和制向帝制转变期间的学者，据记载有众多著作，但完整传世的只有《论农业》(*Rerum rusticarum libri III*)。——中译注

155 普林尼：《自然史》，XXXV，147。

156 普林尼：《自然史》，XXXV，77。

157 普林尼：《自然史》，XXXVII，5。

158 Grayson correction: omits word; *ilico*, which means "on the spot."

159 普林尼：《自然史》，XXXV，67; Quintilian XII, 10, 4.

160 普林尼：《自然史》，XXXV，81—83。

161 巴塞尔印刷版中拉丁语原文为 velum。——中译注

162 本版英译者西尼斯加利认同早先的英译者格雷森的判断 (*Alberti De Pictura* [Rome-Bari: Latera, 1975], p. xxxvii, paragraph 31)，即纱屏的使用在中世纪晚期就已出现。

163 Grayson correction: omits words; (1) *pingenti*, which means "toward him who paints"; (2) *recte*, which means "correctly."

164 Grayson correction: omits words; (1) *istoc*, which means "over here"; (2) *ilico*, which means "there."

165 关于纱屏，见插图75.

166 类似于今天素描基础训练中的"明暗交界线"。——中译注

167 普林尼：《自然史》，XXXIV，39—43、49。

168 Grayson correction: translation; (1) "other similar" should be "whatever"; (2) "perpendicular" should be "that lean upon."

169 Grayson correction: omits word; *solo*, which means "in relation to the ground"; and translation; "standing" should be "that lean upon."

170 Grayson correction: Basel edition; (1) *moenium* is replaced by *medium*; (2) "of walls" should be "a middle point" (more suitable in the context).

171 Grayson correction: translation; (1) "a drawing board" should be "small area"; (2) "small rectangles" should be "small [rectangular] quadrangles."

172 格雷森将一个大正方形切分成许多小正方形，并在大正方形中画出圆形，译自拉丁语版时，他将这个大正方形译成矩形。在此，阿尔伯蒂并不想指涉圆形与正方形四边相交的切点。见本书图82。

173 拉丁语原文为 Amplifsimum，即 Amplissimum，意为"庞大的"。

174 普林尼：《自然史》，XXXV，51。

175 拉丁语原文为 Historiae partes corpora；corporis pars membrum；membri pars est superficies。corpora（corpus 的复数）英译为 bodies，membrum 英译为 member；中文版中一般分别译为"形体"和"局部"，在专门讨论人体的段落中，分别译为"人体"和"（身体）部位"。——中译注

176 Grayson correction: omits words; (1) *si quae sunt*, which means "if there are some"; (2) *ad*, which means "until."

177 Grayson correction: omits words; *suis locis*, which means "to appropriate places."

178 维特鲁威（全名 Marcus Vitruvius Pollio，前 90 年代—前 20 年）一般称为 Vitruvius，古罗马凯撒和奥古斯都时代军事工程师和建筑师，他撰写了《建筑十书》（*De Architectura*），对后世建筑影响巨大。——中译注

179 拉丁语原文为 Demon pictor，西尼斯加利将其英译为 the painter of demes，demes 指古代希腊行政单位，中文可音译为"德莫"，即雅典周边地区的小城邦或较大的城邦的毗邻地区，阿提卡地区共有一百多个这样的城镇。现代英语中"民主"（democracy）一词的词根 demo（人民）即是由 demes 演变而来。需要注意的是，塞西尔·格雷森早先的著名英译本将 Demon 错误地理解为画家的名字。——中译注

180 Grayson correction: translation; "The painter Daemon" should be "The painter of demes." 画家帕拉修斯曾描绘过雅典的城邦。见普林尼：《自然史》，XXXV，69、71。

181 古罗马神话中的尤利西斯即古希腊神话中的奥德修斯，传说特洛伊战争

中的英雄。——中译注

182 普林尼：《自然史》，XXXV，129。

183 梅利埃格（Meleager），古希腊神话中的卡吕冬王子，狩猎卡吕冬野猪活动的发起者，阿尔戈英雄之一。——中译注

184 伊菲革涅亚（Iphigenia），古希腊神话中迈锡尼国王阿伽门农的女儿。——中译注

185 涅斯托尔（Nestor），古希腊神话中睿智的皮洛斯国王，他在晚年率领臣民参加了特洛伊战争，以智慧和口才著称。——中译注

186 米罗（Milo），公元前 6 世纪"大希腊"地区希腊殖民城市克罗同（现意大利南部城市克罗托内）的著名摔跤手，曾在很多古希腊运动会上赢得胜利。——中译注

187 阿开墨尼得斯（Achaemenides），维吉尔的《埃涅阿斯纪》（*Aeneid*）中描述的希腊战士，奥德修斯船队中的一员。——中译注

188 维吉尔（Virgil，原名 Publius Vergilius Maro，前 70—前 19），古罗马奥古斯都时代诗人。——中译注

189 维吉尔：《埃涅阿斯纪》，III，590—595。

190 卡斯托尔和波吕克斯（Castor and Pollux），古希腊神话中双子座的神话来源。神话版本有多种，其中较获公认的是卡斯托尔和波吕克斯为相亲相爱的两兄弟，哥哥卡斯托尔的父亲是斯巴达国的国王，弟弟则是宙斯之子，故前者生命有数，后者则永生不朽。卡斯托尔死后，波吕克斯乞求其父宙斯，希望能让其兄复活，甚至宁愿放弃自己的永生。宙斯大为感动，就安排兄弟二人轮流生活于地上与冥间，每日轮换。如此，兄弟平分了不朽与死亡。这则神话在古希腊、罗马有较大影响，至今罗马城中心仍存二人神殿之遗址。——中译注

191 普林尼：《自然史》，XXXV，27、71、93。

192 西塞罗：《论神性》（*De Natura deorum*），I，XXX。

193 此处阿尔伯蒂批评了马萨乔之前的中世纪画法——常常把人物塞入一个像方盒子般表示建筑的小空间内，甚至乔托时代的伟大画家们也常常会犯类似的错误。——中译注

194 Grayson correction: omits words; *illecebris quibusdam*, which means "rich in

certain stimuli."

195　Grayson correction: translation; "a picture" should be "historia"; and omits word; *viri*, which means "younger men."

196　在奥卢斯·格利乌斯的《阿提卡之夜》中收录了瓦罗的有关宴会人数的一些看法：客人的数量应该始于优雅终于惊讶；这个数量应该始于三而终于九，也就是说客人最少不少于三个，最多不多于九个。——中译注

197　Grayson correction: translation; "faces turned away" should be "an opposing face.""

198　Grayson correction: translation; "part clothed" should be "partly veiled."

199　普林尼：《自然史》，XXXV，90；昆体良：《演说术原理》，II，12。

200　荷马：《奥德赛》(*The Odyssey*)，6卷，诗节183—185。

201　伯利克里（Pericles，前495—前429），古希腊重要的政治家、演说家和将军。——中译注

202　普鲁塔克：《希腊罗马名人传·伯里克利》，III，2。

203　同上。

204　Grayson correction: translation; Basel edition translation; "*picti*" is replaced in the Basel edition by "*quieti*," i.e., "idle" more suitable in the context.

205　西塞罗：《论友谊》(*De Amicitia*)，XIV，50；贺拉斯（Horace）：《诗艺》(*Ars Poetica*)，101—103。

206　塞涅卡（Seneca），《论愤怒》(*De Ira*)，I，I，3—6。

207　普林尼：《自然史》，XXXIV，77。

208　普林尼：《自然史》，XXXV，79、98。

209　戴奥斯的克罗特斯（Colotes of Teios），古希腊艺术家。阿尔伯蒂在拉丁语版本中将其拼成Colloteicum，昆体良在《演说术原理》(II，13)中曾提到Coloten Teium，即Colotes of Teios，疑阿尔伯蒂此处参考了昆体良的著作，并将其误拼。——中译注

210　普林尼：《自然史》，XXXV，73；西塞罗：《论演说家》(*Orator*)，22，74；昆体良：《演说术原理》，II，13，13。在昆体良的书中蒂曼提斯被写作Timanthes of Cythnius，而非Cyprius。需注意，在其他学者的著作中，蒂曼提斯来自西锡安（Sicyon）。

211 拉丁语版用navis，方言版用la nave，都是"船"的意思。1313—1315年，伟大的画家乔托（Giotto di Bondone，1266/7—1337）在罗马圣彼得大教堂入口处拱壁上制作了一幅镶嵌画，表现了阿尔伯蒂提到的船。而17世纪，圣彼得大教堂的立面全部重修，镶嵌画被毁，仅余草图。1674年，于大教堂的中厅重建了这幅镶嵌画，重新命名为Navicella（小船）。阿尔伯蒂所见为乔托的原版，称其为"船"。——英译注

画面主体为使徒乘坐的帆船，描绘了基督行走于水上，圣彼得受耶稣基督召唤，也站到了水面上，致其他使徒惊异。乔托，中世纪晚期意大利托斯卡纳最伟大的画家、建筑师之一。——中译注

212 阿尔伯蒂在本书中提到的画家，只有乔托不是古代人。

213 Grayson correction: omits words; "*et huiusmodi causis corpora moveri dicuntur*," which means "also for reasons of this kind one says that the bodies move."

214 昆体良：《演说术原理》，XI，3，105。

215 昆体良：《演说术原理》，XII，10，5。

216 Grayson correction: translation; "vigorous athletic quality" should be "agile deftness."

217 奥维德（Ovid），《变形记》（*Metamorphoses*），I，583行。

218 阿格劳丰（Aglaophon），古希腊画家，活跃于公元前6世纪晚期到前5世纪早期，画家波吕格诺图斯和喜剧作家阿里斯托芬的父亲。昆体良曾赞颂过其绘画用色纯粹。——中译注

219 西塞罗：《布鲁图斯》，XVIII，70；普林尼：《自然史》，XXXV，50；昆体良：《演讲术原理》，XII，10，3。

220 普林尼：《自然史》，XXXV，130，131。

221 昆体良：《演讲术原理》，XII，10，4。Grayson correction: translation; "the most eminent ancient painter" should be "a very celebrated and very ancient painter."

222 即克娄巴特拉七世（Cleopatra VII Philopator，前69—前30），亚历山大大帝征服埃及后建立的托勒密王朝的最后一任女王，俗称"埃及艳后"，与尤里乌斯·凯撒、马克·安东尼关系密切。——中译注

223　古埃及人认为珍珠有诸多好处，包括缓解腹痛，甚至将其视为包治百病的灵药。克娄巴特拉曾将珍珠磨成粉，与醋液混合吞服。

224　西塞罗:《论演说家》，XXII, 73，其中引用了阿佩莱斯而不是宙克西斯。

225　维特鲁威:《建筑十书》，VII, 7—14。

226　普林尼:《自然史》，XXXV, 129。

227　Grayson correction: translation; (1) "from the dead" should be "from the realm of the dead"; (2) "from the heavens" should be "from this world."

228　Grayson correction: translation; (1) "to one next" should be "to this one who precedes"; (2) "and the next" should be "to [the other] who follows," i.e., one of two.

229　狄多（Dido）是迦太基女王。维吉尔在《埃涅阿斯纪》中把她描绘成与埃涅阿斯对等的女性。她是一个反抗者，是坚强、果敢和独立的女性英雄，像埃涅阿斯一样，由于无法驾驭的时局，她逃离了故土，并领导她的人民建立了迦太基。——中译注

230　维吉尔:《埃涅阿斯纪》，IV, 138—139。

第三卷　画家

231　Grayson correction: translation; "what you see represented appears to be in relief and just like those bodies" should be "that you see appear, each [at the same time], prominent and very much like the assigned bodies."

232　昆体良:《演说术原理》，XII, I, 1。Grayson correction: translation; "the liberal arts" should be "the praiseworthy arts."

233　拉丁语原文 Artes liberales，在古希腊时期包括人文学（humanities）、几何、音乐和绘画，因只有自由人可以学习而如此命名。在阿尔伯蒂的时代，Artes liberales 指"自由七艺"，分为两组：1. "对话技艺"（Artes sermocinales）或"三艺"（Trivium），包括文法、修辞、逻辑学；2. "现实技艺"（Arts reales）或"四艺"（Quadrivium），包括算术、几何、天文和音乐。当时佛罗伦萨的工匠被归入"机械技艺"（Artes mechanicae），便是与"自由七艺"的内容清晰、严谨地区别开来。阿

尔伯蒂在本书中，通过总结科学的透视法，将绘画提升至"四艺"的高度。

234　安菲波利斯的潘菲鲁斯（Pamphilus of Amphipolis），公元前 4 世纪古希腊马其顿画家，西锡安画派的代表人物。——中译注

235　普林尼：《自然史》，XXXV，76—77。

236　Grayson correction: translation; "Next" should be "very near."

237　琉善（Lucian）：《论诽谤》（*De Calumnia*），5。

238　Grayson correction: translation; "rending her hair" should be "in the act of lacerating herself."

239　赫西俄德（Hesiod），古希腊最早的诗人之一，生活于公元前 750 至前 650 年之间，有《神谱》和《工作与时日》传世。——中译注

240　赫西俄德：《神谱》（*The Theogony*），907。Grayson correction: translation; "Egle" should be "Aglaia."——英译注
　　句中三姐妹分别为光辉女神、欢乐女神和激励女神，合称美惠三女神。——中译注

241　帕萨尼亚斯（Pausanias）：《希腊志·阿提卡》（*Attica*），IX，35，2；塞涅卡：《论恩惠》（*De Beneficiis*），I，3，2—7；斯特拉波（Strabo）：《地理学》（*Geographia*）IX，2，40。

242　斯特拉波：《地理学》，VIII，3，30。

243　Grayson correction: translation; "of learning" should be "of correct learning."

244　Grayson correction: omits words; "*quasi picturae elementa*," which means "almost the elements of painting."

245　Grayson correction: translation; "full around the mouth" should be "flaccid cheeks."

246　Grayson correction: translation; "beauty is not a thing less pleasing than it is required" should be "beauty pleases beyond measure no more than is required."

247　昆体良：《演说术原理》，XII，10，9。

248　Grayson correction: omits words; "*Itaque non in postremis,*" which means "Consequently, not lastly."

249　西塞罗：《论演说家》，II，XVI，69—70。

250 Grayson correction: translation; "publicly dedicated" should be "at public expense."

251 盖伦（Galen，约130—约200），古罗马帝国时期希腊医生、哲学家。——中译注

252 法厄同（Phaethon），古希腊神话人物，众星神之一。——中译注

253 盖伦：《论身体各部位的功能》（*De usu partium*），XVII，1。

254 昆体良：《演说术原理》，II，3，6。

255 芝诺多罗斯（Zenodorus），生于雅典的古希腊数学家、雕塑家，活跃于公元2世纪早期。——中译注

256 阿斯克勒皮奥多鲁斯（Asclepiodorus），古希腊雅典画家，与阿佩莱斯同时代。——中译注

257 普林尼：《自然史》，XXXV，107—109。

258 昆体良：《演说术原理》，XII，10，9。

259 普林尼：《自然史》，XXXV，128。

260 拉丁语原文为modulos，指画在纸上的草图、底图、速写、初稿。马萨乔的草图中有一些就包含纵横的平行线，如为《圣三位一体》（*Trinity*）作的圣母头像草图（图75a）；拉斐尔的一些草图中有网格（图109a），达·芬奇的一些草图中有方格，如《男性躯干和半身像侧影》（*Torso and Bust of the Man in Profile*，威尼斯学院美术馆；图109b）。一个特别的例子是丢勒为马克西米利安皇帝（emperor Maximilian）作的《凯旋门》（*Triumphal Arch*，图109c）。

261 普鲁塔克：《关于子女的教育》（*De liberis educandis*），7。

262 普林尼：《自然史》，XXXV，80。

263 普林尼：《自然史》，XXXV，84。

264 Grayson correction: translation; "since it helps the painter, among other things, to acquire favor" should be "since this is an aid not only for definite objects but also to catch favor with respect to the painter."

265 historiae 为 historia 的所有格形式。——中译注

266 Grayson correction: translation; "I implore them, should they in future exist" should be "I beg them again and again. – Oh! If there will be some! – "

267　西塞罗：《布鲁图斯》，XVIII，71。Grayson correction: translation; "Nothing, they say, was born perfect" should be "In fact, they say that nothing is born [and is], at the same moment, also perfect."

268　Grayson correction: translation; "my successors" should be "they who will follow us."

附录1　塞西尔·格雷森对《论绘画》研究的局限性

269　Cecil Grayson, "The Text of Alberti's De Pictura," *Italian Studies* 23 (1968): 71–92.

270　Grayson, 1972 ; 1991 .

271　Grayson, 1973 ; 1975 ; another reprint 1980.

272　Grayson, 1968 , and Grayson, 1973 , pp. 299–301 and 307–320.

273　Grayson, 1973 , pp. 301–307, 320–329, and 332–340.

274　Grayson, 1973; 在第 320—329 页上，格雷森尝试在方言和拉丁语读法之间进行比较，但没有解释文本如何不同。

275　Grayson, 1973, p. 307.

276　Grayson, 1973, p. 328.

277　Grayson, 1973, again on page 328; also, Cecil Grayson, "L. B. Albert's 'Costruzione Legittima,'" *Italian Studies* (1964): 14–27.

278　见本书第一卷注释 119，以及第 20 段文字。

附录2　最初的质疑

279　即后文提到的吉诺·阿里吉（Gino Arrighi，1906—2001），意大利数学史家，对中世纪科学史和数学史颇有研究。——中译注

280　Maria Picchio Simonelli, "On Alberti's Treatises of Art and Their Chronological Relationship," *Yearbook of Italian Studies* 1 (1971): 75–102.

281　Grafton, 2001, p. 355.

282　Guglielmo Gorni, "Leon Battista Alberti, Opere volgari vol. III, a cura di

Cecil Grayson," *Studi Medievali*, series 3, vol. 14 (1973): 443. 格雷森和戈尔尼写作时，还不知道有 20 个拉丁语手抄本。

283 Gino Arrighi, "Leon Battista Alberti e le scienze esatte," in *Convegno Internazionale indetto nel V centenario di Leon Battista Alberti* (Rome: Accademia Nazionale dei Lincei, 1974), pp. 155–212. 见本书第一卷注释 117。

284 Grayson, 1973 , p. 327.

285 Rudolf Wittkower, *Idea and Image: Studies in the Italian Renaissance* (London: Thames & Hudson, 1978). Italian Edition, Idea e immagine: *Studi sul Rinascimento Italiano* (Torino: Einauoli, 1992), p. 243.

286 Lucia Bertolini, "Sulla precedenza della redazione volgare del 'De Pictura' di Leon Battista Alberti," in *Studi per Umberto Carpi: Un Saluto da allievi e colleghi pisani*, edited by Marco Santagata and Alfredo Stussi (Pisa: ETS, 2000), pp. 181–210.

插　图

图 1a　点

点是一个无论如何也不能被
分割的标记。*

图 1b　线

对我们来说，线是一个图形，
它的长度当然可能被分成几
部分，但是它的宽度如此之
细，使其不能再被切分。

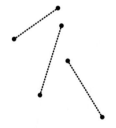

直线是一个标记直接从一个
点到另一个点的纵向轨迹。

* 本书图说中宋体文字来自正文。

曲线是一个标记从一个点到
另一个点的非直线的、弯曲
的轨迹。

图 2a 面

如果更多的线聚集在一起,
就像衣服布料密集的纺线,
它们就会构成一个面。

图 2b　物体最表层的部分

事实上，面是物体最表层的
部分，它不能通过一定深度
来识别，而仅仅通过长度和
宽度，以及属性来识别。

图 3 面的第一个属性：已知的外缘轨迹

面的恒久不变的属性便有两种。其一毋庸置疑是沿着已知的外缘轨迹，面将自身合围；（这条轨迹）被一些人恰如其分地称为界限。如果我们得到允许，与拉丁术语做特定类比，让我们称它为边界，或者，只要您愿意，可以称它为边缘。更确切地说，边缘本身被定义为一条或多条线的组合。让它以单条环（线）的形式闭合；［或］用更多的（线），既可以一条是曲线，第二条是直线；也可以用更多的直线和曲线。当然，本身包含于且合围了圆的整个平面的那条边缘，即一条环线。

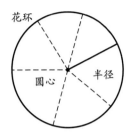

图 4 圆

4a. 事实上，圆是面的一种形式，即一条线像一顶花环那样合围。因此，如果在其正中有一个点，所有从这个精确的点引出并直接连至花环的半径都是等长的。这同一个点如实地被称作圆心。

4b. 贯穿圆环两次，并经过圆心的直线，被数学家们称为圆的直径。

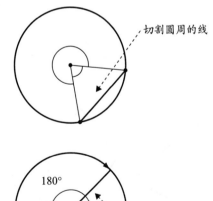

4c. 让我们将这个特殊的线命名为最中心线，同时让我们接受数学家对这个点的说法：除了经过圆心的线，没有其他线会平均切割圆周。

113

图 5　直线图形及其变形

5a. 鉴于我已经考察过的情况，人们很容易明白，在面的边缘轨迹改变之后，这个面将会失去原有的形状和（它）本来的名称，（面）之前可能称为三角形，现在可能会变成四边［角］形，或者多角形，依次变化。

线和角在数量上增加。

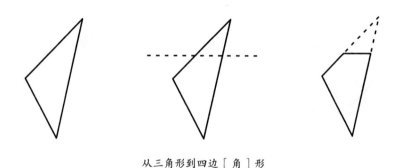

从三角形到四边［角］形

从四边［角］形到多边或多角形

5b. 如果构成边缘的线条或角不仅数量变多，（线条）还变长或者变短，或者（角度）变大或者变小，面的边缘肯定也会出现变化。

线条和角的数量并未增加。

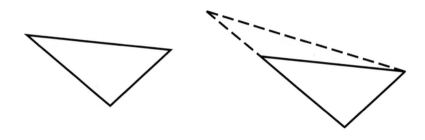

从一种三角形到另一种三角形

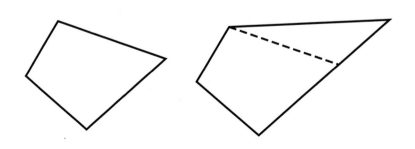

从一种四边［角］形到另一种四边［角］形

图 6　角

6a. 毫无疑问，角由两条相交的线构成，是面的端点。

6b. 有三种角：直角，钝角，锐角。

如果两条直线相互交叉，形成的任意一角都与其他的三个（角）相等，那么这四个角中的每一个都是直角。

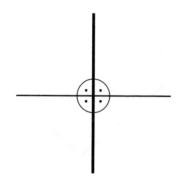

钝角是大于直角的角。

锐角是小于直角的角。

116

图 7　面的其他属性

我们接下来会讨论面的其他
属性，即它像一张展开的表
皮，可以说是覆盖于一个面
的整个延展的外面之上。其
表现可分成三种。第一种称
作均一且平直的，另一种是
拱起的、球形的，第三种是
向内弯曲的、凹陷的。就上
述这些表现，这里我必须补
充第四种，这种面由前面的
几种面所合成。

丢勒所绘头像（1519，德累斯顿地区图书馆）的线描图。

图 8　均一且平直的面

对于平直的面，若将一把尺子放在面的任何位置，尺子会以一致的方式贴近面；安宁且无风的平静水面与之非常类似。

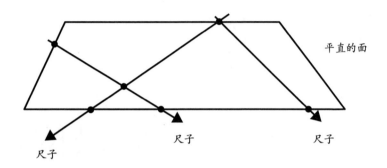

平直的面

尺子

尺子

尺子

图 9　球形面

球形面类似于球体外面的延展。

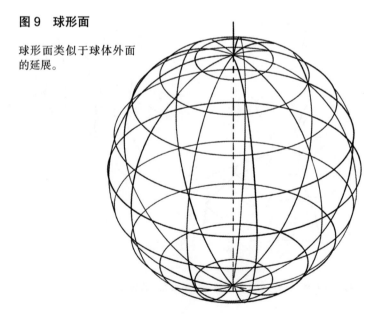

图 10　球体

一个半圆绕着自身的直径旋转。

球体被定义为在每一个方位
都可以旋转的圆形体；

在它的中心，有一个点与边
缘各处的距离都是相等的。

图11 球体：何为"在每一个方位"？

球体被定义为在每一个方位都可以旋转的圆形体；在它的中心，有一个点与外缘各处的距离都是相等的。

在球体中，即使选择和第一条轴线（即直径）不同的旋转轴线，仍会出现同样的延展的外面。

第二条轴线 第三条轴线

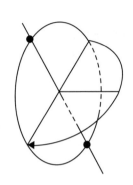

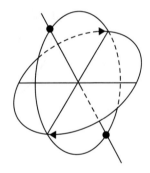

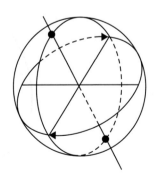

图 12 凹面

凹面就是球体最内侧的末端处，可以这样说，它紧贴在球体最外侧的表皮之下，就像蛋壳最内侧的表面一样。

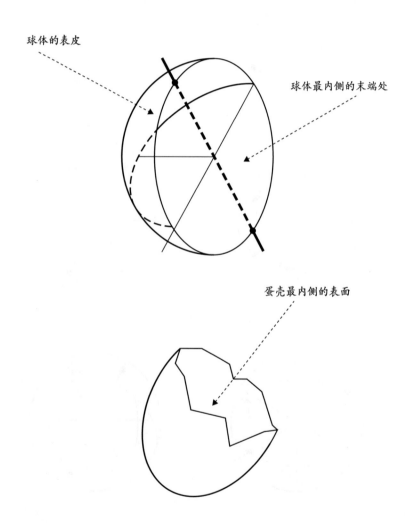

球体的表皮

球体最内侧的末端处

蛋壳最内侧的表面

图 13　圆柱的复合表面

而复合的面，按第一种衡量
标准，它仿效了平直的面，
按另一种衡量标准，则仿效
了凹面或者球面，如管道的
内壁和圆柱或锥体的外壁。

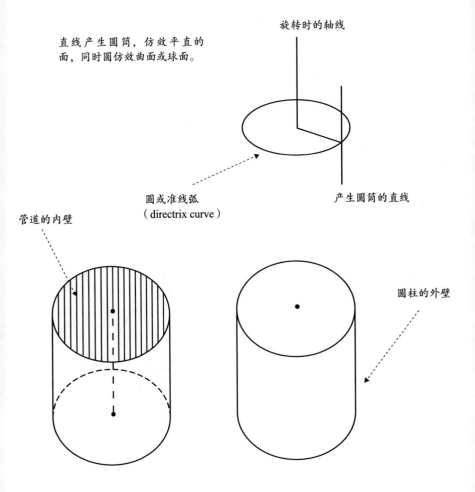

旋转时的轴线

直线产生圆筒，仿效平直的
面，同时圆仿效曲面或球面。

圆或准线弧
（directrix curve）

产生圆筒的直线

管道的内壁

圆柱的外壁

图 14　圆锥的复合表面

而复合的面，按第一种衡量
标准，它仿效了平直的面，
按另一种衡量标准，则仿效
了凹面或者球面，如管道的
内壁和圆柱或锥体的外壁。

直线产生圆锥，仿效平直的
面，同时圆仿效曲面或球面。

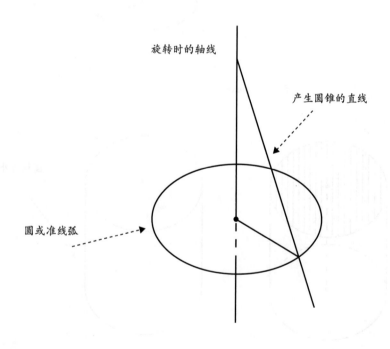

旋转时的轴线

产生圆锥的直线

圆或准线弧

圆锥的内壁

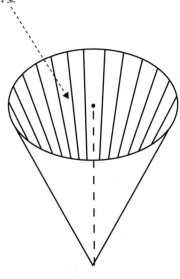

圆锥的外壁

图 15　棱锥与圆锥

棱锥与圆锥是同样的图形。

阿尔布雷希特·丢勒在《量度四书》(1532) 中沿用了这个来自中世纪光学的术语，他在书中称锥体 (pyramides) 为"圆锥体" (cones)，并由此得到了他著名的圆锥曲线。

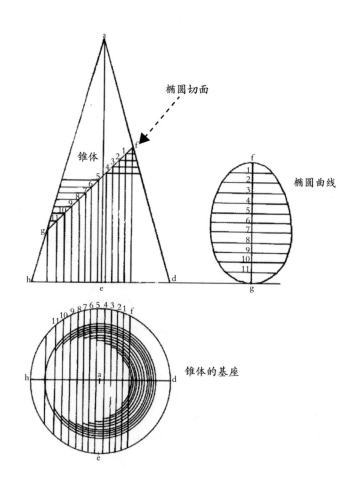

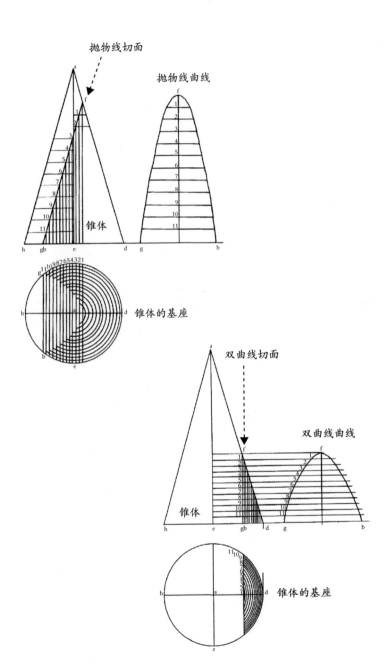

抛物线切面

抛物线曲线

锥体

锥体的基座

双曲线切面

双曲线曲线

锥体

锥体的基座

127

图 16 若距离或者位置改变

实际上，（如果）观者的距离或者位置变化，面会要么显得更小，要么显得更大，或者面的边缘总是会改变，或者类似的在颜色上增强或者减弱。

距离变化

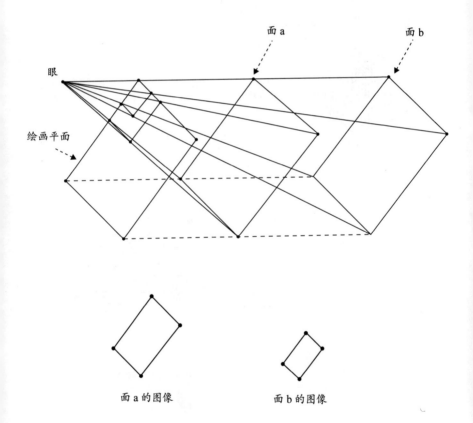

面 a 的图像 面 b 的图像

位置变化

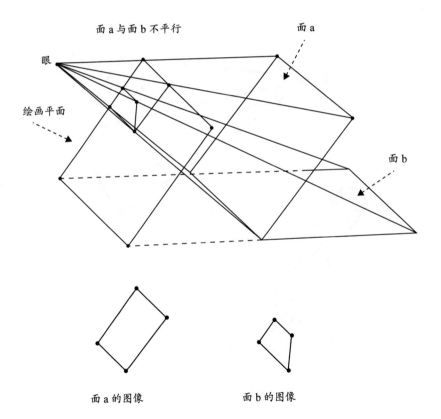

面 a 与面 b 不平行　　　　　面 a

眼

绘画平面

面 b

面 a 的图像　　　　　面 b 的图像

129

图 17 视觉射线：进入说

接下来再让我们将射线适当想象成某种极细的纱线，它们尽可能直地连至一个单独的端点，就像一束线那样，并在眼睛内的同一位置、于同一时间被接收——这里即视觉感官的所在。

这些射线在眼睛内的同一位置、于同一时间被接收。

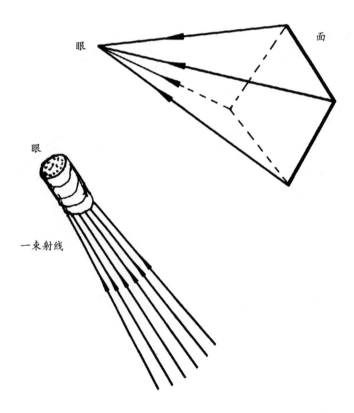

眼

面

眼

一束射线

这些射线如同某种极细的纱线。

亚伯拉罕·博斯（Abraham Bosse），《通用方法》（*Manière universelle*，1648）。

图 18　视觉射线：发出说

在此处，让它们进一步表现为类似一束光；
从眼中，它们按现有轨迹延长的方向，正像
笔直的新枝，投射向位于前方的面。

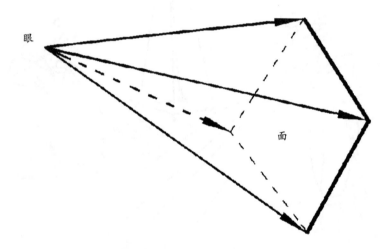

这些射线像笔直的新枝

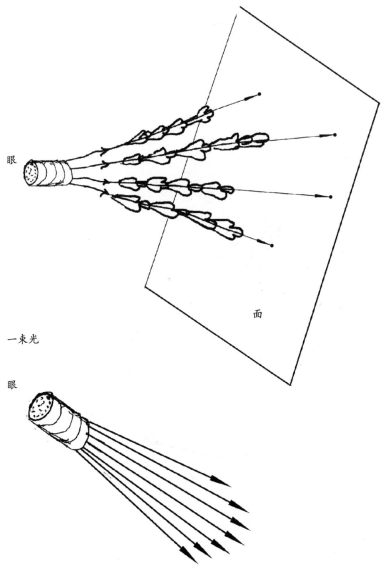

面

一束光

眼

图 19　端射线

但是这些射线之间存在一些区别，我觉得很
有必要去分辨。它们在潜在特性与功能方面
的确不同，实际上，有些射线触及面的边缘
各处，并衡量出到一个面的全部距离。现在
让我们称这些射线为端射线，因为它们仅仅
停留在角端处并与其相接触。

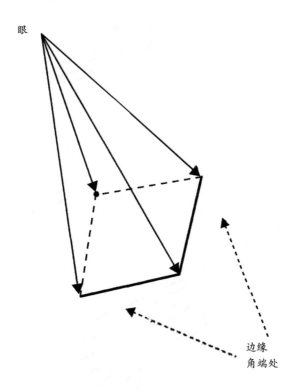

眼

边缘
角端处

图 20　中射线

其他的射线，无论是从此面的整个延展的外面发射出来的还是被其接收到的，都会在恰当时间，在视锥体的范围之内发挥其功能，这点我们稍后会详细讲到。实际上，它们含有的颜色和光与面本身发出的相同。因此，让我们称这些线为中射线。

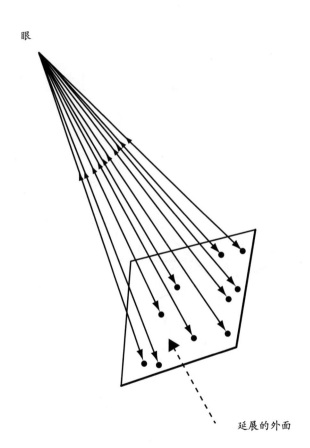

眼

延展的外面

图 21　中心射线

还有一条射线，也许可被称
作中心射线，因为它与我们
之前论及的最中心线相类似，
还因为它投射至此面时，与
其周围的各个方向所成的角
都相等。

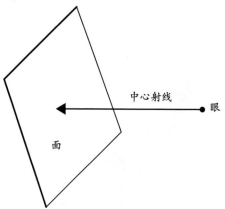

中心射线

眼

面

在与此面正交的平面 β 中，
中心射线与直线 b 正交。

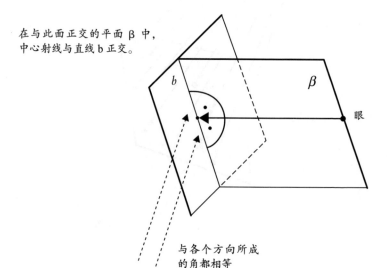

b

β

眼

与各个方向所成
的角都相等

另一个与此面正交的平面 α，
穿过中心射线。

图 22　端射线的潜在特性
与功能

度量线一定是由端射线所衡量
的。一条度量线实际上是一个
面上在边缘的两个不同的点之
间的一段空间，眼睛通过端射
线度量空间，就像运用某种形
状类似圆规的仪器。

22a. 最高点和最低点之
间的高度；

22b. 左边的点和右边的点之
间的宽度；

边缘

22c. 较近的点和较远的点之
间的距离；

边缘

22d. 还有其他无论什么尺度。

边缘

图 23　视觉三角形

23a. 由此看来，可以说人们
的视野受到那个众所周知的
三角形的影响，此三角形的
底边是可视度量线，而侧边
则是从此度量线的两个端点
延伸到眼睛的射线。

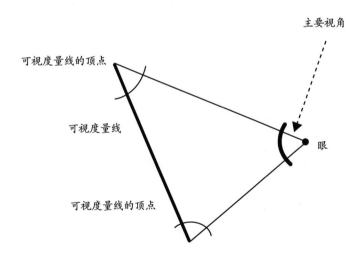

23b. 另外，目前任何人都不能论证视觉产生的位置，如前人所讨论的，到底是精确地位于内部神经的接合处，还是位于眼球表面本身，就像图像映照在活动的镜面上那样。

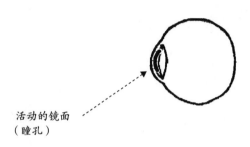

活动的镜面
（瞳孔）

内部神经的接合处

可视度量线

图 24　视觉三角形：规律 1

24a. 由于主要视角固定于眼中，
就会呈现这样的规律：眼睛内的
角越小，［物体］尺寸显得越小。

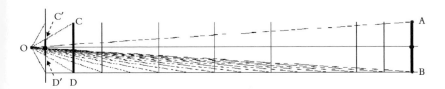

注意：线段 CD 呈现为 C′D′，而线段 AB 几乎呈现为一个点。

24b. 尽管如此，对于有些面，当
观察者的眼睛距离这类（面）更近
时，眼睛只能看到它相当小的一
部分；而当（眼距离面）较远时，
（就能看到它）大得多的一部分；
我们知道这正是在观察球体表面
时会发生的现象。

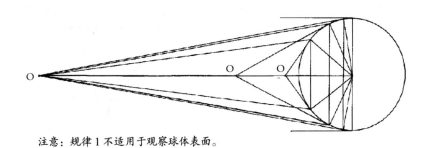

注意：规律 1 不适用于观察球体表面。

图 25　视觉三角形：规律 2

在此，我还像往常一样向我的朋友
们阐明一个规律：观看时用到的射
线越多，估测的可视度量线就越长；
相反，射线越少，度量线就越短。

等长的度量线

例一

度量线 AC 被认为比度量线 AB
长，因为涉及的视觉射线更多。

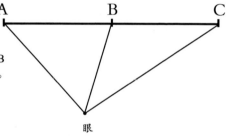

例二

度量线 CD 被认为比度量线
AB 长，因为涉及的视觉射线
更多。

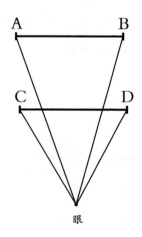

图 26　视觉射线构成的视锥体

至于其余的这些端射线，如同一个
个点，勾勒出面的整个边缘，并像
笼子一样将整个面本身包围，由此
人们认为，视觉以视觉射线所构成
的视锥体的形式发生。

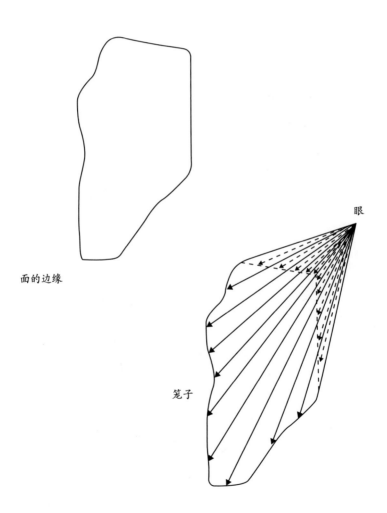

面的边缘

眼

笼子

图 27　视锥体是个拉长的立体图形

视锥体是个拉长的立体图形；所有的直线
均从其底面发出，向上延伸，最后交汇于
一个顶点。视锥体的底面即可视面。而视
锥体的侧面相当于我们称为端射线的视觉
射线。视锥体的顶角位于眼球内部，度量
线所对应的角也汇聚于这一处。

可视面或视锥体的底面

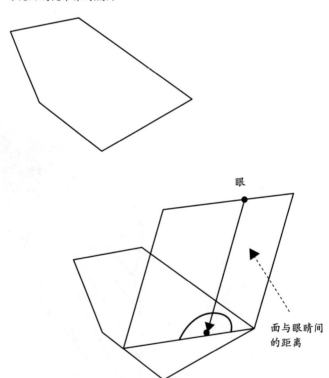

眼

面与眼睛间
的距离

各条度量线对应的各个
主要视角在眼中汇聚

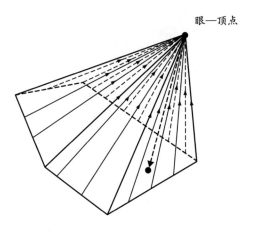

眼—顶点

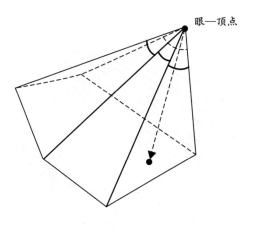

眼—顶点

145

图 28　中射线的潜在特性与功能

被端射线围合的大量视觉射线是中射线，它
们被包含在视锥体之中。而且这些射线，如
人们所说，还表现得像动物那样，如同变
色龙或其他类似的野兽，一旦受到惊吓就
变成邻近事物的颜色，从而不被猎手轻易
发现。这恰是中射线实现的效果。实际上，
从与面相接触的位置一直到视锥体的顶端，
在中射线的整个轨迹中，它们都浸染了接
收到的各种颜色和光线，所以，如果从任
意位置将其横截，在相同的位置它们会发
出吸收的光线本身及相同的颜色。

视觉射线构成的视锥体

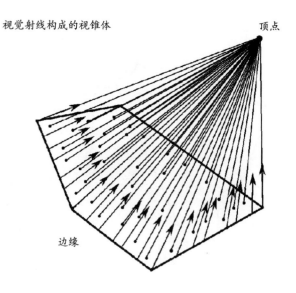

顶点

边缘

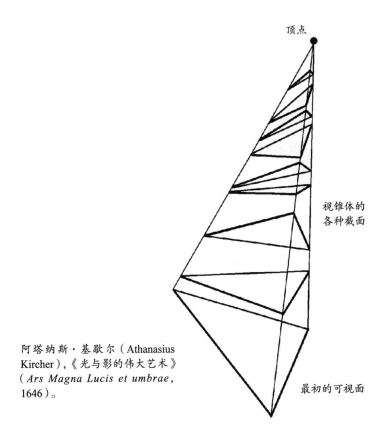

顶点

视锥体的
各种截面

最初的可视面

阿塔纳斯·基歇尔（Athanasius
Kircher），《光与影的伟大艺术》
（*Ars Magna Lucis et umbrae*，
1646）。

变色龙

图 29　长距离传播的中射线

然而关于这些中射线，众所周知，事实本身表明，它们在长距离的传播过程中会变弱并造成视觉清晰度的损失。我们已经找到导致这种情况发生的原因，即这些射线以及其他视觉射线都浸染了光线和颜色，而所穿过的空气也具有一定的密度，所以当射线穿过空气时就会被弱化，损失一部分负载的光和色。

列奥纳多·达·芬奇，《天使报喜》（*Annunciazione*，1472—1475，佛罗伦萨乌菲齐美术馆）局部线描图。

图 30 相等的邻角

我们称中心射线是射向度量线并与其两部分形成两个角度相等的邻角的唯一射线。

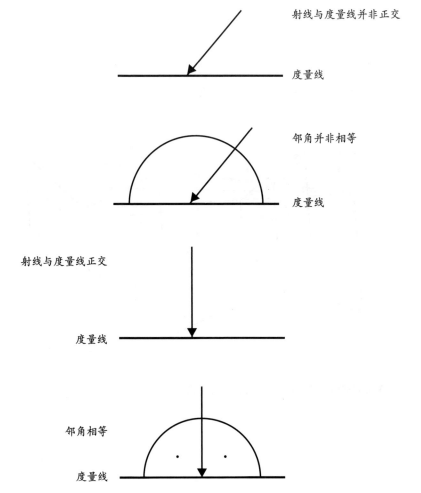

射线与度量线并非正交

度量线

邻角并非相等

度量线

射线与度量线正交

度量线

邻角相等

度量线

当邻角相等时，这两个角都是直角

图 31　中心射线被称为射线中的
　　　　领导者，甚至是射线之王

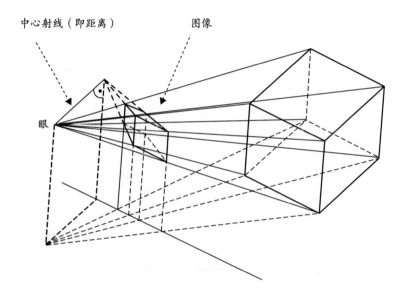

中心射线（即距离）　　　图像

眼

31a. 它被称为射线中的领导者，甚至是射线之王。

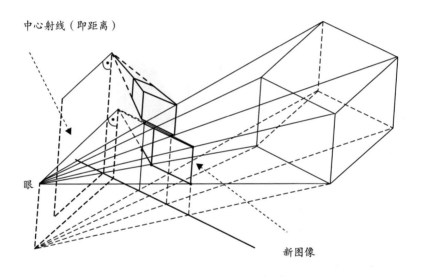

中心射线（即距离）

眼

新图像

31b. 当距离发生变化，中心射线的位置往往也发生变化，面看起来立刻就改变了。事实上，面肯定会显得更小或更大，或最终被改变，与射线的分布和它们之间角度的变化一致。中心射线的位置和距离因此对确定我们的视野起到了重要的作用。

图32 受光：烛火

但是需要考虑到，还有第三种情况导致在观者眼中面发生改变。这当然是接受光照的状况。事实上，在球面和凹面上就可以观察到，在只有一个光源的前提下，面的一侧是暗的，而另一侧较亮。

球面

凹面

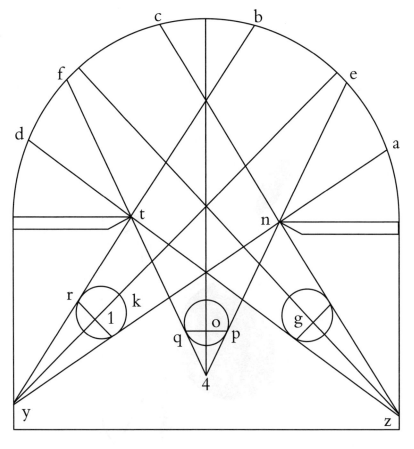

列奥纳多·达·芬奇，《论绘画》(*Treatise on Painting*)，对光源的研究。

图 33　受光：太阳

此外，在相同的距离，并且保持中心（射线）的初始位置不变，假如面本身受到与之前相反方向的光源的照射，就会看到，之前位于光照中的部分在反向光源下变暗了，而之前的暗部则变亮了。

球面和凹面

与之前相反方向的光源

图 34　光与色

显而易见，颜色因光线而变化，因为阴影中的每种颜色都不会呈现为与在光照下相同的颜色。事实上，阴影使颜色变暗，而光线使颜色变浅、变亮。先哲认为，如果一个（物体）没有被光与色所覆盖，它将是不可见的。

皮耶罗·德拉·弗朗切斯卡，《布雷拉祭坛画》（*Brera Altarpiece*，1472—1474）局部线描稿。

阴影中的颜色　　　　光照下的颜色

图 35　颜色

此处无插图，但指出阿尔伯蒂关于颜色的理论的四个基本观点十分重要。

35a. 颜色的数量
……将颜色划分为七种。

35b. 两种极色
……黑色与白色作为两种极色。

35c. 完全色
那些追随哲学家的、更专业的人不会对我的说法有所指摘，他们认为在自然界的物体中只有黑色与白色是唯二的两种完全色，而其余颜色都是借助黑与白的组合产生的。

35d. 四种原色
……有些画家认为，存在与四种元素数量相当的原色，从中可以获得种类繁多的色系。

图36 四种元素

事实上，可以说，人们将火的颜色称为红色；空气的颜色也是如此，被称为天蓝色或蔚蓝色；水的颜色是绿色。而大地拥有灰烬的颜色。

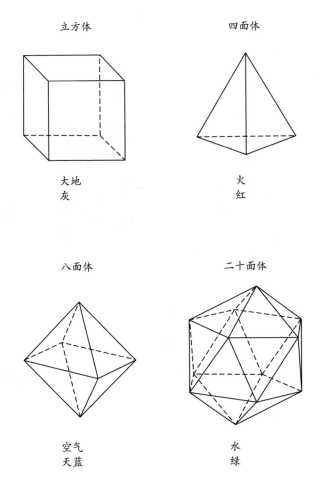

立方体

大地
灰

四面体

火
红

八面体

空气
天蓝

二十面体

水
绿

图 37　绿色系

因此，那四种原色的色系，包含与不同
比例的黑白混合后产生的无数种颜色。
在现实中，我们看到碧绿的叶子逐渐失
去它们的绿色直到变得苍白。

碧绿的叶子

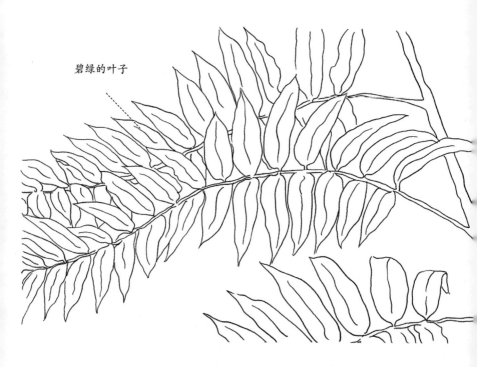

图 38　天蓝色系

在观察大气本身时也会发现同样的情况，虽大多数时候在靠近地平线的地方弥漫着发白的水汽，（大气）会渐渐回归自身原本的颜色。

38a.

38b. 扬·凡·艾克《神秘的羔羊》（*The Mystic Lamb*，即《根特祭坛画》，1428—1432）局部线描稿。

天蓝

白

38c. 佚名画家《理想城市》(*The Ideal Town*，约 1472) 线描稿。

图 39 红色系

此外，玫瑰也是如此，我们观察到：一些玫瑰具有饱满而鲜艳的紫色，一些如同少女的脸颊一般，另一些则如同象牙般纯白。

天蓝

白

饱满而鲜艳的紫色

少女的脸颊

图 40 灰色系

大地也因黑白两色组合的变化而获得其色系。

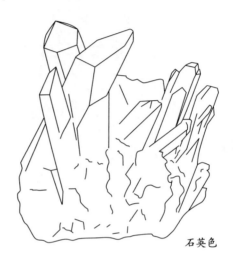

石英色

图 41 星体的光：太阳、月亮及金星

实际上，星体发出的光照射下形成的影子
就会和物体同样大小。

光线是平行的

一段度量线

影子更短　　　　　　影子更长　　　　　　影子等长

三角形

影子更小　　　　　　影子更大　　　　　　影子等大

图 42　火光下的影子

而在火光照射下形成的（影子）
比物体本身大。

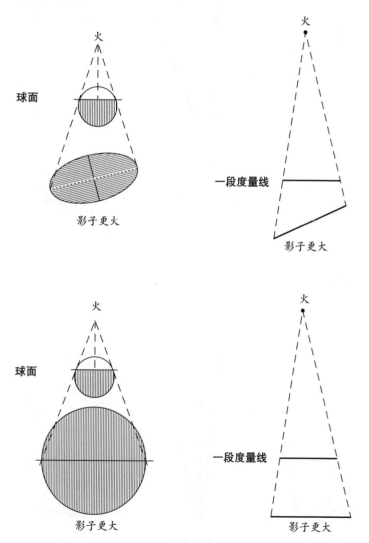

图 43　格雷森译本图 3 (1991，第 47 页；
　　　　见本书第一卷注释 77)

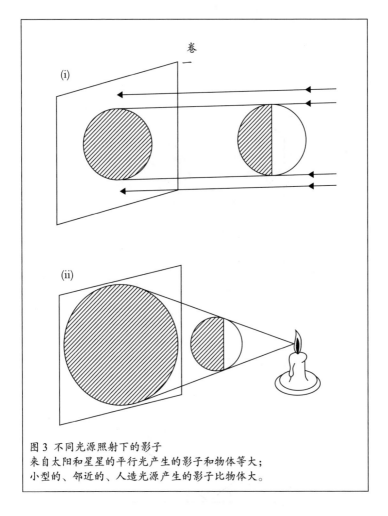

图 3　不同光源照射下的影子
来自太阳和星星的平行光产生的影子和物体等大；
小型的、邻近的、人造光源产生的影子比物体大。

格雷森应该知道，球体投射在以斜角摆放的平面上的影子是椭圆的。

图 44 光线的反射

被阻截的光线要么反射到其他地方，要么反射回自身。例如，当太阳光照射到水面时，会被反射到天花板；经数学家证明，每道光线在反射时都会准确地与反射面形成［与光线投射到反射面时］相同的夹角。

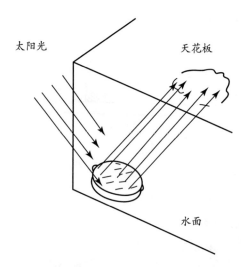

每道光线在反射时都会准确地与反射面形成[与光线投射到反射面时]相同的夹角

散射

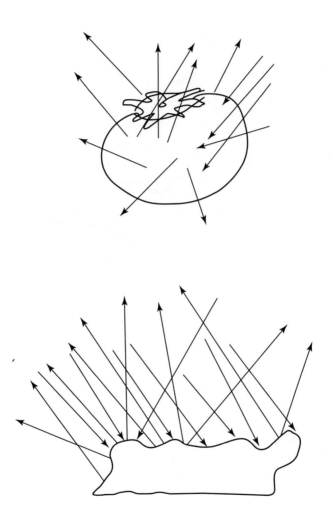

图 45　视锥体

45a. 在实际操作中，这个过程体现为，画家从画作退后到（离画面）有一定距离以寻找视锥体本身的顶点，在大自然的引导之下，从这个位置，他们能更准确地对所有事物做出判断和估量。

迭戈·维拉斯凯兹（Diego Velázquez）《宫娥》（*Las Meninas*，1656，马德里普拉多美术馆）局部线描稿。

45b. 画家要将包含在单一视锥体中的多种不同的面和视锥体再现于一块画板或墙面上，而这画板或墙面与前文所描述的单一的面重合……

维托尔的让·佩尔兰（J. Pélerin Viator）《论人工透视》（*De Artificiali prospectiva*，1505）。

直立视锥体

反向视锥体

横卧视锥体

双视锥体

分散的视锥体

两点的视锥体

下垂的视锥体

空中的视锥体

图 46　视锥体和截面

……所以应该在某个位置横截这一视锥体，以便画家通过勾线和上色在此表现与截面所呈现的完全一致的边缘和颜色。

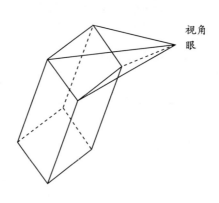

视角
眼

一个面，一个视锥体

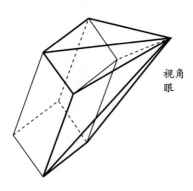

视角
眼

包含许多小视锥体的视锥体

视锥体截面
横切面
画板
墙壁
玻璃表面
透明表面

距离

视角
眼

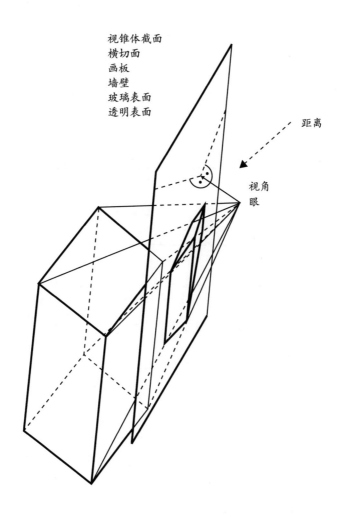

图 47　对面的讨论 1

画面中的有些面是平铺展开的，就像建筑中的地板，还有些面以同一方式与路面等距；有些面是靠在一条边上的，例如墙壁，以及与之共线的其他面。

1. 平铺展开的面

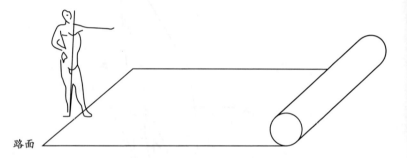

路面

2. 以同一方式与路面等距的面

天花板和水平的平面

3. 靠在一条边上的面

垂直靠在边
线上的建筑
物的墙壁

倾斜着靠在
边线上的屋
顶斜面

图 48 对面的讨论 2

若两个面的任何对应点之间都是同等距离，
它们就是平行关系。共线关系的面的任何部
分都能被一条直线以同一方式贯穿，就像顺
着门廊沿直线排列的方形列柱的表面。

4. 平行关系的面

两个面的任何对应点之间
都是同等距离。

5. 共线关系的面

共线关系的面的任何部分
都能够被一条直线以同一
方式贯穿

顺着门廊沿直线排列的方
形列柱的表面

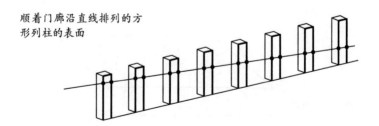

图 49 数学家的命题

……我们有必要引人一个数学家的命题：
一条直线切分某个三角形的两边，最终形
成一个新的三角形，如果这条线与原三角
形［的一边］交叉的同时与［剩下］两
边中的任意一边等距，那么基于这些边，
小的三角形与大的成比例。

较大的三角形，即第一
个三角形

截线并未产生成比例的
三角形

截线与剩下两边中的任
意一边等距

小的三角形与大的成比例

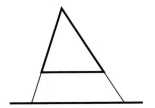

截线与剩下两边中的任
意一边等距

小的三角形与大的成比例

图 50　成比例的三角形 1

我们认为，对于三角形，如果不同的三角形
内部各边与各角的相互关系完全相同，它们
就是成比例的；因此，如果三角形的一条边
的长度是底边的 2.5 倍，另一条边是底边的
3 倍……

怎样建构一个较小的成比例的三角形

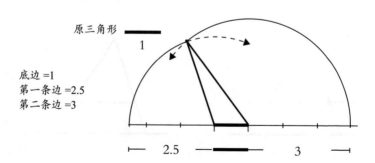

原三角形

1

底边 =1
第一条边 =2.5
第二条边 =3

2.5　　　　3

假定新的底边恰是原底
边的一半

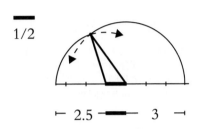

1/2

├─ 2.5 ──── 3 ─┤

怎样建构一个较大的成比例的三角形

原三角形

1

底边 =1
第一条边 =2.5
第二条边 =3

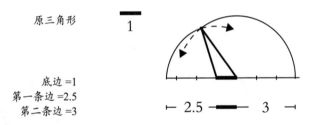

├─ 2.5 ──── 3 ─┤

假定新的底边恰是原底
边的两倍

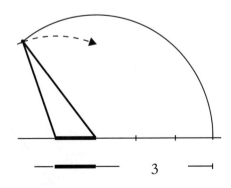

3

图 51　成比例的三角形 2

……那么所有这样的三角形，无论面积较大
或较小，只要内部各边与底边的比例相同，
相互都为成比例的三角形。实际上，较大的
三角形中，一部分与另一部分的比例，与较
小的三角形中的相同；所以我们称呈现出这
样关系的三角形相互之间成比例。

原三角形

较小的三角形

较大的三角形

图 52　某种比较

52a. 为了更清晰地揭示这个问题，我们应该
做某种比较。一个很矮小的人一定与一个高
大的人以肘尺为单位成比例……

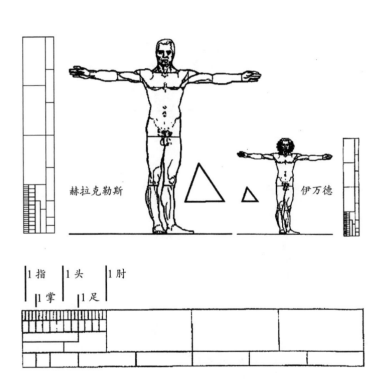

赫拉克勒斯　　　　　　　伊万德

| 1 指 | 1 头 | 1 肘 |
| 1 掌 | 1 足 | |

维特鲁威作品中的肘尺

1 人 =96 指　1/1	1 头 =12 指　1/8
1 肘 =24 指　1/4	1 掌 =4 指　1/24
1 足 =16 指　1/6	

52b. ……而赫拉克勒斯和巨人安泰俄斯在身
体的比例上也没有什么差别。

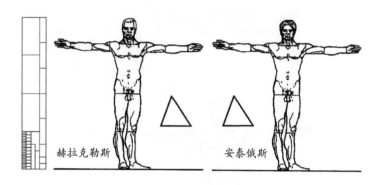

赫拉克勒斯 安泰俄斯

图 53　成比例的三角形 3

至此，如果充分理解了上述（概念），我们
就应评估数学家的思考能如何引导我们接近
目标：任何一条平行于某个三角形底边的截
线切分出来的相似三角形，如人们所说，都
与原有更大的三角形在实际上成比例。

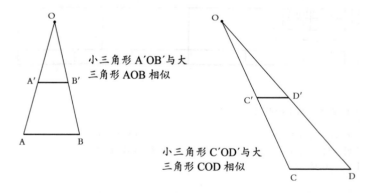

小三角形 A′OB′ 与大
三角形 AOB 相似

小三角形 C′OD′ 与大
三角形 COD 相似

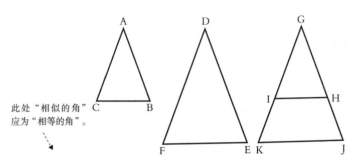

图 54　格雷森译本图 5（1991，第 50
　　　　页；见本书第一卷注释 97）

此处"相似的角"
应为"相等的角"。

图 5 相似三角形（所有这些
三角形都有相似的角）
AB 或 AC:BC=DE 或 DF:EF
GH 或 GI:HI=GJ 或 GK:JK

图 55　成比例的视觉三角形

55a. 组成视觉三角形的，除了边线，还有射
线本身，绘画中成比例的度量线的长度肯定
可以依据确定比值与实际度量线相关联，而
不成比例的度量线长度则不能与真实度量线
这样关联。实际上，一条度量线，若属于两
条互不成比例的度量线之一，会关涉更长或
更短的射线。

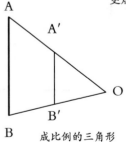

成比例的三角形

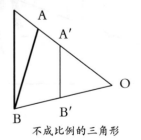

不成比例的三角形

符合三角形相似性第三准则的成比例三角形中，
OA′：A′B′=OA：AB 或 OB′：A′B′=OB：AB

181

55b. 现在让我们用关于三角形的各单项论述来解释视锥体。我们可以肯定，实际上，与截面等距的可视面上的任一度量线，都不会在绘画中产生任何变形，因为这些等距离的度量线，在每一个等距离的截面中，与它们所对应的度量线肯定是成比例的。

与截面等距的
可视面

截面

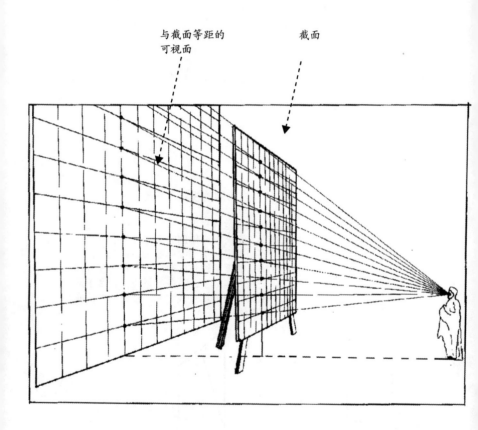

图 56　与截面等距的度量线

这个问题意味着,（如果）用于界定一块区域或衡量一处边缘的度量线没有变形,那么画中的这一边缘也不会变形……

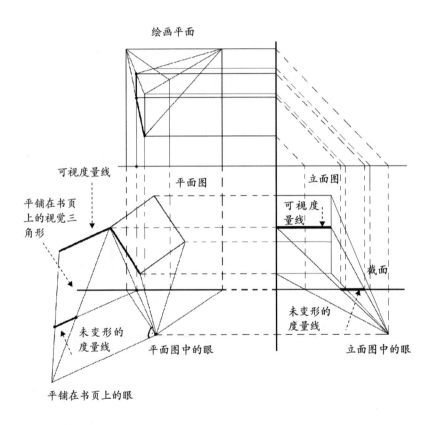

绘画平面

可视度量线

平铺在书页上的视觉三角形

平面图

立面图

可视度量线

截面

未变形的度量线

平面图中的眼

未变形的度量线

立面图中的眼

平铺在书页上的眼

图 57　与截面等距的面

……可以明显推断出，与可视面等距离的每
个视锥体截面与观察到的面都是成比例的。

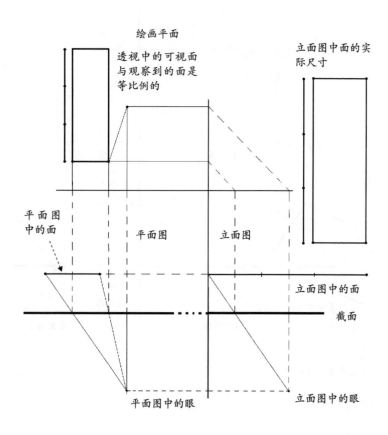

184

图 58　与截面不等距的面

但还有很多面不是等距离的，我们需要仔细研究它们以呈现每一种截面。用数学家的方法来解释这些三角形和视锥体的截面会是一个漫长又艰难且费力的过程。所以，让我们继续以画家所习惯的方法来说明这个问题。

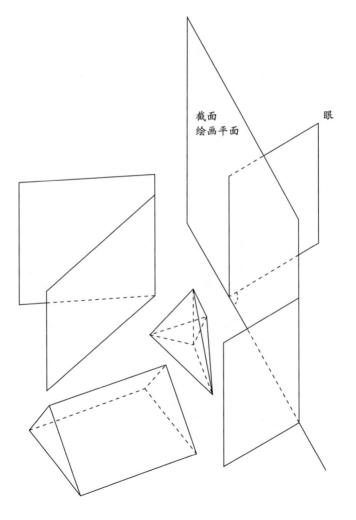

图 59 与视觉射线等距的度量线

……其他（度量线）与部分视觉射线呈等距关系。

1—12 号度量线与截面不等距，但它们与经过眼部的（有平行关系的）视觉射线等距

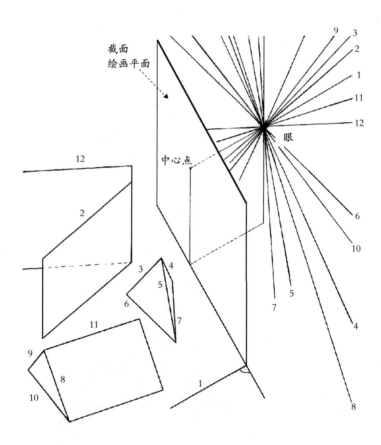

图 60　与视觉射线共线的度量线

因为与视觉射线共线的度量线不与视觉射线构成三角形，也不与一系列视觉射线相关涉，因此，它们和截面的延长部分也没有重合。

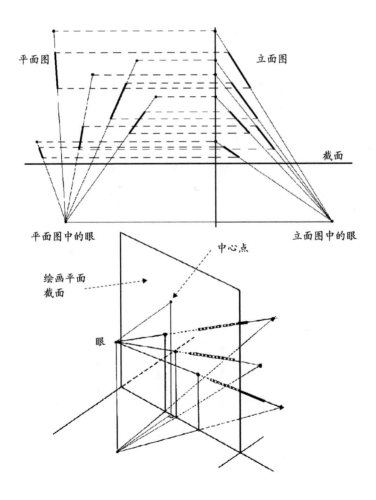

图 61　关于距离的定理

但与视觉射线等距的度量线中，与视觉三
角形底边形成的夹角度数越大，与其相交
的视觉射线就越少，在截面上占据的空间
也就越小。

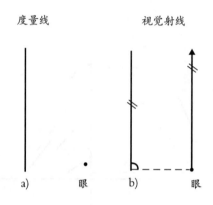

度量线　　　　　　　　视觉射线

a)　　　眼　　　b)　　　眼

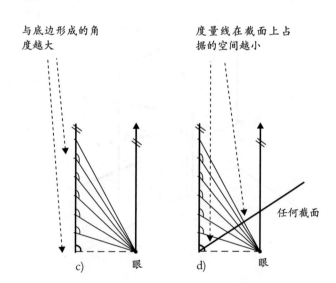

与底边形成的角
度越大

度量线在截面上占
据的空间越小

任何截面

c)　　　眼　　　d)　　　眼

图62 格雷森译本图 7（1991，第 52 页；
　　　见本书第一卷注释 103）

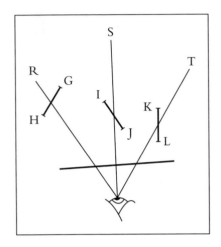

格雷森并未将这些度量线
放在一条直线上，也未标
出截面 PP。

图63 再现的尺度

关于所有这些（概念）还应该补充哲
学家的著名论题：他们认为，如果天
穹、星辰、大洋、高山以及有生之灵，
所有的事物都按照上帝的意志缩至小
于原来的一半，在我们的眼中它们却
不会较现有的尺寸有变小的感觉。

将天球与地球缩至小于实际的一半。

图 64　人是万物的规矩和尺度

但由于人体本身就是所有事物中最为人所熟悉的，或许古希腊哲学家普罗泰戈拉所说的，人是万物的规矩和尺度，其含义正是所有事物的偶然性都可以通过人本身的偶然性而得到正确衡量并被感知。

列奥纳多·达·芬奇《维特鲁威人》(*The Vitruvian Man*，1490，威尼斯学院美术馆)线描稿。

图 65　一扇打开的窗户

65a. 首先，在要作画的平面上，我勾画出一个任意尺寸的四边形，四角为直角；我把它当作一扇打开的窗户，通过它我可以观想 historia ；

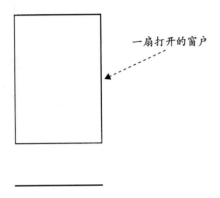

一扇打开的窗户

65b. 我会决定画中我想要的人物的大小。

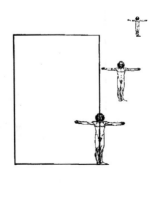

65c. 我把人物的高度等分成三份，与一种通常被称为"臂长"的测量尺度成比例。实际上，基于人肢体的对应关系，三个"臂长"正好是普通人体的高度。

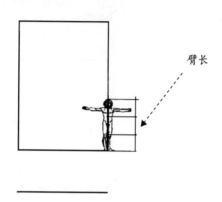

臂长

65d. 根据这个尺度，我把（直角）四边形的底边分成每份与臂长相等的多个部分。

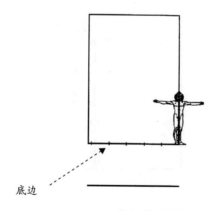

底边

图 66　中心点 1

进一步讲，这条（直角）四边形的底边对于我来说，与看到的路面上最近的横向等距离度量线成比例关系。接着我在（直角）四边形中确定唯一的一点。将那一点作为视点；对于我，因为它正处于中心射线穿过的位置，所以将其称为中心点。这一中心点距离底边的高度不应该高于所画人物的身高。

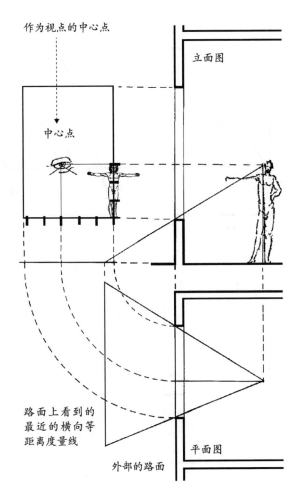

作为视点的中心点

中心点

立面图

路面上看到的
最近的横向等
距离度量线

外部的路面

平面图

图 67　中心点 2

确定了中心点之后，我用直线将中心点连接
到取景方框底边的每个切分点，这些线条让
我清楚地看到，如果我想要将横向度量线间
隔着向前推进，它们会如何变得越来越窄，
趋向于无穷远。

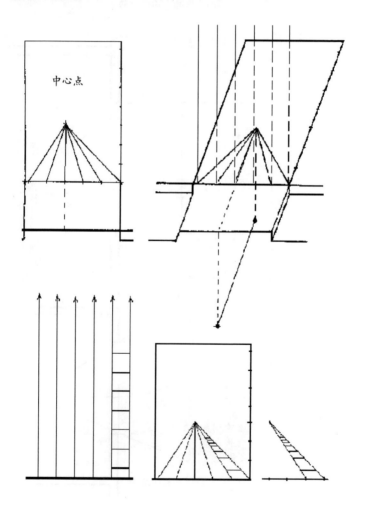

见本书第一卷注释 116

丢勒使用的视点，《量度四书》（1532）。

列奥纳多·达·芬奇使用的视点，手抄
本 A 对开页 36b，法兰西学院藏。

图 68　错误的绘画方法 1

68a. 到了这一步，有的人会画一条穿过（直角）四边形并与切分后的边等距的线，再把两条线之间的间隔分成三部分。

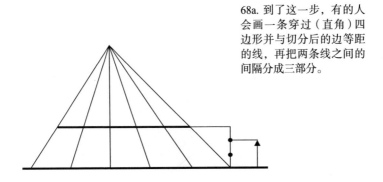

68b. 然后，在这第二条等距线之上再加上一条等距线，遵循这样的原则：第二条等距线与第一条切分的边之间的空间分成三等分，超过第二条线与第三条线之间的距离一等分；

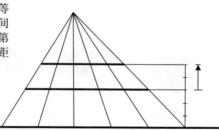

68c. 之后，以上述方式依次加入其他的线，线之间的空间按这一规律不断延续，后一个与前一个的关系可以用数学术语称作 subsesquialter（即 2：3）。

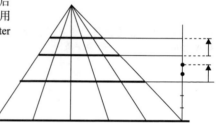

图 69　错误的绘画方法 2

顶点？

69a. ……他们也不会清楚（视锥体的）顶端应该预先设在什么位置以获得正确的视图。

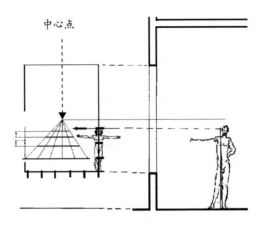

中心点

69b. ……如果中心点被设置在了高于或低于画中人身高的位置，那么这种方法在很大程度上就会失效。

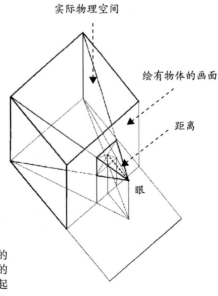

实际物理空间

绘有物体的画面

距离

眼

69c. ……如果画中事物的距离没有遵循非常精确的位置关系，那么它们看起来就和真实的事物不一致。

197

图 70　绘画奇迹

对于这个现象，如果我们要记述已有的那些示范——
被朋友们赞叹为"绘画奇迹"——就应该做出解释。

第一个绘画奇迹：当眼睛位于视锥体的顶点时，观者
就能看到绘画平面消失了，就像施了魔法一样；他会
看到绘画平面变成了物理空间的一部分，于是画中再
现的物体看起来就像是和真实物体一起的一个事物。

第二个绘画奇迹：这是绘画的"奇迹"，从观者的视
角，再现的地板似乎水平地延伸出去，虽然它是被画
在一面竖直的墙面或者页面上。

如果将眼置于从中心点 O° 垂直延伸出，且与画面距离
为 $O^\circ O^*$ 的位置，就可以观察到"奇迹"。

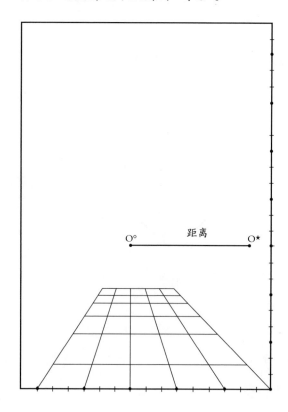

图 71　优越的方法 1

71a. 设定一个小型的面，在其中引出一条单独的直线，然后按照（直角）四边形底边的切分方法，将其分成若干段。

一条单独的直线

71b. 接着，我在这条线的上方确定一个单点，其相对于这条线的高度与（直角）四边形内的中心点至已切分的底边的距离一样，并且画出从这个点出发与上述直线的各切分点的连接线。

立面图中的眼

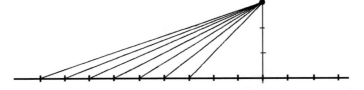

71c. 然后，我会确定观看者
的眼睛和画面之间的距离，
确定了截面的位置之后，我
借助一条数学家所说的垂线，
来确定这条（垂）线与所有
线相交的截点。

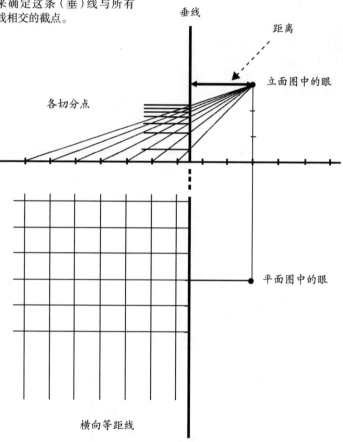

垂线

距离

立面图中的眼

各切分点

平面图中的眼

横向等距线

71d. 这一垂线能借助它的各
个切分点，为我确认铺石路
面上各条横向等距线之间必
要的距离；通过这种方式，
路面的所有平行线得以呈现。

图 72　优越的方法 2

实际尺寸的绘画平面

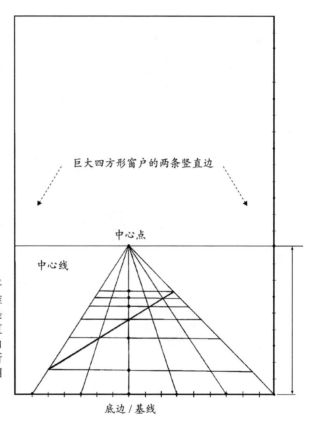

72a. 检测这些（平行）线描绘是否准确的方法，即是否能画出一条直线，它能以对角线的形式贯穿所绘路面上顶角相连的一组四边形。

巨大四方形窗户的两条竖直边

中心点

中心线

底边／基线

72b. 我们再画一条线横向穿过中心点并平行于下方其他线，且与四方形（窗户）的两条竖直的边线相交。

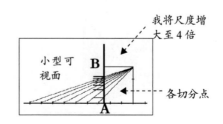

我将尺度增大至 4 倍

小型可视面

B

各切分点

A

图 73　镜子与绘画

73a. ……根据诗人们的说法，绘画的发明者是（著名的）化身为花朵的那喀索斯。就如同绘画是所有艺术中的花朵，那喀索斯的全部传说与这个主题本身完美吻合。

卡拉瓦乔（Caravaggio）《那喀索斯》（*Narcissus*，1599—1600，罗马巴贝里尼美术馆）线描图。

73b. 实际上，绘画不正是用艺术捕捉水面倒影的行为吗？

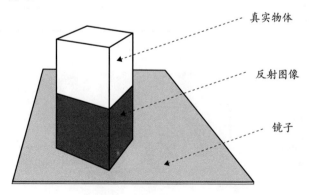

真实物体

反射图像

镜子

图74 纱屏

……它是由极细的线稀疏地交织成的一层纱网，可以染成任何颜色，再由粗一些的线横竖平行细分，分成任意数量的方格，并用一个框将其撑住。

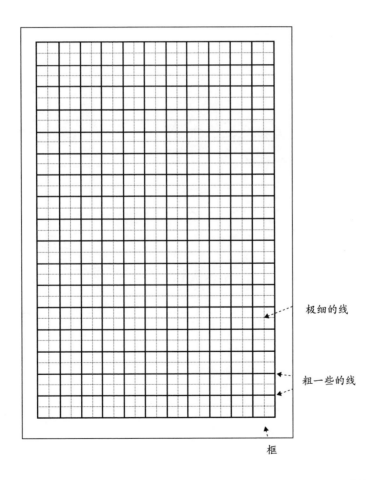

极细的线

粗一些的线

框

图75　纱屏与描绘小型的面的轮廓

75a. 所以，纱屏具有不可忽视的优势：它可
以保证视野中对象呈现的面向保持不变。

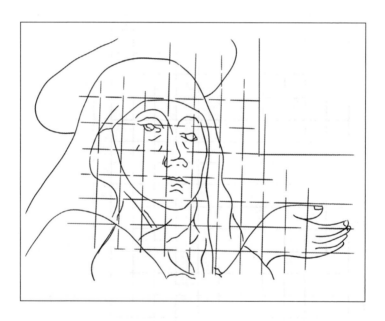

马萨乔《三位一体》局部草稿（约
1425，使用网格，佛罗伦萨新圣母玛利
亚教堂）线描稿。

75b. 进一步的优势体现于，在将要描绘的平面上，边缘的位置和面的界限可以很容易地在非常精确的位置确定下来。所以，通过横竖交叉的平行网格观察，你可以看到，额头在那个位置，接下来的方格中是鼻子，紧邻的方格中是脸颊，而较下方的格子中是下巴，类似细节就以这样的方式各就其位；你可以借助画板或墙壁上对应的网格，安排好各个细节在画中的位置。

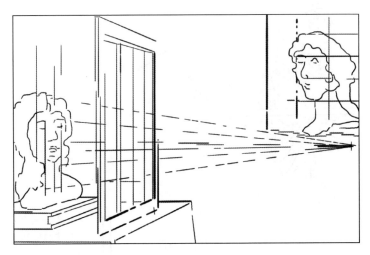

亚伯拉罕·博斯《人像练习》(Les partiques par figures，1665)线描稿。

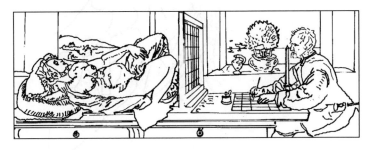

丢勒《度量四书》(1532)插图线描稿。

205

图76 对视野中各条平行线的精确计算

如果有人想要摆脱纱屏来锻炼其能力，就需要对视野中的各条平行线进行精确计算，想象一条视平线，以及第二条分割它的垂直线，用它们在画面中建立观察界限。

视平线

一条垂直于视平线的线

对视野中的各条平行线进行精确计算，相当于确定空间中的一个点，并从一个固定点去观察它。

以下三个平面标示出 P 点在绘画平面上对应的位置：

- 绘画平面
- 穿过 P 点和眼的竖向平面
- 穿过 P 点和眼并与基线平行的平面

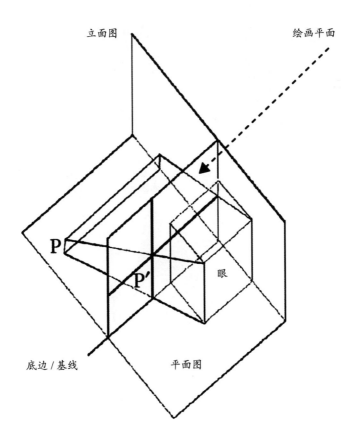

图 77 球形凸面与凹面

事实上，当我们观察平面时，它们因本身的光影而得以辨别，同样在观察球面和凹面时，可以说它们因不同形状的光影被细分成多个方形块面。

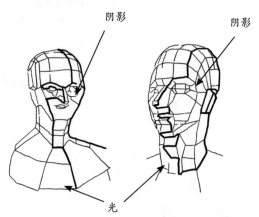

阴影　　　　阴影

光

丢勒所绘头像（1519，德累斯顿地区图书馆）的线描稿。

《马佐基奥》（*The Mazzocchio*，小安东尼奥·达·桑加罗 [Antonio da Sangallo] 及友人收藏，佛罗伦萨乌菲齐美术馆）局部线描稿。

塞利奥（Serlio）《透视之书》（*Libro Secondo di Prospettiva*，1545）插图线描稿。

此处的圆筒形表面被表现为多个方形的表面。

圆筒形表面

图 78　描绘巨大的面的轮廓 1

78a. 因此，在用平行线再现的路面上，
画家需要建构起不同方向的墙壁或其
他任何这类靠在（边线）上的面。

建筑物和巨型物体的面

平面图中的路面

绘画平面或画面

画面中再现的路面

78b. ……对于任何边角为直角的四方体，人们一眼最多只能看到它与地面相接的两个靠在（边线）上的相邻面。

边角为直角的四方体

A 面和 B 面的夹角为直角。
各个面之间的角度关系是不言自明的。

图 79　描绘巨大的面的轮廓 2

由此，我同样可以轻松地设定面的高度。实际上，那条［确定面的高度的］度量线的整体长度对应中心线到路面——建筑物建起之处——的距离，当建筑体增高，度量线的长度也会遵循同样的比例关系。因此，如果画家想要将那条度量线从地面到顶端的长度设定为所绘人物身高的 4 倍，而中心线也已画在与人物相同的高度，那么这条度量线从最低点到中心线的这部分必然是 3 个臂长。如果你确实想要将这条度量线延长至 12 个臂长，就应该在中心线以上再画 3 倍度量线最低点到中心线的长度。

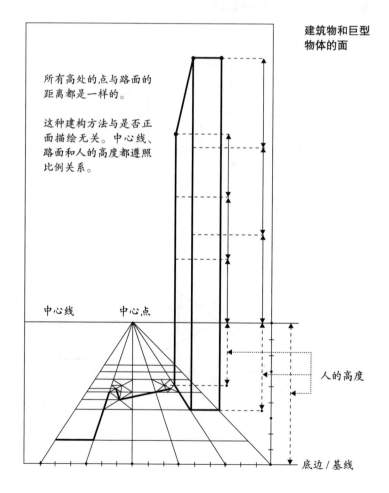

建筑物和巨型物体的面

所有高处的点与路面的距离都是一样的。

这种建构方法与是否正面描绘无关。中心线、路面和人的高度都遵照比例关系。

中心线　　中心点

人的高度

底边 / 基线

图 80 有圆弧的面

图 80　有圆弧的面

80a. 圆形的面肯定是从有棱角的面中提取出来的。

一些有棱角的面

所有这些图形都是四边形。矩形是直角四边形。正方形是等边直角四边形。

80b. ……但是，通过做许多标记将整个圆细分成无限多的视觉方格，以获得数量巨大的圆形轮廓标记点，将会是一项巨大的工程。

有圆形弧的面

圆

图 81　圆

……我在标记出八个或者其他预想数量的交叉点之后，便凭借审慎按照圆形轮廓线的合理走向将线条从一点画到另一点。

图中标出了著名的圆的八个节点（交叉点）。这些来自毕达哥拉斯的三个公式；只有当圆的半径是直角三角形的弦，两个直角边的顶点之一才会落在圆形相关的网格交点上，正如从柏拉图的《泰阿泰德篇》（*Theaetetus*）中援引的：一个非完全平方数的整数的根是无理数。

214

第一个直角三角形 n=1；
最短的直角边 2n+1=3
最长的直角边 2n2+2n=4
弦 2n2+2n+1=5

只有 A、B、C、D、E、F、G、
H 在圆形的相关的网格交
点上。

第二个直角三角形 n=2；
最短的直角边 2n+1=5
最长的直角边 2n2+2n=12
弦 2n2+2n+1=13

只有 A、B、C、D、E、F、G、
H 在圆形的相关的网格交
点上。

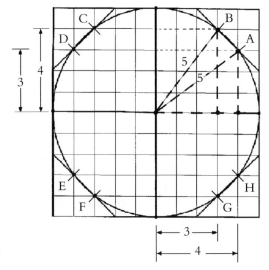

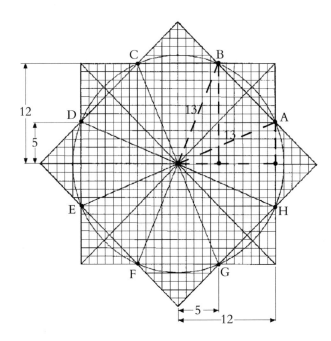

图 82　格雷森译本图 14（1991, 70 页；
　　　　见本书第二卷注释 172）

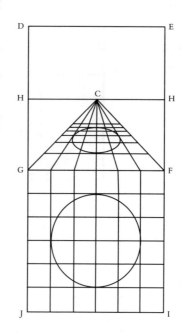

图 83　灯光投影下的轮廓

或许依据灯光投影来描绘轮廓会更加简便一
些，但产生阴影的物体的受光情况必须符合
特定计算，并将其置于一个恰当的位置。

列奥纳多·达·芬奇《论绘画》（*Treatise on
Painting*）手抄本插图的线描稿。

图 84　脸

从面的组合中生发出人物精致的和谐与优雅，人们称之为美。实际上，那些由几处大几处小、彼处凸起此处凹陷空洞的面组成的脸——类似萎缩的老妪一样——看起来是丑陋的。而那些面连接后能在令人愉悦的光线下产生柔和阴影、没有突兀棱角的脸，我们会恰当地称其为美丽而优雅的。

丑陋的脸

美丽而优雅的脸

列奥纳多·达·芬奇《论绘画》手抄本中头像的线描稿。

丑陋的脸

丢勒手稿中头像的线描稿。

图85 骨骼、神经及肌肉

因此，对于身体尺寸，我们在描绘生物时就必须遵循特定的比例——在估算时肯定实用——并应首先凭技巧勾画出骨架。这实际上是因为它们不会有大的变形，且通常占据某些确定的位置。接下来，神经和肌肉应该附着在恰当的位置。并且（应该）最后再处理皮肉，用于对肌肉和骨架进行修饰。

列奥纳多·达·芬奇《论绘画》手抄本中图像的线描稿。

图 86 人的高度

建筑师维特鲁威以脚为单位测量人物的高度。但我还是认为用头的尺寸作为其他（部位）的测量单位更为实用，尽管我发现：通常人们的脚长和从下巴到头顶的距离大约是相同的。

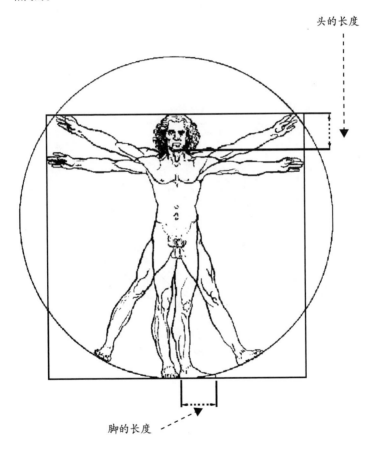

头的长度

脚的长度

列奥纳多·达·芬奇《维特鲁威人》（1490，威尼斯学院美术馆）线描稿。

219

图 87　受人赞誉的 historia

在罗马有一幅受人赞誉的 historia，其中梅利埃格的尸体被众人抬着，他身边的人看起来十分痛苦，所有身体部位都表现出勉力坚持的样子。毫无疑问，死者没有任何一个身体部位显出生气；也就是说，所有（部位）都下垂，手臂、手指、脖颈，都无力地下垂。

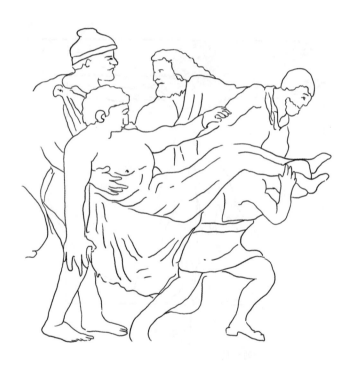

《梅利埃格石棺》(*Meleager Sarcophagus*，公元 2 世纪，罗马) 局部线描画。

曼坦尼亚《哀悼基督》(*Dead Christ*, 1500,
米兰布雷拉美术馆)线描画。

图 88　受人批评的 historia

再者，人们会抱怨我们经常可以看到的下述情形，画中人物身处的宫殿，被表现成像笼子一样窄小，几乎连坐下的空间都没有，只能弯着腰。

安布罗焦·洛伦泽蒂（Ambrogio Lorenzetti）《天使报喜》（*Annunciation*，1344，锡耶纳美术馆）线描稿。

圣母和天使无法站起来，被迫屈身，如同困在盒子里。

安德烈·皮萨诺（Andrea Pisano）佛罗伦萨洗礼堂南门"莎乐美与母亲"（1322）线描稿。

莎乐美与母亲。她的母亲肯定无法站在这个盒子里。

图 89　historia：手、手指、脚、手臂、姿势和动作

那么，让一些（人物）站着，露出整张脸，抬起手做出醒目的手势，把重心放在一只脚上。让其他人物面向相反的方向，手臂下垂，双脚分开，每个人物都有各自的姿势和动作。

波提切利《春》(*Spring Time*, 1475—
1482, 佛罗伦萨乌菲齐美术馆)线描稿。

图 90　historia：裸体、部分裸体、部分着纱

如果画面允许，有些人物应该是裸体；有些人物应该部分裸露，部分着纱，要综合运用适应这两种状态的技巧。但是，我们永远都要满足端庄和得体的要求。当然，身体丑陋的部分和有伤大雅的部分应该用衣物、叶子或者手掌遮挡。

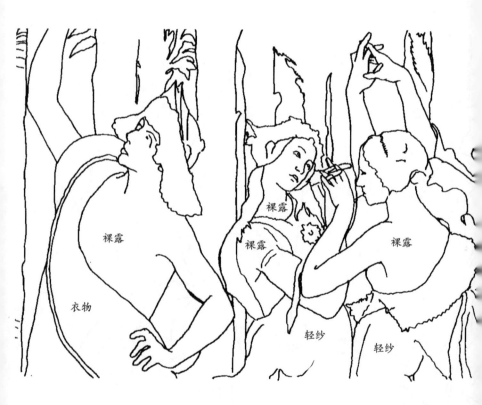

波提切利《春》（1475—1482，佛罗伦萨乌菲齐美术馆）局部线描稿。

波提切利《维纳斯的诞生》(*Birth of Venus*，约 1485，佛罗伦萨乌菲齐美术馆)局部线描稿。

波提切利《阿佩莱斯的诽谤》(*Calumny of Apelles*，1495，佛罗伦萨乌菲齐美术馆)局部线描稿。

图 91　historia：画出侧脸

阿佩莱斯描绘安提柯时只画出其侧脸，
他缺少的那只眼睛便隐而不见了。

皮耶罗·德拉·弗朗切斯卡《费德里
科公爵》（*The Duke Federico*，1465—
1470，乌尔比诺马尔凯美术馆）线
描稿。
费德里科公爵有一只眼睛看不见。

图 92　historia：遮住的头

据说伯利克里的头很长且形状丑陋，所以画家和雕塑家通常描绘他戴着头盔的模样，而不是和其他人一样露出头部。

戴着科林斯式头盔的伯里克利（公元前 2 世纪罗马时期雕塑）线描稿。

图 93　historia：内心活动

人们闲暇时会最大限度地展现出自己的内心活动，这样的 historia 将触动观者的心灵。

列奥纳多・达・芬奇《蒙娜丽莎》（*Mona Lisa*，1503—1505，巴黎卢浮宫）局部线描稿。

图 94　historia：某个向观者做出提示的人物

而且，在一幅 historia 中，应该存在一个人物，向
观者指示故事情节的发展；或者用手势吁请观者；
或通过严肃的表情和复杂的眼神警告我们不要靠
近，仿佛他希望类似的故事不为人知；或暗示一些
危险或其他值得注意的事物；或摆出姿势邀请我们
与他一起哭一起笑。

波提切利《三王来朝》(*Adoration of the Magi*,
1475, 佛罗伦萨乌菲齐美术馆) 线描稿。

图95 七种动态

事物位置变化时有七种运动方向，例如，向上、向下、向右、向左，退远或靠近；运动的第七种方式是翻转。

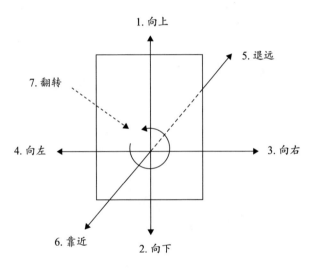

图 96 　和谐的人体动态：头与眼

而我观察到，有时头部难以转向某些方向，若其下方并没有身体的其他部位足以支撑头部的重量；或者头部必须迫使另一部分支撑性的肢体伸向与之相反的方向，起到平衡重量的作用。事实上，我还曾观察到类似情况，如果一条伸出的手臂负担着一定的重量，且一只脚固定，形成身体平衡的中轴，那么，人体的所有其他部位会向相反方向倾斜来平衡重量。我们也观察到，站立人物头部向上看的活动范围不超过视野中天空的中线；头部左右转动也不能超过下巴与肩部相触的位置。

（1）列奥纳多·达·芬奇"惠更斯古抄本"（Codex Huygens）插图线描稿。
（2）韦罗基奥（Verrocchio）和达·芬奇《基督受洗》（*Baptism of Christ*，约 1474—1475，佛罗伦萨乌菲齐美术馆）线描稿。
（3）波提切利《春》（1475—1482，佛罗伦萨乌菲齐美术馆）局部线描稿。

（1）

232

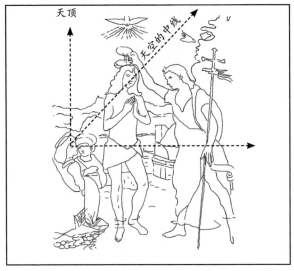

（2）

（3）

图 97　和谐的人体动态：肘部、膝盖和脚

从这些动态中，我确实能总结出大自然的规律：双手几乎从不举过头顶，肘部不抬到小臂之上；脚不抬到膝盖的高度之上，双脚之间的距离不超过单脚的长度太多。

通过抬起人物的一只脚，阿尔伯蒂绘制了一个圆，列奥纳多·达·芬奇以人物的肚脐为其圆心。达·芬奇发现，肚脐到脚底的距离与图中正方形边的比值为黄金分割。这个距离也是人物所处的圆的半径。

图98 和谐的人体动态：向上的手、脚踵

此外，我还考察出，如果我们尽力向上伸出一只手，这一侧（身体）的其他部分连同脚部也会受到牵扯，由于同侧手臂的运动，这侧的脚踵也会抬离地面。

波提切利《阿佩莱斯的诽谤》（1495，佛罗伦萨乌菲齐美术馆）局部线描稿。

236

波提切利《春》(1475—1482，佛罗伦萨乌菲齐美术馆)局部线描稿。

图99　无生命物体的动态：头发和马鬃

我的确觉得头发（的描绘）应该依照之前讲过的七种动态来处理。确切地讲，头发可以卷曲着，就好像要打成结；飘在风中模仿火焰更好；一部分人物的头发盘起来；发丝有时向这边飘，有时向那边飘。

（1）（2）波提切利《维纳斯的诞生》（约1485，佛罗伦萨乌菲齐美术馆）局部线描稿。

（3）列奥纳多·达·芬奇绘画手稿中马鬃动态的线描稿。

（1）

238

（2）

（3）

图 100　无生命物体的动态：树枝的弯曲

用同样的处理方法，一部分树枝向上弯曲，一部分向下，还有一部分盘曲如绳。

列奥纳多·达·芬奇绘画手稿中无生命物体动态的线描稿。

图 101 无生命物体的动态：织物的褶皱

织物的皱褶也适用这个方法，从一个皱褶延伸出的其他皱褶应遵从自身的走向，就像从树干分出的枝条伸展到各个方向。这其中，所有相同的动态也遵循这个原则，即织物的任何延展都有几乎一致的动态。

列奥纳多·达·芬奇绘画手稿中无生命物体动态的线描稿。

图 102 无生命物体的动态：衣服、裙子及风

一般来讲，裙子本身有一定的重量，总是向地面笔直下垂，看不出一点折痕，因为这一点，当我们想要使衣服与身体的动态相符时，我们应该准确地在 historia 中的一角，安排在云层之上呼啸的西风之神泽菲尔或者南风之神奥斯特的面容，其他人物的全部衣袍都向相反的方向飘动。由此，风的吹拂使衣服紧贴着身体，人物侧肋由于风的效应在织物下非常迷人地展现出几乎是裸体的效果。

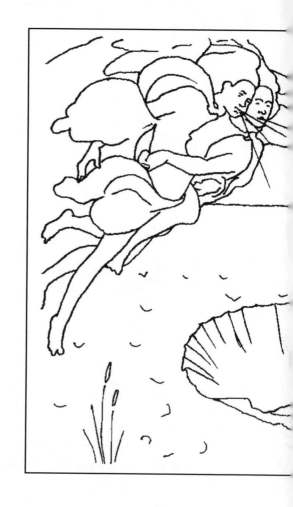

波提切利《维纳斯的诞
生》(约 1485，佛罗伦萨
乌菲齐美术馆)线描稿。

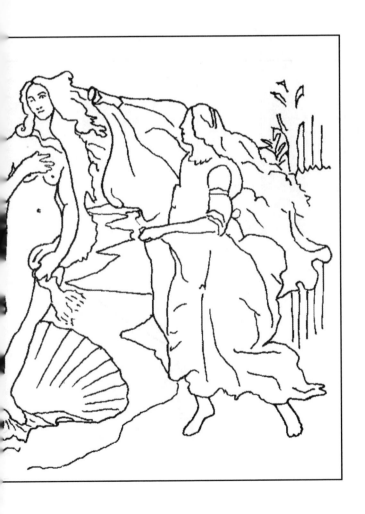

图 103　面、光及颜色：平坦的面与相反的面

画家还要注意，阴影是如何与光线相对应，出现在光照的反侧——当任何一个物体的一个面受到光照，你会发现同一物体的与之相反的面被阴影所笼罩。

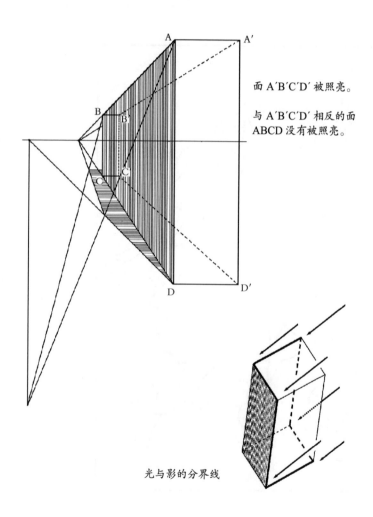

面 A′B′C′D′ 被照亮。

与 A′B′C′D′ 相反的面 ABCD 没有被照亮。

光与影的分界线

图 104　面、光及颜色：球面

现在，请允许我说明一些源于大自然的经验。毫无疑问，我已观察到那些平坦的面以一致的方式在它们自身（表面）的各个部分保留了颜色，然而球面和凹面却会改变颜色；实际情况是，这一处较明亮，那一处较暗淡，而在另一侧可以看到某种过渡色。

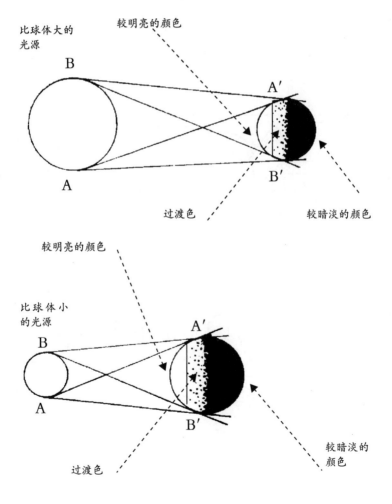

比球体大的
光源

B

A′

较明亮的颜色

B′

过渡色

较暗淡的颜色

较明亮的颜色

比球体小
的光源

B

A′

A

B′

过渡色

较暗淡的
颜色

图 105　创造力：关于"诽谤"的著名描述

当我们阅读古希腊哲人琉善关于阿佩莱斯所绘的
"诽谤"的著名描述时，便对其文字赞叹不已。
毫无疑问，为了提醒画家必须致力于这类创作，
我认为有必要在这里讲述它。

波提切利《阿佩莱斯的诽谤》（1495，佛罗伦萨
乌菲齐美术馆）线描稿。

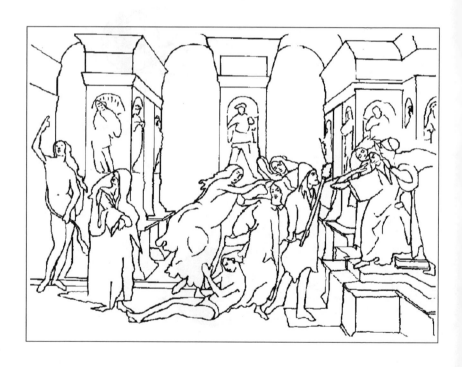

图 106　创造力：美惠三女神

那么，如何评价被赫西俄德称为阿格莱亚、欧佛洛绪涅和塔利亚的年轻的三姐妹？她们被描绘成身着宽松透明的长袍，面带微笑，手臂相挽。

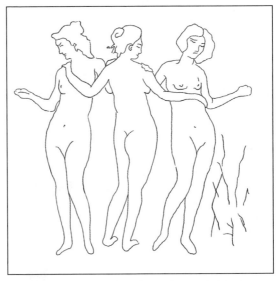

庞贝遗迹（公元前 1 世纪）中的美惠三女神线描稿。

图 107　肢体的差异：鼻子

……接下来，要认真学习如何精确地描绘所有局部的形状以及它们可能体现出的所有差别。事实上，那些（差别）无疑既非少见亦非不重要。有些人的鼻子是鹰钩鼻，而另一些却是塌鼻梁、圆鼻头且鼻孔朝天……

列奥纳多·达·芬奇绘画手稿中鼻子的线描稿。

247

图108 肢体的差异：腿

因此，学习绘画的人要向大自然本身学习这些东西，并且他自己要不断地思索每个现象产生的条件；在这一研究过程中要坚持不断用双眼观察，并用大脑思考。实际上，画家会观察到，一个人在坐着且双腿弯曲的时候大腿会微微倾斜。

列奥纳多·达·芬奇绘画手稿中腿部的线描稿。

图 109　草图

我们会在纸上准备草图，先画出整个 historia，再画出同一作品的单个局部，并向所有的朋友征询意见。之后，我们要尽力将所有事物安置好，以至能明确作品中的每一样事物应在的最佳位置。

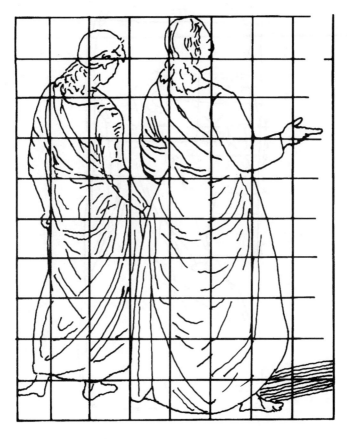

109a 拉斐尔草图中的网格。

109b 列奥纳多·达·芬奇《男性躯干和半身像侧影》（1490，威尼斯学院美术馆）线描稿。

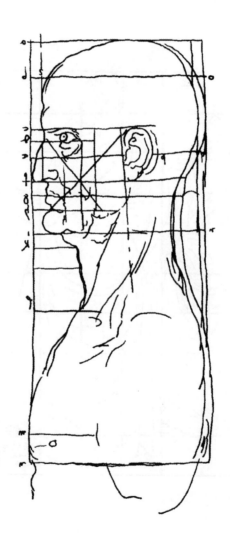

109c 丢勒被称为"凯旋门"的巨大木刻（约
3.5×3 米），用了 192 个木块拼成，图为线
描稿。

图110　对我辛劳的嘉奖

这些便是我目前想在关于绘画的书中讲述的
（观点）。如果这些对画家们有所助益，作为
对我辛劳的嘉奖，我尤其希望：他们能将我
的面容画入他们的 historiae，以此告诉后人，
他们对受到的教益心怀感激，或更理想的，
告知后人我是一名研究艺术的学者。

阿尔伯蒂《自画像》（*Self-Portrait*，铜浮雕，
美国国家美术馆"克雷斯收藏"）线描稿。

参考文献

Ackerman, S. J. *Distance Points: Essays in Theory and Renaissance Art and Architecture*. Cambridge, MA: Mit Press, London, 1991.

Punti di distanza: Saggi sull'architettura e l'arte d'Occidente. Milan: Electa, 2001.

Altrocchi, R. "The Calumny of Apelles in the Literature of the Quattrocento." *PMLA* 36 (1921): 454–491.

Arrighi, G. "Leon Battista Alberti e le scienze esatte." In *Convegno Internazionale indetto nel V centenario di Leon Battista Alberti*. Rome: Accademia Nazionale dei Lincei, 1974, pp. 155–212.

Bartoli, C., trans. *Della Pittura*, in *Opuscoli morali di L. B. Alberti*. Venice, 1568.

Bätschmann, O., and Schäublin, C., eds. *Leon Battista Alberti, das Standbild, die Malkunst, Grundlagen der Malerei*. Herausgegeben eingeleitet und kommentiert von Oskar Bätschmann und Christoph Schäublin unter Mitarbeit von Kristine Patz. Darmstadt: Wissenschaftliche Buchgesellschaft, 2000.

Baxandall M., *Giotto and the Orators: Humanist Observers of Painting in Italy and the Discovery of Pictorial Composition, 1350–1450*. Oxford: Clarendon Press, 1971.

Painting and Experience in Fifteenth-Century Italy. Oxford and New York: Oxford University Press, 1972.

Bertolini, L, "Sulla precedenza della redazione volgare del 'De Pictura' di Leon Battista Alberti." In *Studi per Umberto Carpi: Un saluto da allievi e colleghi pisani*, edited by Marco Santagata and Alfredo Stussi. Pisa: ETS, 2000, pp. 181–210.

"Come pubblicava l'Alberti: Ipotesi preliminari." In *Dialettologia, storia della lingua, filologia. Per Alfredo Stussi nel suo sessantacinquesimo compleanno*. Florence: Edizioni del Galluzzo, 2004.

Besomi, O. "Un nuovo testimone del 'De Pictura' di Leon Battista Alberti." *Bibliothèque d'Humanisme et Renaissance* 53, no. 2 (1991): 429–436.

Bonucci, A. *Opera Volgari*. Florence: Tipografia Galileiana, 1847.

Bosse, A. *Manière universelle de M. Desargues pour pratiquer la perspective*. Paris, 1648.

Les Pratiques par figures des choses dites cy devant ansy quelles ont esté desseigneés et expli-queés dans l'Academie Royale. Paris, 1665.

Leçons données dans l'Academie Royale de la peinture et sculpture par A. Bosse: Le peintre converty. Paris, 1667.

Brizio, A. M. "Review of Mallè's Text." In *Giornale Storico della letteratura italiana.* Torino: Loescher, 1952.

Clagett, M. *Archimedes in the Middle Ages.* Philadelphia: American Philosophical Society, 1978.

Damisch, H. *L'origine de la perspective.* Paris: Flammarion, 1987.

"Histoires perspectives, histoire projective." In *L'Art est-il une connaissance?* Paris: Le Monde Editions, 1993.

Della Francesca, P. *See* Nicco Fasola.

Del Monte, G. *Perspectivae Libri Sex.* Pisauri, 1600.

De Murr, C. *Memorabilia Bibliothecarum Publicarum Norimbergensium.* Norimbergae, 1786.

Diogenes, L. *Vite dei Filosofi,* edited by M. Gigante . Rome-Bari: Laterza, 1998.

Doesschate, G. Ten. *Perspective, Fundamentals, Controversials, History.* Nieuwkoop: B. de Graaf, 1964.

Domenichi, L., trans. *La Pittura di Leon Battista Alberti tradotta per M. Lodovico Domenichi.* Con gratia et privilegio. In Vinegia Appresso Gabriel Giolito de Ferrari, 1547.

Dürer, A. *Underweysung der messung, mit dem zirckel und richtscheyt in Linien ebnen unnd gantzen corporen, durch Albrecht Dürer zu samen getzogen und zu nutz aller kunslieb-habenden mit zu gehörigen figuren in truck gebracht im ja.* Nürnberg, 1525. Latin edition, *Institutionum Geometricarum Libri Quatuor,* edited by Joachim Camerarius. Lutetia Parisiorum, 1532.

Edgerton, S. Y., Jr. "Alberti's Colour Theory: A Medieval Bottle without Renaissance Wine." *Journal of the Warburg and Courtauld Institutes* 32 (1969): 109–134.

The Renaissance Rediscovery of Linear Perspective. New York: Harper & Row, Icon Editions, 1976.

Elkins, J. *The Poetics of Perspective.* Ithaca-London: Cornell University Press, 1994.

Euclid. *Euclidis Megarensis, Elementorum geometricorum libri XV. His adiecta sunt Phaenomena, Catoptrica et Optica.* Basle, 1546.

Euclidis Opera omnia, edited by J. L. Heiberg and H. Menge . Leipzig, 1896.

Gli Elementi, edited by A. Frajese and L. Moccioni . Turin: Utet, 1970.

Federici Vescovini, G. *Studi sulla prospettiva medievale.* Vol. 16, fasc.1. Turin: Università di Torino, Facoltà di Lettere e Filosofia, 1965.

Ferri, S. *Storia delle arti antiche.* Rome, 1946.

Filarete, Antonio Averlino. *Trattato di architettura,* edited by Anna Maria Finoli and Liliana Grassi. Milan: Il Polifilo, 1972.

Forcellini. *Totius Latinitatis Lexicon opera et studio Aegidii Forcellini.* Prato: Tipografia del Seminario, 1858–1860.

Garin, E. *L'educazione in Europa, 1400–1600.* Bari: Laterza, 1957, 1976.

Gioseffi, D. *Perspectiva artificialis: Per la storia della prospettiva-spigolature ed appunti.* Trieste: Università olegli Studi di Trieste, 1957.

Gombrich, E. H. *The Heritage of Apelles.* Oxford: Phaidon, 1976.

Gorni, G. "Leon Battista Alberti, Opere volgari vol. III, a curadi Cecil Grayson." *Studi Medievali*, series 3, vol. 14 (1973): 443.

Grafton, A. *Leon Battista Alberti: Master Builder of the Italian Renaissance.* London: Penguin Press, Allen Lane, 2001. Italian edition, *Leon Battista Alberti, Un genio universale.* Rome-Bari: Laterza, 2003.

Grayson, C. "A Portrait of Leon Battista Alberti." *Burlington Magazine* 96 (1954): 177–178.

——. "L. B. Alberti's 'costruzione legittima.'" *Italian Studies* 19 (1964): 14–27.

——. "The Text of Alberti's De Pictura." *Italian Studies* 23 (1968): 71–92.

——. ed. and trans. *Leon Battista Alberti: On Painting and On Sculpture. The Latin Texts of De Pictura and De Statua.* Edited with Translations, Introduction and Notes by C. Grayson . London: Phaidon, 1972.

——. ed. *L. B. Alberti De Pictura.* In *Opere Volgari*, vol. III. Rome-Bari: Laterza, 1973.

——. *Alberti De Pictura.* Rome-Bari: Laterza, 1975, 1980.

——. trans. *On Painting: Leon Battista Alberti.* Translated by Cecil Grayson with an Introduction and Notes by Martin Kemp. London: Penguin Classics, 1991.

——. "Studi su Leon Battista Alberti." *Rinascimento*, a. 4, 1 (1953). Reprinted, *Ingenium* 31, 10 (1998): n. 1.

Guidubaldi, E. *Dal "De Luce" di R. Grosseteste all'Islamico "Libro della Scala."* Florence: Olschki, 1978.

Ivins, W. M., Jr. *Art and Geometry: A Study in Space Intuitions.* New York: Dover Publications, 1964.

Janitschek, H. *Leon Battista Alberti's Kleinere Kunsttheoretische Schriften ... mit einer Einleitung und Excursen versehen von Dr. H. Janitschek.* Wien: Braumüller, 1877.

Janson, W., and D. J. Janson. *Storia della Pittura.* Milan: Garzanti, 1958.

Kircheri, Athanasii, S. I. *Ars Magna Lucis et umbrae.* Romae, ... ex typographia Ludovici Grignani, 1646.

Krautheimer Richard, and Trude Krautheimer-Hess. *Lorenzo Ghiberti.* 2 vols. Princeton, NJ: Princeton University Press, 1956.

Krüger, P. *Dürers Apokalypse: Zur poetischen Struktur einer Bilderzählung der Renaissance.* Wiesbaden: Harrassowitz Verlag, 1996.

Lee, R. W. "Ut pictura poesis: The Humanistic Theory of Painting." *The Art Bulletin* 22 (1940): 197–269.

Mallè, L., ed. *Leon Battista Alberti Della Pittura.* Florence: Sansoni, 1950.

Maltese, C. "Colore, luce e movimento nello spazio Albertiano," *Commentari* 27 (1976): n. 3–4, pp. 238–247.

Mancini, G. *Vita di Leon Battista Alberti.* Rome: Bardi, 1967. Reprint of the 1882 edition.

Massing, J. M. *Du texte à l'image: La Colomnie d'Apelle et son iconographie.* Strasbourg: Presses Universitaires de Strasbourg, 1990.

Mazzatinti, G. *Inventario dei Manoscritti Italiani delle Biblioteche di Francia;* Vol. I, part I, *I Manoscritti italiani della Biblioteca Nazionale di Parigi.* Rome: Presso i Principali Librai, 1886.

255

Gli scrittori d'Italia cioè Notizie storiche, e critiche intorno alle Vite, e agli scritti dei letterati italiani. Brescia: Presso a Giambattista Bossini colla Permissione de' superiori, 1753.

McMahon, A. P. *Leonardo da Vinci: Treatise on Painting.* Translated and annotated. 2 vols., Princeton, NJ: Princeton University Press, 1956.

Michel, P. H. "Le traité de la Peinture de Léon-Baptiste Alberti: version Latine et version vulgaire." In *Revue des Études Italiennes,* publiée avec le concours du CNRS, Société d'Études Italiennes, Nouvelle Série, Tomo VIII. Paris, 1961, pp. 71–92.

Nicco Fasola, G., ed. *Della Francesca Piero, De Prospectiva Pingendi.* Florence: Sansoni, 1942.

Offenbacher, É. "La bibliothèque de Willibald Pirckheimer." *La Bibliofilia,* vol. 40, no. 7 (1938): 241–263.

Panofsky, E. *Studies in Iconology.* New York: Oxford University Press, 1939.

The Life and Art of Albrecht Dürer, Princeton, NJ: Princeton University Press, 1943, 1955. Italian edition, *La vita e le opere di Albrecht Dürer.* Milan: Feltrinelli, 1967.

The Codex Huygens and Leonardo da Vinci's Art Theory: The Pierpont Morgan Library Codex M. A. 1139, Kraus Reprint, Nendeln–Liechtenstein, 1976.

Pedretti, C. "La 'Graticola.'" In *Centri storici di grandi agglomerati urbani,* edited by C. Maltese. Bologna: CLUEB, 1982, pp. 67–75.

Pélerin Viator, J. *De Artificiali prospectiva.* Toul, 1505.

Petz, H. "Urkundliche Nachrichten über den literaischen Nachlafs Regiomontans und B. Walters, 1478–1522." In *Mitteilungen des Vereins für Geschichte der Stadt Nürnberg.* Nürnberg: Siebentes Heft, 1888.

Picchio Simonelli, M. "On Alberti's Treatises of Art and Their Chronological Relationship." *Yearbook of Italian Studies* 1 (1971): 75–102.

Pino, P. *Dialogo di Pittura di Messer Paolo Pino nuovamente dato in luce.* Con privilegio. In Vinegia per Pauolo Gherardo, 1548.

Pozzetti, P. *Leo Baptista Alberti a Pompilio Pozzetti Cler. Reg. Schol. Priar. Publico Eloquentiae Professore in solemni studiorum instauratione Laudatus. Accedit commentarius italicus, quo Vita eiusdem et scripta compluribus ad huc ineditis monumentis illustrantur Florentiae M DCCLXXXIX; excudebat Jacobus Gratiolius Praesidum Facultate.* Florence, 1789.

Regiomontanus. *Oratio Iohannis De Monteregio, Habita Patavij in praelectione Alfragani. Hac oratione compendiose delectantur scientiae Mathematicae, et utilitates earum,* 1537. *Joannis Regiomontani Opera Collectanea.* Osnabrück: Zeller Verlag, 1972.

Richter, J. P., ed. *The Notebooks of Leonardo da Vinci.* Compiled and Edited from the Original Manuscripts. New York: Dover Edition, 1970.

Ronchi, V. *Storia della luce.* Rome-Bari: Laterza, 1983.

Rupprich, H. "Die kunsttheoretischen Schriften L. B. Albertis und ihre Nachwirkung bei Dürer." *Sonderdruck aus Schweizer Beiträge zur Allgemeinen Geschichte,* Band 18/19. Berlin: Deutscher Verein für Kunstwissenschaft, 1960/61, pp. 219–239.

Albrecht Dürers schriftlicher Nachlaß, 3 vols. Hrsg. von Hans Rupprich. Berlin: Deutscher Verein für Kunstwissenschaft, 1956, 1966 e 1969).

"Dürer und Pirckheimer: Geschichte einer Freundschaft." In *Dürers Umwelt.* Nuremberg, 1971, pp. 78–100.

Sabra, A. I. *The Optics of Ibn Al-Haytham*. Books I–III, *On Direct Vision*. Translated with Introduction and Commentary. London: Warburg Institute, 1989.

Schefer, J. L. *Alberti, De la Peinture, De Pictura*. Introduction par Sylvie Deswarte-Rosa. La litterature Artistique. Paris: Macula Dédale, 1992.

Serlio, S. "Libro Secondo di Prospettiva." In *Trattatto di Architettura*. Paris, 1545.

Sinisgalli, R. *Per la storia della prospettiva (1405–1605): Il contributo di Simon Stevin allo sviluppo scientifico della prospettiva artificiale*. Rome: L'Erma di Bretschneider, 1978.

I sei libri della prospettiva di Guidobaldo dei Marchesi Del Monte dal latino tradotti interpretati e commentati. Rome: L'Erma di Bretschneider, 1984.

La prospettiva di Federico Commandino. Florence: Cadmo, 1993.

"La sezione aurea nell'Uomo Vitruviano di Leonardo." In *I Disegni di Leonardo da Vinci e della sua Cerchia nel Gabinetto dei Disegni e Stampe delle Gallerie dell'Accademia di Venezia ordinati e presentati da Carlo Pedretti*. Florence: Giunti, 2003, pp. 178–181.

"Quantitatum … aliae radiis aliquibus visivis aequidistantes nel 'De Pictura': Principi ed applicazioni." Atti del Convegno Internazionale di Studi "Leon Battista Alberti Teorico delle Arti," Mantua, October 23–25, 2003.

"Esegesi linguistica per la questione del Demon pictor nel De Pictura." Atti del Congresso "Leon Battista Alberti: Umanista e Scrittore. Filologia, Esegesi, Tradizione," Arezzo, June 24–26, 2004.

"Il ruolo delle proposizioni euclidee nel 'De Pictura.'" Atti del Convegno Internazionale di Studi "Alberti e la tradizione," Arezzo, September 23–25, 2004.

"L'Uomo Vitruviano, da Alberti a Leonardo: Misura ed armonia." Atti del Convegno Internazionale "Gli Este e l'Alberti – Tempo e Misura," Istituto di Studi Rinascimentali, Ferrara, November 29–December 3, 2004.

Verso una storia organica della Prospettiva. Rome: Kappa, 2001. Reprint, 2004.

Il nuovo De Pictura di Leon Battista Alberti: The New De Pictura of Leon Battista Alberti. Rome: Kappa, 2006.

The Vitruvian Man of Leonardo. Certaldo (Florence): Federighi, 2006.

Leonardo and the Divine Proportion. Certaldo (Florence): Federighi, 2007.

Sinisgalli, R., and S. Vastola. *Il planisfero di Tolomeo*. Florence: Cadmo, 1992.

L'analemma di Claudio Tolomeo. Florence: Cadmo, 1992.

La rappresentazione degli orologi solari di Federico Commandino. Florence: Cadmo, 1994.

La teoria sui planisferi universali di Guidobaldo Del Monte. Florence: Cadmo, 1994.

Il planisfero di Giordano Nemorario. Florence: Cadmo, 2000.

Le sezioni coniche di Maurolico. Florence: Cadmo, 2000.

Spencer, J. R. *On Painting, by L. B. Alberti*. Translated with Introduction and Notes. New Haven, CT: Yale University Press, 1956. Rev. New Haven, CT, and London: Yale University Press, 1966.

Strauss, W. L., ed. and trans. *The Painter's Manual: A Manual of Measurement of Lines, Areas, and Solids by Means of Compass and Ruler Assembled by Albrecht Dürer for the Use of All Lovers of Art with Appropriate Illustrations Arranged to Be Printed in the Year MDXXV, by Albrecht Dürer*. Translated and with a Commentary by Walter L. Strauss. New York: Abaris Books, 1977.

Trichet du Fresne, R. *Vita di Leon Battista Alberti.* Paris: Langlois G., 1651.

Trismegistus. "Hermetis Trismegisti De Natura Deorum, ad Asclepium adlocuta, Apuleio Maudarensi Platon. *Interprete.*" In *Apulei Madaurensis Platonici Opera Omnia quae exstant. Geverhartus Elmenhorstius ex Mstis Vett. Codd. recensuit, Librumque Emendationum et Iudices absolutissimos adiecit. Francofurti. In officina Wecheliana, apud Danielem et Davidem Aubrios, et Clementem Schleichium, Anno MDCXXI.*

Vagnetti, L. *De naturali et artificiali perspectiva.* Florence: Libreria Editrice Fiorentina, 1979.

Valenciennes, P. H. *Éléments de perspective pratique.* Paris, 1800.

Vasari, G. *Le vite de' più eccellenti architetti, pittori, et scultori italiani da Cimabue insino a' tempi nostri.* Florence, 1550. Reprint, Rome: New Compton, 1991.

Veltman, K. H., with Kenneth D. Keele. *Studies on Leonardo da Vinci. I. Linear Perspective and the Visual Dimensions of Science and Art.* München: Deutscher Kunstverlag, 1986.

Wittkower, R. "Brunelleschi and Proportion in Perspective." *Journal of the Warburg and Courtauld Institutes* 16 (1953): pp. 257–291.

 Idea and Image: Studies in the Italian Renaissance. London: Thames & Hudson, 1978. Italian edition, *Idea e immagine: Studi sul Rinascimento italiano.* Torino: Einaudi, 1992.

Yates, F. A. *Giordano Bruno and the Hermetic Tradition.* London, 1964; Italian edition, Rome-Bari: Laterza, 1985.

Zoubov, V. P. "Léon-Battista Alberti et Léonard de Vinci." *Raccolta Vinciana* 18 (1960):1–14.